生活陶全書

涵蓋完整的陶藝基礎和進階技法，是陶藝教學與自學者必備工具書。

呂嘉靖——著

積木文化

目錄

創作的力度成就教育的深度

洪慶峰
前文化建設委員會副主任委員

台灣陶瓷藝術從傳統走向現代，從萌芽到今日的百花齊放，陶瓷藝術教育的扎根扮演重要的角色，這期間呂嘉靖老師是台灣陶瓷藝術教育的重要推手。

呂嘉靖老師一生愛陶、作陶、以陶為業，不改其志已近四十年。藝專求學時期對釉藥與工法得到有系統的學習，學陶過程積極與充實，並對剛萌芽的台灣陶藝產生濃厚的興趣。畢業後旋即擔任高職的陶藝教師，將所有的熱忱投注其中，將所學從教學之中得到驗證與成長。

期間更實踐古人「行萬里路勝讀萬卷書」的信念，走遍中國大陸和日本的古窯口和窯區，實地交流與作品燒製。擔任陶藝協會理事長及秘書長任內，參與各項陶藝活動的推廣，及推動海峽兩岸陶藝活動交流，並將經驗論述定期發表於各報章雜誌，分享後進，包括推動「台灣壺」的論述與主張。更將多年教學所得，與積木文化合作出版《生活陶全書》和《兒童陶全書》，這一系列陶瓷工具書，扮演著陶瓷藝術教育的基礎扎根工作。

近十年來，對呂老師來說是一個作陶生涯的轉振點，他選擇重回母校台藝大取得藝術碩士學位，進入亞太創意技術學院陶瓷系任教，並擔任系主任職務；期間受聘上海復旦大學視覺藝術學院客座教授，講授陶瓷課程。基於對陶瓷文化深切的使命感，教學期間除孜孜於專業知識的傳授，將傳統文化的涵養與美學理論融入教學之中。帶領研究生期間，對陶藝藝術應落實理論與實務並重，「學」、「用」合一理念的實踐更加用心與推動。

現今世界在快速進步的潮流裡翻滾，台灣亦進入追求精緻生活型態的潮流中，飲茶文化日漸興起，和日常生活密不可分，茶陶器的形式與美感更是大家追求的目標，茶陶文化已成當代顯學。呂嘉靖老師於台灣茶陶文化的推動不遺餘力，教學之餘，屢受邀參加國內外大型茶陶文化論壇，講述當代茶陶文化的內涵精隨，藉此將茶陶文化更廣泛的推向各個角落。作陶生涯中亦針對飲茶器物的造型與美感追求不曾間斷，善用傳統的優點，融入文化內涵，作品不僅展現純煉的技術，更兼具感性的層面，呈現台灣現代茶器的新風貌。

無論是創作表現、感知實踐，或藝術教育，呂嘉靖老師總能以宏觀的角度，傳承再造，惟有深根固柢才能成就迄立不搖，身為陶藝教育的推手，呂老師總能與時俱進，不斷鞭策自己，用熱忱壯大創作的力度，並推進教育的深度，對此書的再版我們樂觀其成。

二十年不改其志的陶藝推手

王銘顯

前國立台灣藝術大學校長

美術教育傳遞一種訊息、一種信念，也是一種分享。學院派教育從事有條不紊的分析與論述，循序漸進由淺入深，將「美」化為一種科學分析與經驗累積的學問。綜觀人類的文明史，其本身就是一部美的發展史。

人類演進的過程中不斷尋求「真」與「善」的極致，其實就是我們所謂的「美」。當我們將美加以解構，無非是對精神與物質文明一種高標準的追求；藉由不斷的積累和昇華，從中得到滿足，美的形式因此顯現。藝術大學將校訓定為「真、善、美」就在於追求這種精神。

生活中無所不在的行為與活動，莫不蘊涵對美的追求。人們透過模仿與學習，滿足了對美的需求。而今社會高度的進化與成熟，享有美的權利並不侷限在某些階級與特權手中；但專業人員的培育，卻需要透過一個體系，深化美術人才的培育，保證美學思想的更迭前進且不能停歇。

近代台灣社會的變化更替，正快速朝向全面現代化的方向前進。論者常說，台灣在物欲橫流的影響下人心浮動，但精神層面的文化建設，往往又趕不上快速發展的經濟所帶來的物質文明。因此，每年從相關的美術系所畢業，進入社會的梓梓學子，經過多年的培養和學習，理論上應責無旁貸扮演一顆推廣藝術文化的種子，在社會的各個層面發芽、生根，乃至於茁壯。所以，校方對於每屆的畢業同學，總有無限的期許。

多年來，我經常會接收到一些畢業學生的信息，分享著他們在工作上的經驗與喜悅。當得知嘉靖即將出版一系列陶藝專書時，心中至感欣慰，多年前我擔任國立藝專美工科主任兼任班導時，嘉靖是班代，熱愛陶藝的程度令我印象深刻。因為學習上普遍存在「有善始者實繁，能克終者蓋寡」的現象，因此對於嘉靖多年後仍不改其志，孜孜於自身的陶藝創作與教學推廣，深覺值得嘉許。

陶瓷藝術素為中華文化一個重要的體系，藝大的前身國立藝專當年有感於台灣現代陶藝的需要，延聘了吳毓棠與林葆家教授在校授課，將陶瓷藝術由傳統工藝蛻變為現代藝術，對台灣陶藝發展有不可磨滅的貢獻。其間人才輩出，但能固守崗位者卻是寥寥可數。

嘉靖曾任三屆陶藝協會秘書長，任內籌辦陶藝推廣活動不可勝數；現今擔任理事長，負責民間團體的陶藝交流和推動工作，積極促進兩岸陶藝交流，到目前也已累積出一些具體的成果。

多年來，嘉靖固守在陶藝教學的崗位，近年更熱心奉獻於成人終生教育的工作上。對多數的創作者而言，剝奪大量創作時去從事教學，對於個人的藝術發展總存有或多或少的顧慮；至於能通透了解陶瓷藝術、著書立言者，自又少之。陶藝界中，熟練陶藝技術與教學者不能算少；然能將多年累積的經驗，不藏私又有系統的將創作理論程式化，並將現代陶藝藉教作的方式作通盤講解，使讀者好讀易懂，就真的不是件簡單的工程了。

過往，華文市場總缺少陶藝教學的書籍，即便偶有出現，也多是翻譯日本或歐美的著作，缺乏自己的觀點。文章乃千古事，今天嘉靖歷經繁瑣的拍攝和示範過程，將個人的學習和教學經驗、陶瓷理論解析，乃至於對古陶瓷的研究娓娓道來集結成書，大大填補了台灣此類著作的不足，此等意義自是非凡，身為老師也與有榮焉。

萬物靜觀皆自得

經過十六年，生活陶叢書再版。會經歷不能算短的歲月改版復出，自有其過程之必然。若回想此書的緣起，必需分幾個面相訴說從頭。首先從動機說起，我在藝專求學時期，正逢台灣的「陶瓷藝術」從傳統走向現代的轉折點。當時整體環境風起雲湧，做為莘莘學子且躬逢其會，自然而然地將所有的熱忱投注其中。旋即畢業後擔任高職的陶藝教師，任職期間為了滿足教學所需，必須設計一些新鮮的教案，以利課程的推動。就當時的環境與設備來說都屬草創。進而從過程中體悟「陶瓷技職教育根植於傳統，必須先將其知識化，系統化，才能保存已知，進而探討未知。」這些資料逐漸匯集成冊，在學校銳益求精之下與出版社合作終於印製成書，雖然當時並未產生多大的影響，但領悟到系統化的教材對陶瓷藝術的教育推廣工作有深厚的影響力，也奠定下日後編撰陶藝教學書的契機。

與積木文化合作，以「樂陶陶」作為書系，揭櫫了學陶為樂的宗旨。於 2003 年出版了《生活陶入門》、《生活陶進階》和隔年《兒童陶入門》、《兒童陶進階》，共兩套合計四冊。設定書的主軸為學陶、玩陶、賞陶的入門書系，基本上就是工具書。書系的架構採用了明末宋應星《天工開物》第八章〈陶瓷技術〉作為學理依據。書系內容深入淺出，以文佐圖，易讀易懂。因讀者接受度高，獲得良好的評價，很快地生活陶書系就刷第二版。只是經過兩年的醞釀與編寫、攝影，當時都沒去細算得失，就今天來看，還是非常難得與值得肯定。因為此書涵括二十多年的積澱。對外，我走遍了中、日的古窯口和窯區。對內，我參與島內的各項陶藝活動的推廣，還有一些論述與主張，包括「台灣壺」的推動。而積木文化提供我最好的平台，讓我得以整理很多的資料，將多年的經驗化為章節分明的工具書，終而對台灣陶藝教育貢獻棉薄之力。

繼而談到叢書的編撰過程，當時的攝影才開始引入數位相機，和現在設備相較，畫數的精密度不可同日而語。我來自非電腦世代，而為了寫書，我就讀小學的小女兒，耐心地教我電腦打字，現在看來有如天方夜譚。但這些經

▶ 千禧年受邀至廣東石灣「南風古灶」
創作「雲·山 對話」剪影。
▼ 柴窯升溫至 900℃以上已酷熱難當。
2002 年攝於碧潭自砌柴窯前。

1995 年景德鎮青團示範樂燒上釉即景。

驗讓我日後回母校讀研究所受用不盡。而多年後的現在，積木文化團隊願意克服困難，重新改版，也令我感動。畢竟當時的時空背景，加上電子世代的置換快速，沒經歷過是很難理解。

陶瓷在人類史逾萬年，以新石器時代所遺留器物顯示，距今一萬年前人類已經可以熟練的製作陶質生活器皿。與現代的產品相比毫不遜色，甚至堪為現代師法。因此換個角度，如何去創造屬於自己世代的風貌，就成為重要課題。眾所周知台灣陶瓷發展有兩大區塊，姑且簡約成「傳統」與「創新」；就我所見，傳統乃過去精華的堆積，而創新是國際強勢文化的延展。四十多年台灣的陶藝就在「傳統」與「創新」各抒己見。縱然兩者主張相逕庭，卻又相互重疊。由於社會環境的改變，製陶作陶不再侷限為一個行業或工作，而是走入生活，成為娛情悅性的生活技能。拜科技之賜，微型工作室普及。一般家庭室內一隅即可成為創作的空間，對專業知識的取得也非常容易，因而學陶作陶風氣興盛，當時的書系就針對生活陶的廣大客群。有別於學院體系，重在培植優秀的菁英。傳統重視實用，在商場去化快速，創造出很強的動能，相較有龐大的佔有率。學院菁英體系帶動風向，優游於純藝術的領域。屬於生活陶的領域滿足市場的需求，從市場取得動力，敏銳修正，帶動流行的走向。兩者成員交疊，技術與思想相互激盪，相輔相成。就像現今的台灣，以生活陶的方式，成功的將「陶」與「茶」的文化重新熔鑄，並透過文創的形式，找出所有的可能。甚至，以古為師，再創新風。並朝向美好移動，開創出前所未有的榮景。

當今閱讀方式有別以往，幾年前當市場書源枯竭後，坊間有電子書的提議，可惜少了推動的熱力。此次的再版可作為新的探索，經過時間的試煉，台灣陶瓷藝術達到前所未見的高度，而新的世代如浪潮般往前頭湧去，所有的扎根必備工作與基礎的培養與前人無異。因此，改版後的《生活陶全書》對所有的觀念、技法、材料等等的認知，將繼續扮演承先啟後的工作。

2008 第一屆台灣金壺獎責任評審

▶ 2019 中國宜興首屆前墅龍窯柴燒藝術創作營

▼ 2018 桂林國際陶藝柴燒藝術訓練營講座

陶瓷概論

陶之本蘊，廣大精微；從遠古到近代，

從東方到西方，融實用與藝術為一體，

在歷史的窯爐中，焠鍊出人類文明最奪目的釉色。

陶的世界版圖

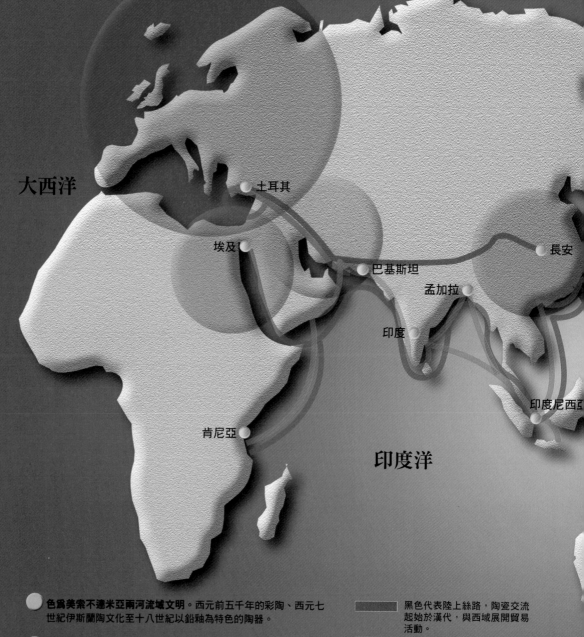

大西洋

土耳其

埃及

巴基斯坦

孟加拉

長安

印度

印度尼西亞

肯尼亞

印度洋

● 色為美索不達米亞兩河流域文明。西元前五千年的彩陶、西元七世紀伊斯蘭陶文化至十八世紀以鉛釉為特色的陶器。

● 色為埃及古王國時期。西元前六、七千年由土器進入彩陶文化。

● 色為中國古文明。西元前三千年仰韶文化、龍山文化至西元八世紀已進入光輝燦爛的陶瓷文明。

● 色為歐洲大陸。西元十六世紀受到中國青花瓷器影響,在荷蘭、德國、法國、英國開始設廠生產瓷器。

● 色為馬雅文明。高峰期約於西元前三百年的中美洲猶加敦半島和鄰近的墨西哥高地,可上溯自西元前二千年,消失於西元一千五百年左右。

■ 黑色代表陸上絲路,陶瓷交流起始於漢代,與西域展開貿易活動。

■ 紅色代表唐代海上絲路,陶瓷由此途徑輸往中亞、非洲。

■ 藍色代表宋代海上絲路,影響範圍已遠達中亞細亞、北非。

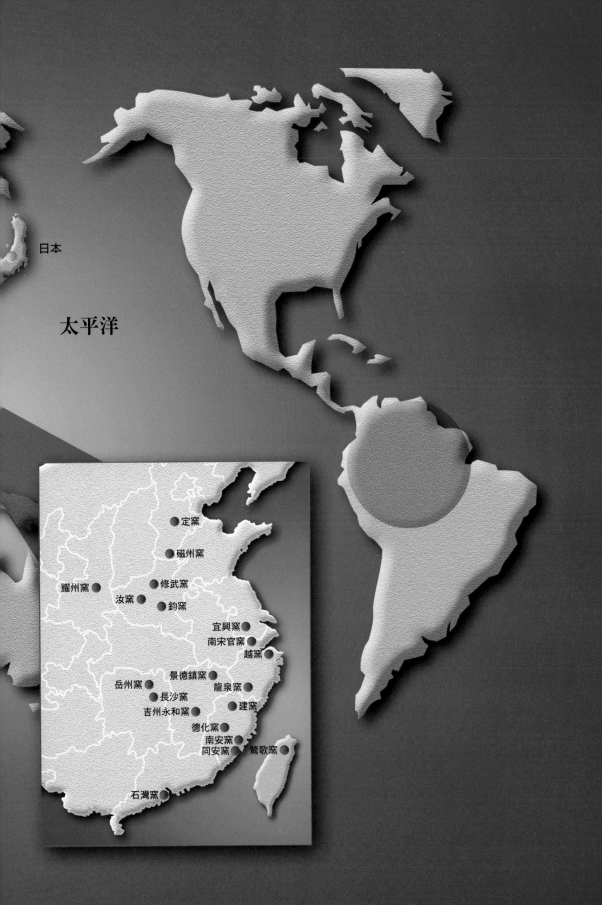

日本

太平洋

定窯

磁州窯

耀州窯

修武窯

汝窯

鈞窯

宜興窯

南宋官窯

越窯

岳州窯

景德鎮窯

龍泉窯

長沙窯

吉州永和窯

建窯

德化窯

南安窯

同安窯

鶯歌窯

石灣窯

第 1 章

東西方陶藝演進之路

陶器的發源地一為西方的埃及，約為西元前 3000 年的舊王朝時代；一則為東方的中國，約在西元前 1500 年左右的殷商時期。從現今出土的陶器中，雖無法證明兩者相互的關連，但製作方法及彩繪裝飾的雷同性，卻給歷史學家很大的想像空間。在漫長的歷史演進過程中，東西方文明各自發展，再經由貿易的交流刺激了彼此製作的技術，相互的學習讓陶器文明有了更快速的發展。

西方的碳酸鹽釉的發展

約在西元前 3000 年的埃及，出現一種以硅石研磨成粉末的材料來製陶，再覆以玻璃質的釉。這種內含碳酸鹽的媒熔劑，以及用銅作為呈色劑燒製出來的陶器，為人類文明中首度出現的釉藥裝飾。在法老王朝前後三千年間，大量使用這種所謂「**普魯士藍**」的陶器。

西元前 1000 年的兩河流域文明，也發展出利用碳酸鹽作媒熔劑的上釉技術，遺留下大量的上釉磚瓦及壁飾浮雕，這些珍貴的巴比倫古文明遺產，在這次 2003 年「美伊大戰」中被大量掠奪和破壞。

明青花龍紋罐，頸肩腹足的紋飾均已發展出一定的規則。

直到西元前一世紀羅馬勢力範圍內的地中海東北部沿岸，出現一種新式樣的陶器。這種選擇可塑性強的陶土來製作，上面以印花紋或雕刻加以精巧裝飾的器皿，採用明亮的綠、褐色鉛釉為主色，隨著羅馬帝國的貿易而遠傳至當時的中國，從而促成了漢代的綠釉、唐代三彩的產生。正是這些東西方文明的碰撞開拓了世界陶瓷文化發展。

東方高溫灰釉的演進

19 世紀初於河南鄭州二里岡作考古發掘時發現殷商時期（西元前 1766 ～ 1122 年）的大量文物。其中有少量的釉陶和精美的白陶，經過化驗，這些淘洗精鍊的材料已接近高嶺土的成分，專家們把其歸類為「原始瓷」。這些所謂的原始瓷可能是因為當時領導階層的偏好，所以雕刻精緻、火度高，主要作為祭祀用的禮器，和當時的青銅器發展有密切關聯。

唐天王俑氣勢懾人，也顯露出東西文化交流融合痕跡。

元青花魚藻紋梅瓶，肩部的開光與足部的紋飾
已呈現成熟的風格。

東西方的交流與融合

人類文明在不斷衝突與融合中取得相互學習的機會，漢代絲路因貿易往來成為東西方文明相互影響的橋樑，唐代的海上絲綢之路更將唐白瓷、長沙窯彩瓷、越窯青瓷外銷至海外；南宋的龍泉青瓷、元明清的釉下青花彩瓷都曾享譽世界，提供了西方學習與模仿的機會。當然，當時中國也引進了伊斯蘭特色的技巧和畫工，元明清三代回青與紋飾的使用普遍就是一個明證。

至於 15 世紀歐洲文藝復興後，西方的陶瓷舞台轉至歐洲，在不同的背景與獨特風格下，又發展出各自的陶瓷文化。在這種相互學習、獨立發展的良性互動下，世界的陶瓷藝術分享了技術的成就卻保留各自的特色，迄今各國仍不斷努力開創更進步的陶瓷文明。

這個發現證實了中華民族在長期實踐下，發現了瓷土與高嶺土，成為世界上最早使用的民族。原始釉陶的成分則與早期越窯青瓷相似，依陶瓷理論來說，有耐火度高的土料，搭配功能條件良好的窯，才可能有青瓷釉的出現，為燦爛的陶瓷文明打好基礎和搶先發展的契機。與相同時期的美索不達米亞文明在技術的發展上，領先極大的差距。

依續高嶺土的發現與使用之發展主軸，中國陶瓷一直在高溫的領域中不斷研發，至兩晉的越窯**「青瓷」**、唐代**「秘色瓷」**，對火候的控制已達到一定的水平；加上當時北方白瓷崛起，更顯示出在材料篩選上有更精準的要求，形成**「南青北白」**的態勢。

唐代長沙窯是最早出現的貿易瓷，行銷中亞同時也吸收了阿拉伯世界「訂單」中的特色，融合後又直接影響鄰近的窯口。

第2章
中華陶瓷文明發展簡史

春秋戰國時代，繭形罐處於陶與瓷的過渡期，而釉的使用仍未普遍。筆者於 1998 年攝於寧夏固原白水領農家。

中國素以陶瓷藝術雄稱世界，透過貿易或戰爭將陶瓷文化的種子撒向世界，在不同的時地生根茁壯，再經由各種途徑兼容並蓄地吸收異族文化而成就偉大的母體。筆者試將中華陶瓷文明與世界的碰撞聯繫概分為四個階段：

蒙昧時期（新石器時代晚期至西元前206年）

西元前 1500 年左右的殷商時期，中國以「**仰韶文化**」的彩陶和「**龍山文化**」的黑陶最具代表性，與較早的埃及彩陶為世界古文明中東西方文化的代表。當時交通不若現

仰韶彩陶以各種金屬色料來表現新石器晚期先民的藝術天分。

代，文化交流靠什麼方式產生互動，歷史並未留下多少記錄；但因製陶技巧、裝飾方法大多雷同，不由給我們甚大的想像空間。或許受制於空間的阻絕，西方世界發展出利用碳酸鹽當媒熔劑的上釉技術，例如波斯彩陶和希臘邁錫尼彩陶；東方的中國在結束五百多年的春秋戰國紛亂後，秦始皇於西元前 221 年成立了第一個帝國，在工藝發展上又向前推進了一步，我們從陝西兵馬俑的製作縝密和寫實，對中國製陶器技術的發展就可略窺一二。

漢唐國際貿易碰撞期（西元208～907年）

西方世界在西元前一世紀羅馬勢力擴張至地中海沿岸，當時地中海東北部沿岸有一種以鉛為媒熔劑的綠、褐釉彩陶，

日本伊萬里赤繪小皿即受明代釉上彩的風格影響。

這種有印紋及雕刻、色彩鮮明亮麗的陶器隨著帝國時代東西貿易風潮遠傳至東方的中國，促成後漢鉛綠釉及唐三彩的發展，而中國同時在高溫還原青瓷上逐漸取得更高的成就。兩晉時代（西元 265 ～ 420 年）發展出的越窯，有所謂「九秋風露越窯開，奪得千峰翠色來」之美譽，和唐代的「秘色」都屬高溫還原（最達 1300℃）掌控良好的產物；當時外銷中東的「長沙窯」釉下彩更在低溫三彩外另闢新徑，將溫度大幅提高至 1250℃左右，而唐白瓷也大量透過「絲路」遠銷，影響到阿拔斯王朝所屬的伊斯蘭世界。

鈞窯華麗的還原銅釉，厚厚的釉層中有明顯的「蚯蚓走泥紋」特色。

宋元彩瓷輝煌全盛期（西元960～1368年）

　　唐代是個大開大闔的盛世，大量吸收異族文化，到宋代才慢慢消化融合。宋代理學興起，崇好模仿自然，時興單色釉並蔚為主流，當時的汝窯便是在「雨過天晴雲破處，者般顏色作將來」的柴窯基礎上發展出來。如冰似玉的高溫青瓷大量外銷，龍泉青瓷為典型產品，景德鎮的青白瓷亦不遑多讓。當時名窯林立，北方的白定、磁州系、耀州系、河南的鈞窯、汝窯、南方的龍泉哥窯、浙江官窯、景德鎮的青白瓷系、福建建窯、黑釉系，稱為世界之最也不為過，不但大量輸出賺取外匯，更為世界各國仰望的標的，例如黑釉天目茶碗就帶動日本茶文化的發展。元滅宋後在釉下彩技巧上吸收了回教圖案，當時因版圖擴張互相學習的盛況更是空前，而《馬可波羅遊記》中對中國陶瓷文化的描述更刺激西方世界的好奇和研究。

明清繁飾縟麗成熟期（西元1369～1911年）

　　明清大量使用鈷藍作為釉下彩原料，尤以明代景德鎮生產的青花成為瓷器的主流。15世紀朝鮮學習到青花燒製的技巧，越南也直接聘請我國陶工前往教授，到明末日本已大規模生產製作青花瓷器。由於貿易所及的阿拉伯世界大量模仿，並將其法傳入義大利、荷蘭，到了清代，歐洲受中國**青花**及日本**赤繪**影響，大量採用東方陶瓷的圖樣技法，促成德國梅森窯、英國倫敦恰爾西窯與樓歐窯、法國巴黎色佛爾窯等在此一東方熱潮中奠定自己卓越的歷史地位。18世紀北歐有俄國聖彼得堡、丹麥哥本哈根窯，都是在對東方瓷器憧憬之餘，得到更大的成就。當然，中國也因為外來原料，如「回青」料和「琺瑯彩」的傳入，在造型和裝飾圖案上產生一定的激盪。

明代大量以釉上彩搭配釉下青花，技法成熟。

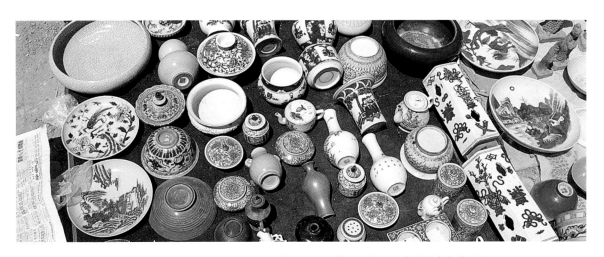

青花瓷縱橫古今中外七、八百年，影響層面既深且廣。北京古玩地攤大量的貿易瓷種類中青花居冠。

第 3 章
材料概述

陶、瓷土的差異與分辨方法

瓷土

　　瓷土的原始礦物是長石岩、花崗岩等母岩，經過長期風化在原產地堆積形成的黏土。由於未受到不同物質的污染，呈色白皙，燒成溫度極高，可達 SK34 ～ 35，1750℃（參照 57 頁），有極高的玻璃質成分，瓷化後的原料聲音清脆，具透明性，斷面呈魚鱗狀。產地如江西景德鎮，現今學名上高嶺土即瓷土，其中「高嶺」兩字即取自景德鎮外的高嶺村。

陶土

　　經由地震、水流，或其他自然動力將風化後的瓷土帶離原產地，在搬運過程中與其他物質混合，形成堆積或沉澱。而後隨著地殼變動，以沉積岩或與其他礦物共生的方式出現。由於形成過程不盡相同，成分各異，經過篩洗球磨後一概以陶土稱之，又稱二次黏土。因受其他不同成分影響所致，色彩差異大、燒成溫度也不盡相同，但較瓷土低火度、堅密度也較差。以宜興土為例，分紫砂、朱泥，這些泥礦採集後堅如礫石，經由水錐搥打研磨、調配，在色彩與火度上都有極大的差異。

台北萬里鄉土礦區遠眺。

土地來源

　　地球形成早於人類的歷史，經歷地殼與岩漿的變化、火山的重組，與水力、風化的現象，地表由極複雜的組合所覆蓋，土壤質屬於其中一部分。

　　地表上俯拾即是的土是如何被使用於作陶？為什麼土經過高溫的燃燒過程會產生變化？遠古的人類是因經驗或偶然的發現，我們不得而知，但科學昌明的今日卻可從其中不同的組成元素細分為陶、瓷，甚至有炻器與土器之分，本文則以土質生成的角度來介紹材料的差異。

原生黏土從礦區掘出時，多半是粗粒而缺乏可塑性的。

景德鎮湖田區礦場提供的白土仍以古法水錐處理，以木模壓成如磚塊的白土為仿古陶瓷廠主要原料來源。

黏土材料

　　無論瓷或陶土的土礦，採礦後的原料優缺點各有不同。因為可塑性、耐火性、白度等條件相異，所以調整土料就成為一種特別的工序，必須依照需要來調製。宋代景德鎮將採來的礦石以「水錐」打碎，放入水中取沉澱的澄泥作成「白

爪（音敦）子」，再銷至各作場；現今台灣則以機械操作，如台北萬里的礦土廠原為泥炭產地，當煤岩產業衰落後則改行採土。這些夾雜於煤床上的黏土經過篩洗、壓瀝就成為原礦；鶯歌的工廠在取得此類原礦後，經過混合、球磨、壓瀝、抽氣練土，即成為可用的土料。一般來說，拉坯用土的含砂量較高以助於成型，灌漿用土則要求土質細密。經過調配的黏土兼具陶與瓷的優點，一般都以炻器（Stone ware）稱之，而早期民間較低溫燒成的器皿則以土器或缸器來歸類。

福建德化的水錐繼續運作，望之頗具懷古幽情。

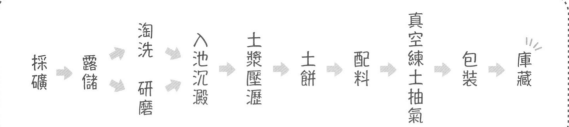

採礦 ➡ 露儲 ➡ 淘洗 研磨 ➡ 入池沉澱 ➡ 土漿壓瀝 ➡ 土餅 ➡ 配料 ➡ 真空練土抽氣 ➡ 包裝 ➡ 庫藏

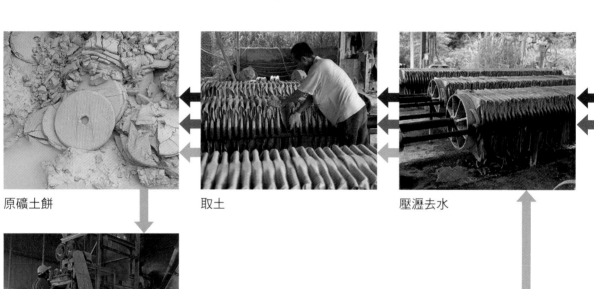

原礦土餅　　　　取土　　　　　壓瀝去水

真空抽氣

包裝

庫藏

球磨

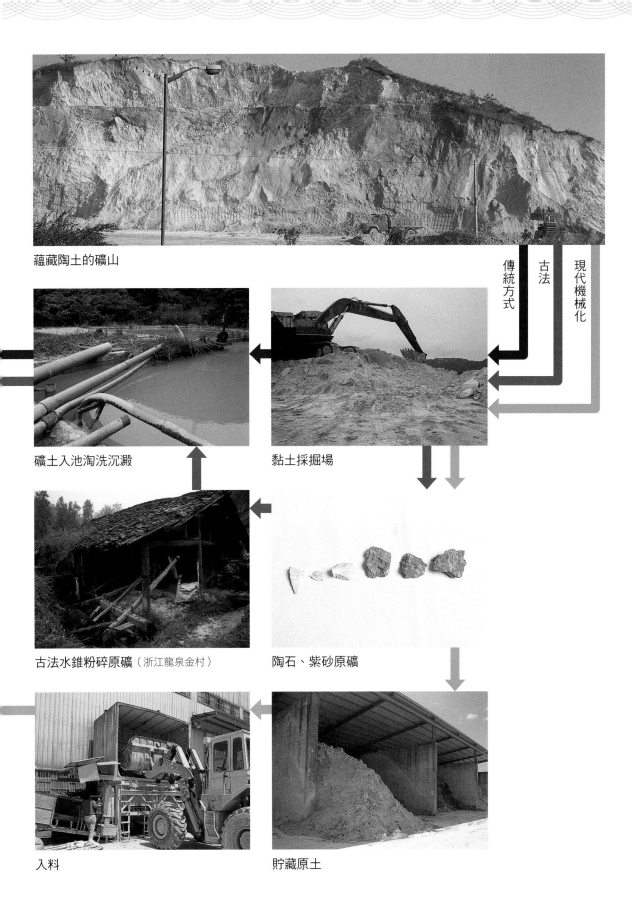

蘊藏陶土的礦山

傳統方式　古法　現代機械化

礦土入池淘洗沉澱　　　黏土採掘場

古法水錐粉碎原礦（浙江龍泉金村）　　　陶石、紫砂原礦

入料　　　貯藏原土

燒製試驗片

陶瓷藝術中,可選用的素材——土的種類非常多樣。每種土材的肌理、色彩、燒成溫度、收縮率各有不同,若對所用土材不夠熟悉,便無法發揮其特性。古法所謂「試造」,通過觀察生土、

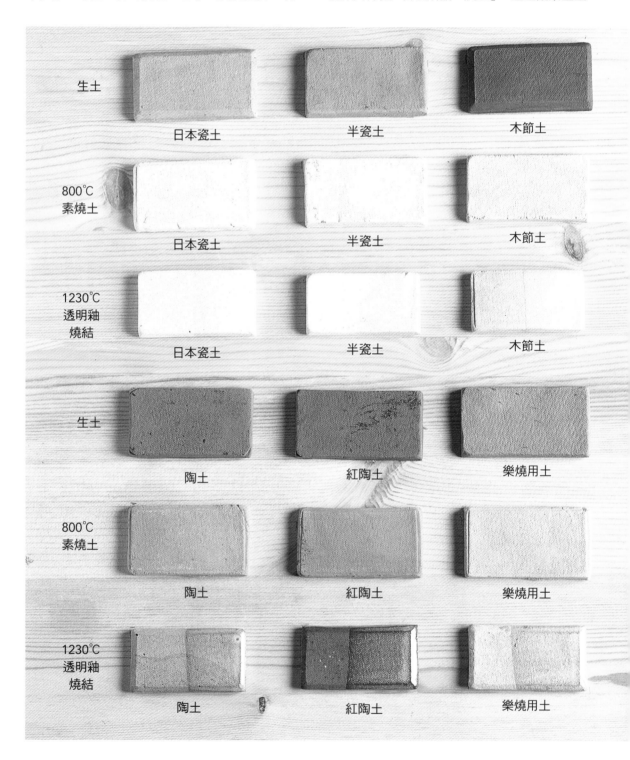

生土	日本瓷土	半瓷土	木節土
800℃素燒土	日本瓷土	半瓷土	木節土
1230℃透明釉燒結	日本瓷土	半瓷土	木節土
生土	陶土	紅陶土	樂燒用土
800℃素燒土	陶土	紅陶土	樂燒用土
1230℃透明釉燒結	陶土	紅陶土	樂燒用土

素燒、燒成的差異，能清楚掌握土性，創作時更能得心應手。燒製試驗片是作陶必要的前置作業，尤其初學者面對不同土料時，更不可省略試驗片的製作。

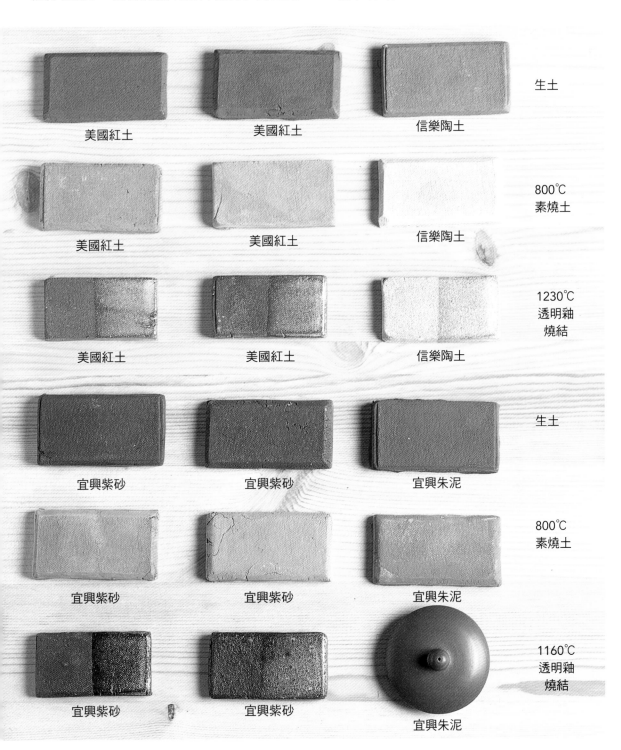

生土
美國紅土　　美國紅土　　信樂陶土

800℃
素燒土
美國紅土　　美國紅土　　信樂陶土

1230℃
透明釉
燒結
美國紅土　　美國紅土　　信樂陶土

生土
宜興紫砂　　宜興紫砂　　宜興朱泥

800℃
素燒土
宜興紫砂　　宜興紫砂　　宜興朱泥

1160℃
透明釉
燒結
宜興紫砂　　宜興紫砂

宜興朱泥

「台北土」小罐表面略有起泡，被覆的白釉因受排斥而捲縮，是有機物的影響所致。

中國北方民宅的磚雕，低溫無彩，風雨歲月後逐漸頹圮，是屬於土器的範疇。

土料的選擇‧取得與嘗試

　　如前頁圖所示，無論進口或國產土，並非陶與瓷土原來的模樣，工廠會依市場需要提供多樣的選項，而作陶者也可考量自己的需要購買符合自己創作條件的黏土來加工。當然，不同的材料有不同的燒成溫度和加工方式，因此燒製試驗片是必要的手續，不可忽略。

　　有些陶藝工作者偏好自己到野外採集黏土，這種情況讓人回憶以往孩童時期玩土的經驗。像我的故鄉——澎湖，是個少雨乾燥、沒有河流的海島。每逢極短的雨季，在低窪的山溝便有泉水沁出，泉水邊的土壤黏度甚強，鄰居有一刻佛像為業的長輩會挖取回家用模子壓鑄土地公，有時則在鐵桶內填入黏土作成火爐；小孩則用這些黏土來捏塑小狗、小雞、軍艦、坦克之類的泥偶，這種情況大概是 50 年代之前農村孩童共同的記憶。

　　待進入藝專，吳毓棠老師在陶瓷課程中倡議以本土黏土創作，提到以舌尖判斷黏土好壞的方式。理論上，良質的土料應是無臭無味的，有「人

為活動文化層」上的黏土，會受到程度不等的污染，過多的有機物將影響黏土的結構。以台北盆地為例，從松山區工地挖掘地基會起出大量的土方，這些沉積的黏土色黑，透露出內含過多的腐殖碳水化合物。筆者曾拿這些土來拉坯，效果不錯，以 1230℃ 燒成卻顯過火而呈多針孔密佈狀。其土質排斥白釉，但若想表現較特異的質感卻是種不錯的選擇。

　　尋找土礦是極為辛苦的工程，因此不鼓勵初學者嘗試，如果真有興趣作實驗，不妨針對組成成分加以添增或改變，如添加河砂、木炭屑或鐵屑等材料，只要不過量或影響結構，倒也是有趣的嘗試。

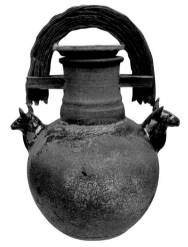

「四季豐饒」系列作品之一。使用高含鐵量的化妝土，採樂燒方式經還原後，作品表面的鐵鏽質感展現質樸的內涵。

黏土階段特性與加工處理

可塑性 → 揉土 → 成型 → 乾燥 → 革硬 → 脫水固化 → 素燒 → 釉燒

學習作陶，了解黏土的特性是入門階，熟用黏土作陶方可得心應用。

一般陶瓷製作都必須經過上列的過程。黏土的可塑性是作陶的基本條件，經過加水混和，有了黏性的土可隨人意志產生各種形態。但必須了

解的是，水分的掌握是塑型成功與否的關鍵，因為黏土是由許多片狀的結構組成，過量的水會產生滑動，反之則少了滑動的能力。所以，過多的水分無法維持黏土的造型，水分不足又需耗費極大的勁道才可改變既有形狀，即使好不容易塑型完成，卻要承受作品斷裂破碎的風險。

當了解含水量過多該如何應變，水分逸失至何程度可進入何種加工階段時，就算跨過作陶的門檻，而這也是接下來所欲探討的主題。

可塑性

一般黏土購買後即以塑膠袋密封保存，只要黏土具備適當的水分即可進行拉坯、擀製陶板、塑型等手續。若是發現土過乾，應更換完整無缺的塑膠袋並加入適量的水，將袋口綁緊，數日後即可回復可塑狀態；如果因拉坯失敗而導致土料吸入過多水分，或回收後泡水泥濘的黏土，可先用石膏板吸去過量的水或風乾數日再使用。

緊密度

工廠提供的黏土都已被真空練土機抽去內含的空氣。製陶作坯，最忌土中包含空氣，因為任何一個空隙，都有可能在燒製時造成水蒸氣的積存，產生的爆裂足以毀掉整件作品。所以製作前充分確實的揉土是不可免的工序，只要方式正確

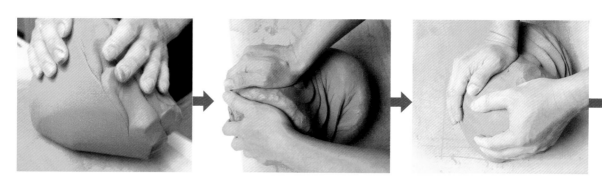

菊花褶般的揉法是技巧也是藝術，經過搓揉得當的土勻稱紮實，雖然機械取代大部分工作，但揉土仍廣為陶藝家們鍾愛。

日式的「**菊花紋揉法**」和景德鎮的「**牛角揉法**」都能使土密度緊實，尤其在沒有練土機設備的狀況下，更要用心去作。至於拉坯或擀製陶板產生的氣泡可用針戳開再壓緊使之密合，絕不可輕忽草率。

乾濕度

接觸空氣的坯體會產生收縮現象，這是支撐黏土片狀結構的水分消失所致。如需組合兩個不同的主體就要考慮兩者含水量的多寡，最好製作前後都放置在密封盒或塑膠袋中保存，讓水分流

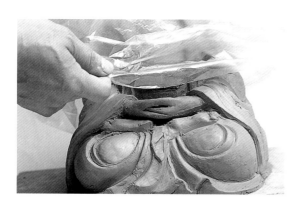

未完成的作品放置於密封盒或塑膠袋中保存，能讓水分流通均勻，有利後續加工處理。

通均勻，尤其精細如茶壺或小玩偶，更要延後乾燥的時間，否則空氣較流通的地方如把、孔、嘴會先收縮乾燥，對接著處產生的拉力將破壞整件作品。另外，除非對作品很了解，否則不可輕易日曬或風吹、火烤，畢竟「欲速則不達」，用於此處再貼切不過了。

半革硬、革硬狀態

當黏土皮膜水消失就不再黏手，相對地也已無可塑性。乾燥前期的半革硬狀態適合切割、鏤雕，初具結構的黏土，只要用利刃就能流暢地加工，效果將優於在可塑狀態下處理。後段的革硬狀態適合細修，如以刷子或塑膠袋打磨拋光，就能輕易去除先前加工遺留下來的土粒和土屑，而用力打磨將使表面形成有光澤的皮殼，非常好看。

脫水狀態

黏土自然乾燥後的脫水狀態，較含水狀態約有十分之一的收縮，此時堅硬的土坯不適宜作任何加工，等待入窯是唯一的選擇。放置時間較長的乾坯在表層會出現氧化或長霉的痕跡，這種現象素燒後就會消失，不必在意，但若是破損就只能回收，不必白費心力試圖挽回。

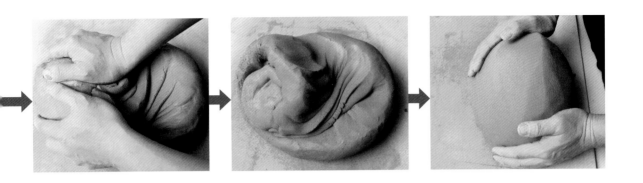

素燒

　　經過 800℃ 約十小時的燒成，作品會變成磚紅色調略帶淺粉色的固化狀態，此時坯體富吸水性卻不溶於水。因為內部石英的變異，坯體縱有破損也不可回收，不過放於水中結構還是會變軟，因此取拿應小心，尤其不可直接拿提把部分。由於土中含二個成分的結晶水，素燒過程中窯門在 400℃ 前要半開，升溫也不宜過快，好讓水分徐徐發散，並應謹防未散發的水氣導致作品爆裂。素燒是上釉前的準備，也是茶壺整修的重要階段。

釉燒

　　上了釉的素坯如有不滿意時，可洗掉候乾再次上釉，作品一旦入了窯就只能全權交給窯去完成了。窯爐平均以每小時 100℃ 的升溫方式到達預定溫度，之後再視需要持溫三十分鐘或一小時，讓內部溫度均勻。事實上，現今的電窯操控容易，只要方法正確，作品失誤機率不高，但高溫下陶土內的硫化合物會變成氣體逸出，必須保持工作場所的通風良好；至於瓦斯窯，在還原狀態下會產生濃煙，要特別注意。

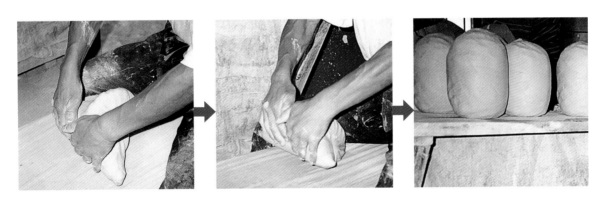

景德鎮雙向揉法與菊紋揉法類似，揉土過程中兩端翹起如牛角，又有「牛角揉」之稱。

成型方式與工序流程

綜觀作陶是一種不可逆向的操作過程，每個
階段都有其適於處理的工作及應特別注意的事
項，錯失一個環節就只能重頭來過；尤其釉燒，
只要有一個閃失或錯誤就前功盡棄，因此作陶者

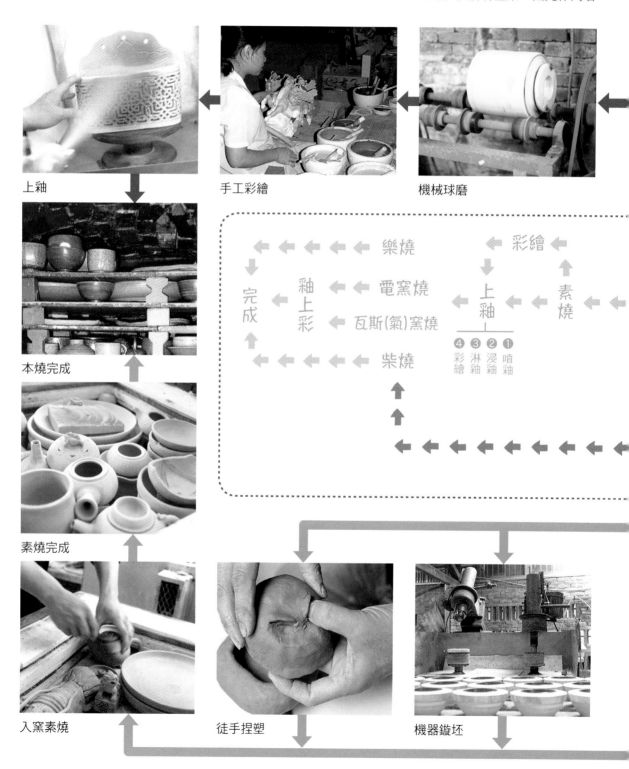

上釉

手工彩繪

機械球磨

本燒完成

素燒完成

入窯素燒

徒手捏塑

機器鏇坯

樂燒　　　彩繪

完成　釉上彩　電窯燒　上釉　素燒

　　　　　瓦斯(氣)窯燒　❹彩繪 ❸淋釉 ❷浸釉 ❶噴釉

　　　　　柴燒

要學習以平常心視之，這也算是一種修練。古人所謂「陶冶」性情，由此可知作陶和冶金都是極為考驗人的耐力的，唯有專心與善用經驗才是成功的基石。

釉藥量稱

工廠處理陶土

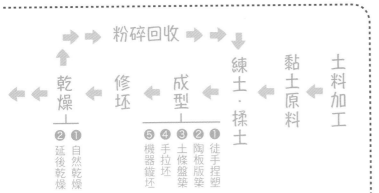

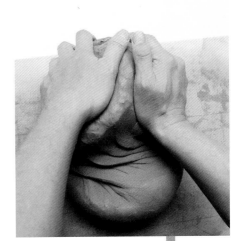
手工揉土

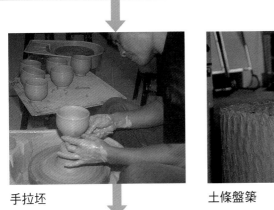
手拉坯　　　土條盤築

第 4 章
傳統燒製技法介紹

本文所謂的「傳統」燒製技法，乃指目前通行的電窯、瓦斯（氣）窯之前的各種燒製方式。包括史前時期即已發明，迄今仍為少數民族所樂用的**「坑燒」**、**「薰燒」**；延用數千年，不斷改良，如今仍充滿生機的**「柴燒」**；日本特有的**「樂燒」**及德國傳統技法中的**「鹽釉」**燒法。這些林林總總的技法，雖然最終目的不外完成作品燒製，但各自表現出來的特色，卻提供許多觀念，讓學陶有了更多的選項，縱使不能一一經歷，當作常識的吸收，至少也算對陶瓷藝術史有個系統化的認識。

柴燒作品在出窯的一剎那，可明顯看出不同方位受火程度的差異，及落灰效果的層次變化。

常見傳統燒製法

薰燒

新石器時期的人類，發明了用火來改善生活。從出土的遺物中，證明當時的人類除了用火來炊爨食物，還理解到經由火的力量，黏土能變成裝盛東西的器皿，而無論「彩陶」、「黑陶」，都因為和火的接觸形式不同，在器皿外表形成碳素的遺留。這種露天堆置，以材薪灼烤的方式，受限於大氣壓力下溫度侷限於875℃的臨界點，及含水或燃燒不完全的木材所產生的碳素，讓陶器形成天然的黑紅色系外表。雖然經過數千年，一些原始民族仍沿襲此法作陶，表面上，這種落伍、不合時宜的方法製作出來的陶器脆弱、實用性差，但就藝術創作追求的原始與差異性，卻因不確定的火紋而豐富表現的空間；於是，用豐富的科學知識來控制材料的變化，正方興未艾地在追求純粹表現的陶藝技巧中發展開來。

因為薰燒會產生大量的火與煙，必須在廣大的空地上施行，而台灣地小人稠難以施展，教學場所更不容此種煙火產生，於是發展出新的技巧。例如以呈色金屬塗布後用木屑包裹，用鋁箔紙包覆後放置在電窯中徐徐加溫，達到設定溫度如1050℃時，再待其退至略高於常溫時加以打蠟。此法乃是較先進的技巧，初階練習可使用外側打洞的鐵罐，中間裝填木屑，將小型作品——如陶珠、動物俑混入其中薰烤，只要注意安全即可。

坑燒

蒙昧時期的人類發現以坑道燒製陶器，可有效發揮燃料使溫度提高，窯的基本概念已漸成形。

▲ 經過打磨及 900℃ 素燒的作品，坑燒前器表先以草繩捆紮，撒上碳酸銅、粗鹽，甚至含鉀的香蕉皮，目的在期盼造成器表各種化學變化，讓作品的效果更加豐富。

◀ 出窯後的坑燒作品表面有豐富的變化，經過初步打蠟的模樣。

各地前來的陶友注視作品逐件放入坑中與木屑、碳酸銅、果皮等材質混合一起的狀況。

　　不過，此處探討的坑燒非指此一方式，而是以科學方法來分析前人累積的經驗，如碳、銅、鈉在高溫中對土坯呈色的影響，甚至海帶、海藻中的碘，或稀有元素產生出來的效果。這些古人未曾留意的特性，用來創作表面若隱若現的圖案，是除坑燒外難以達到的。透過實驗，以泥漿、陶片重疊，在刻意打磨拋光的土坯表面上會出現與各種金屬或元素產生的「幻影」特效，打蠟後就會保存下來成為藝術家追求的「夢幻效果」。

　　當然經過拋光的土坯要經過 950℃ 以上的素燒階段，較不會因火的震盪而產生爆裂，至於火的控制，現今美國陶藝家有一套完整的作法。1995 年筆者擔任陶藝協會秘書長任內，策劃第二屆陶藝節在汐止舉辦的活動，當時與陳景亮陶友在汐止運動公園挖了一條六十米長的坑道燒製陶作，蒐集會員三千多件作品，經過一晝夜烈焰燃燒與等待，當作品起出的那一刻，讓在場者都為之動容。這是台灣陶藝史上的一件大事，事隔多年仍為大家樂道。

　　為了不讓火直接震盪到底部的坯體，在乾柴與坯體的夾層間，以新鮮帶葉的榕樹枝幹和菜市場收集來的大量甘蔗皮做為緩衝；上面則覆蓋鐵皮浪板，讓熱能源保留在坑內。當含水的樹葉、枝幹、甘蔗皮漸被引燃，底部溫度也逐漸上升，在區隔得宜下，作品成功率達九成，成為後來坑燒的典範。

樂燒

　　「樂」乃姓氏，資料記載當年日本幕府大將

軍豐臣秀吉在「俱樂第」接見了發明此一燒法的陶匠，而以中間的「樂」字賜予為姓，此後凡以此法燒製的作陶方式均稱為「樂燒」，外國則以「RAKU」名之。

樂燒的特殊之處在於作法——當作品溫度達到時，視釉表形成的反射鏡面特徵來判斷何時夾出，利用水淬來製造冰紋開片，或放於木屑稻殼的桶內密封，使碳素快速接觸而留下金屬斑、銀斑或還原效果。這種略帶即興表演與東方玄學神秘儀式的氣氛與效果，在 40、50 年代隨美軍佔領時期傳到歐美，引起極大的流行風潮。

樂燒經過改良後，用瓦斯燃燒器可產生強大的熱能，而輕便的氧化鋁耐火棉，改良了笨重的磚砌窯具，只要有周全的耐火衣、盔、火夾，即可在工作室內製作「樂燒」。

90 年代陶藝協會曾大力推廣樂燒活動，容易拆卸組裝的窯具，出窯時頗具張力的戲劇效果，在在牽動觀眾的心弦，為當時的陶藝推廣多了不少加分效果。中正紀念堂、大安森林公園，甚至在「瓷都」景德鎮 1995 年以「七月流火」樂燒團隊現場示範的交流活動，樂燒都拓寬了民眾認識陶藝的視野和角度。

筆者以原住民題材作樂燒作品，釉色新鮮特殊。

柴燒

窯的形式在中國不斷演進，就規模大小略分為北方「龍窯」、南方「蛇窯」的大型長窯；及因山勢和能源考量而發展出的階梯窯——即所謂的「登窯」和圓形的「八卦窯」……等。這種在中國已有四千多年的傳統燒窯方式在東傳日本後，發展出一套獨特的美學觀點，近十年又在台灣重新被重視和使用。

以鐵皮浪板和磚塊搭築出通氣口，以利坑燒進行和留住溫度。

作品燒製完成現場，工作人員一一將作品取出。

可拆解組合的樂燒窯。

鹽釉

早期德國的窯業主流體系均以鹽釉為主，在高溫時將粗鹽撒入窯內，迅速氣化的鹽變成的氯（Cl）和鈉（Na），鈉和塗上氧化金屬的土坯結合形成釉藥，

東漢時的陶罐頸部有明顯落灰融熔後出現的釉，可作為鑑識特徵。

而氯則揮發掉。這種表面如柚子皮和蠟滴的釉點，許多陶藝工作者都以之作為創作素材，於是鹽釉這種傳統燒法便有了新的風貌。

鹽釉最大的缺點在於噴出的氯（Cl）有毒，必須在空曠的地方製作，有時搭配瓦斯窯或柴窯燒製，在高溫時鹽粒會產生爆裂跳動，要小心灼傷。此外，有時使用海邊拾來的漂流木，來取代粗鹽也會有此效果，但因為容易對窯具產生鹽害腐蝕，最好不要輕易嘗試。

薰窯的馬型陶笛是學生作品，光滑的表面在煙薰後溫潤可人。

中國以木材作為燃料，上好釉的作品套於匣缽中，避免被灰燼污染；日本的柴燒則著眼於土與火的純粹表現，藉由不斷上升的窯溫來加強木灰與土的結合，讓其覆被而形成自然灰釉，或追求土在高溫下所呈現的各種面相。這種純粹的表現方式，因近幾年木材廢料取得容易，加上與日本交流後對這種頗具特色燒窯方式產生的新鮮感，以致島內北中南都有大批年輕新秀投入此種極為耗費體力的燒窯方式，大家都以追逐更高的溫度為樂。事實上自然落灰在高溫下產生的效果確實樸實可人，讓人聯想起早期台灣農村一些土器，頗有思古幽情。

木料易於取得是因為民生家用燃料已由瓦斯取代薪材，以致有許多木材加工後的大量廢材可資利用。目前台灣的柴燒仍受日本風格強烈影響，美學觀念也有待建立，但作為創作的技巧則是一種頗具挑戰性的傳統技法。

鹽釉作品的特色在於如柚皮或蠟痕的效果，與鈷料搭配時特有的肌理，用於創作宜古宜今。

溫度管控參考表

燒成過程曲線表

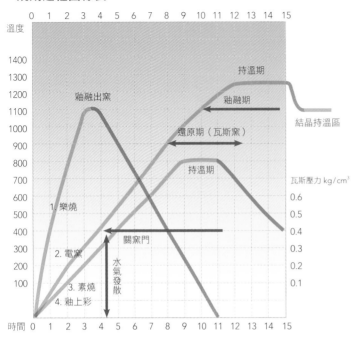

温度 | 0 | 1 | 2 | 3 | 4 | 5 | 6 | 7 | 8 | 9 | 10 | 11 | 12 | 13 | 14 | 15 |

釉融出窯
持溫期
釉融期
結晶持溫區
還原期（瓦斯窯）
持溫期
瓦斯壓力 kg/cm³
1. 樂燒
關窯門
2. 電窯
水氣發散
3. 素燒
4. 釉上彩

時間 0 1 2 3 4 5 6 7 8 9 10 11 12 13 14 15

燒窯登錄表格

日期		年	月	日
時間	起火			
	止火			
燒成時間	共		小時	
還原溫度				
燒成溫度			℃	
燒成氣氛			氧化	
			還原	
天氣				
還原時間				
窯之容積		/M		
使用坯土				
卸磚				
備註	柴燒燒成曲線約在 50 小時以上，燒法不同。			

使用說明

　　表列曲線為各種燒法供讀者參考，如果自行燒窯時，可利用此表，將其裝輯成冊，每次都要清楚填寫，作為記錄。尤其瓦斯窯有氧化還原的氛圍變化，每次都會有不同的操作模式，唯有詳細記錄，當出現特殊效果時，就可作為參考依據，如此久而久之對燒窯便累積出豐富的經驗。

　　SK 表為參考依據，可影印後張貼作為查對的數據，尤其測溫錐的比對，參考書中釉方的標記更不可敷衍草率。

測溫錐的溫度表（SK 表）

	角錐號數 SK	溫度數 C
低溫釉	022	600
	021	650
	020	670
	019	690
	018	690
	017	730
	016	750
	015	790
	014	815
	013	835
	012	855
	011	880
	010	900
	009	920
	008	940
	007	960
	006	980
	005	1000
	004	1020
	003	1040
	002	1060
中溫釉	01	1080
	1a	1100
	2a	1120
	3a	1140
	4a	1160
	5a	1180
	6a	1200
高溫釉	7	1230
	8	1250
	9	1280
超高溫釉	10	1300
	11	1320
	12	1350
	13	1438
	14	1410
	15	1435
	16	1460
耐火材料	17	1480
	18	1500
	19	1520
	20	1530
	26	1580
	27	1610
	28	1630
	29	1650
	30	1670
	31	1690
	32	1710
	33	1730
	34	1750
	35	1770
	36	1790
	37	1825
	38	1850
	39	1880
	40	1920

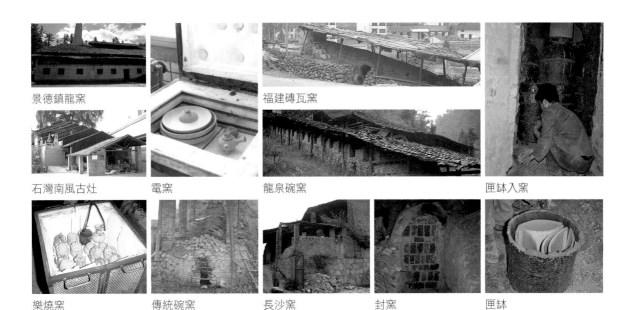

景德鎮龍窯　　　電窯　　　福建磚瓦窯　　　匣缽入窯

石灣南風古灶　　　龍泉碗窯

樂燒窯　　　傳統碗窯　　　長沙窯　　　封窯　　　匣缽

傳統到現代 —— 窯的風貌

陶瓷藝術是火與土的結合，歷代的匠人無不以提高溫度與掌控燒火技巧為畢生追求的目標，窯的發明實踐了作陶的夢想，隨著科技的進步，每個時代的窯具都有其時代意義，是智慧結晶的具體呈現。

從中原文化遺留下的窯址如河南陝縣廟底溝和鈞台窯雖年代不同，但卻有一個特色就是利用地形掘穴成溝或洞室，再輔以火膛、火道，而成一洞穴的構造，目的就是把熱源留住，溫度提高，而且容易操控燒成的氛圍，使作品臻於完美，這種經驗便累積成陶工築窯的最高準則。

窯內的機能與特性如承板、火孔、煙道，或保護坯體品質的匣缽，在唐代即已達到一定水平，從傳統的窯具仍謹守著善用能源、確保品質的方向可窺其端倪。由於北方產煤，多以煤為燃料，南方則以薪材草木，如「長沙窯」即就地取材以蘆葦為之。因傳統燃料燃燒時有濃煙產生，落灰也會影響品質，且大量消耗材薪也是現今環保所不容，種種因素致使傳統窯具已逐漸式微。

取代而起的是以瓦斯和重油作為燃料的梭子窯，或安全穩定的電窯，這些依狀況需要可大可小的窯具不但方便，且可遷就目前居住環境的侷促；再者精密的測溫儀表增加了控溫的準確性，減少失敗率，且操作簡便，對有志於此的後繼者提供更好的製作條件。其他如樂燒和薰燒則可視需要機動性加以組合改裝，也會有更好的效果。

窯爐設備是作陶必經的一個重要環節，台灣地小人稠，居住條件對作陶來說，是極大的考驗。偏僻的鄉間可搭建小型柴窯或瓦斯窯，燒鹽釉只要通風良好即可；而對都市內的作陶者而言，使用 220V 電力，便利安全的電窯，只要安置得宜、按表操作，應屬首選。

學陶先修班

裝飾技法

肌理創造和運用

　　黏土表面肌理會強化表達的意念,從一些秩序性的點、線、面中尋找出特有元素,透過不同拓材製造出獨特紋路,使陶展露出豐富的表情,是初學者支配黏土的重要技巧。

　　陶藝製作時加工的方式會在陶土表面留下紋理,譬如布紋、手紋、擀紋。這些表面的紋理若不稍加整修,不但和作品內容不相稱,甚且會削弱外型的強度和張力。利用敲擊、刮畫來破壞重組表面效果,是製造肌理的常用技巧,加工前應考慮黏土含水率的變化來選擇適合的方式。這裡安排了幾種不同的肌理供參考,讀者可靈活利用各種拓材加以實驗,累積經驗,以強化作品特色。

使用陶印簡單的印紋,能有效改善平整單調的陶板表面,日本稱「千島手」。壓印後,印紋凹陷處可裝飾化妝土、塗布透明釉,或放置玻璃燒製,都會呈現不同的效果。

基礎上釉法

　　對初學者而言,上釉是一個心理上的重要關卡,經過辛苦作成的坯,到了必須用釉來表現是既期待,又怕傷害的過程。因成敗都繫於此一關鍵,所以增加對上釉的認識相當重要。

　　由於生釉不具黏性,塗布坯體主要是仰賴坯體的多孔性與吸水性,將釉料中所含的水分吸收,粉狀的原料便附著其上。有些釉因高嶺土成分含量比較高,因此有助於黏著;比較有效的方法可考慮加入工業用 CMC 黏劑和樹膠、阿拉伯膠,在裝窯中方不會掉落及損壞釉面。

　　古法噴釉大都採「浸」、「淋」、「吹」、「掛」,上釉速度慢且費力。尤其「吹釉」全靠人力,以竹就口,竹的一端蒙上薄紗,蘸上調好的釉漿,使力吹氣使釉藥均勻,一個小瓶即要吹上數百次,在時間與體力上都很辛苦耗時。

　　所幸科技改善了工作的條件,現在常用的方法是以空壓機加上噴霧器,可製造出極為細緻的色彩變化,尤其可噴出漸層效果,燒出柔和的色調。不過噴釉也有缺點,雖然使用無毒的原料,但極細的微塵,對呼吸道總是不利。晚近發展出

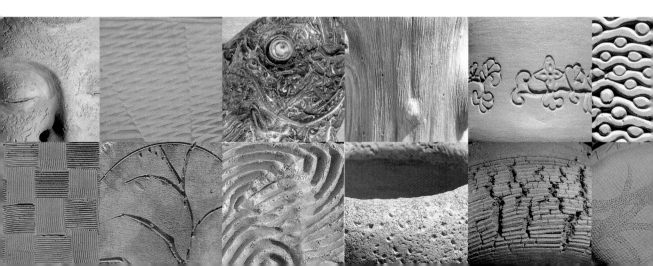

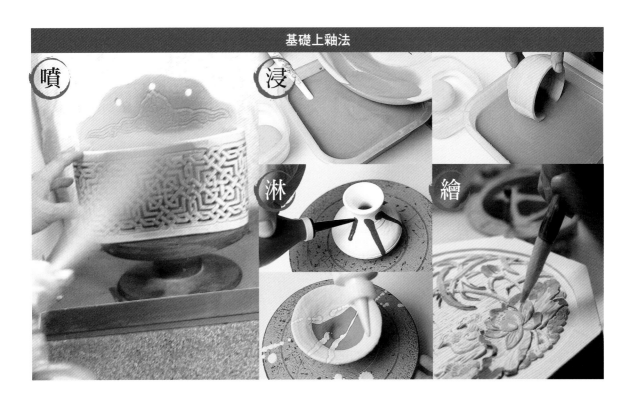

基礎上釉法

噴　浸　淋　繪

水簾幕噴釉台，可將釉藥粉塵吸收。

　　由於釉藥容易沉澱，適量加入 1% 的皂土可修正這種缺點，攪拌均勻再塗佈釉漿，作有計畫的色彩配置，等到對釉的認識較為熟練時，浸釉時利用釉漿水平線可呈線平整的界面，也是不同的嘗試。至於施釉的厚度，每種釉漿性質相異，所需厚度各有不同，要靠經驗累積才可獲致良好效果。特別注意重疊時須待底釉乾後才可覆被另一層釉藥，否則不同質的釉藥混合，可能會互相污染，不可不慎。施釉時，利用一些小道具和乳膠的遮蔽都會有很好的效果，可多方嘗試開發。

手工具‧機具設備

　　陶瓷設備項目繁多，為滿足需求，新的產品不斷被研發上市。一間工作包括個人手工具，如拉坯、修坯、雕塑、彩繪施釉工具；而電動工具包括拉坯機、練土機、陶板機、噴釉設備和窯具。早期多參考美、日規格，目前則以個別需求作為設計條件。

　　為符合國內用電規格，小機具如拉坯機、球磨機、噴釉台、陶板機以 110V 為主，電窯和練土機以 220V 電源為之。此處附上國內常見的幾種設備供讀者參考。

手工具

　　手工具可補雙手之不足，陶作精微細小手指無法深入之處，若無稱手工具只能望之興嘆，原非用來作陶的工具甚至玩具拆卸下的零件，都是拿來利用的好材料，古人有謂「固窮得變，不能

為名」，充分說明自製工具的彈性，而這部分也是做陶衍生必要的技術和樂趣。

只要能發揮效用，工具永不嫌多，但平時應養成分類保管的習慣，使用後善用保養，否則工具一多，凌亂無章，反平添管理上的困擾，以下依坊間現成有售的手工具稍加分類，讀者可參考選購之。

機具設備

在重型機具維護上，最好都要有維護手冊。練土機必須定時更換機油；電窯的內部要以吸塵器清除殘渣；電爐線圈如有變形，可以利用瓦斯噴火器烘軟再以鉗子夾回定位；棚板可以高嶺土、耐火泥以一比一加水調勻平均塗布，可防止流釉侵蝕，如有沾黏隨時在剝落處填補，可延長棚板

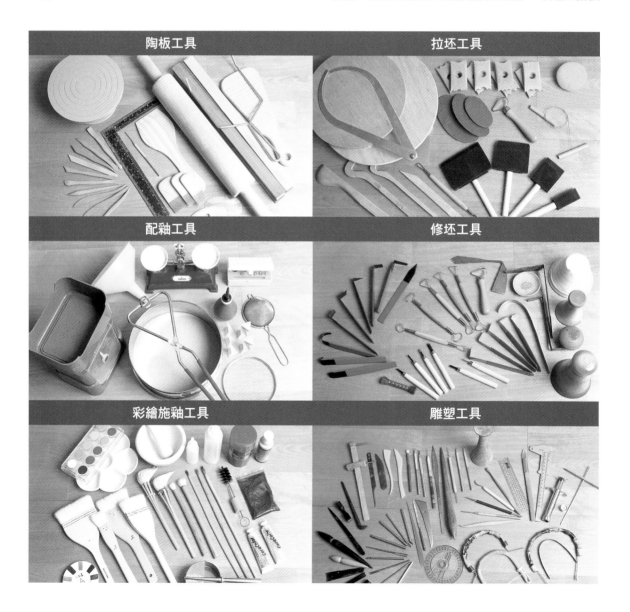

陶板工具　　　　拉坯工具

配釉工具　　　　修坯工具

彩繪施釉工具　　雕塑工具

使用壽命。

　　重型機具價格較高，如能正常使用、勤加保養，就可避免因不當的操作造成損耗。尤其要顧及安全性，每個螺絲接點都要定時巡檢，永保工作場所的安全。

電動陶板機

球磨機

手動陶板機

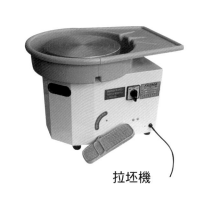
拉坯機

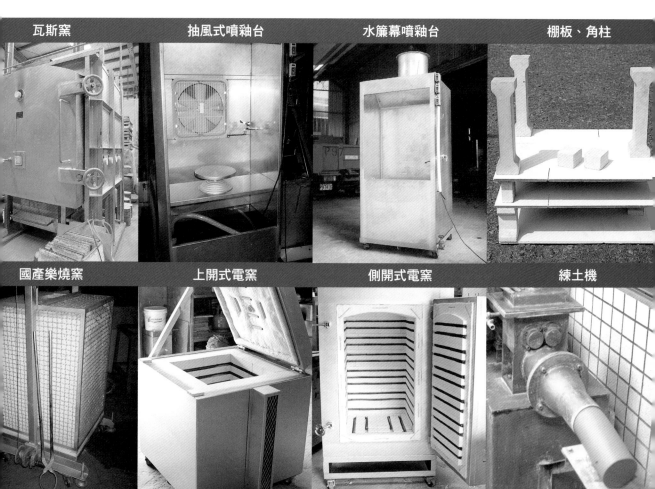

瓦斯窯　抽風式噴釉台　水簾幕噴釉台　棚板、角柱

國產樂燒窯　上開式電窯　側開式電窯　練土機

轆轤操作・拉坯手勢

不同於徒手成型，當我們需要數量較多、規格較統一的陶作時，使用馬達帶動的拉坯轆轤製作，就是一項必修的功課，而這也是作陶基礎技法中最需勤加練習的。為了讓讀者能看清楚操作的過程，此處特別以單純的動作示範，配合實際操作的停格畫面加以比對，只要細細觀察自能掌握要領。

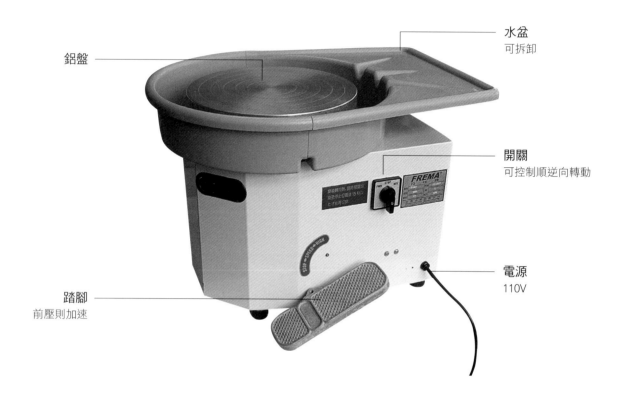

鋁盤

水盆
可拆卸

開關
可控制順逆向轉動

電源
110V

踏腳
前壓則加速

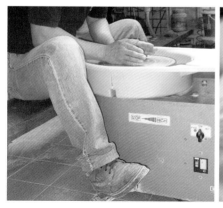

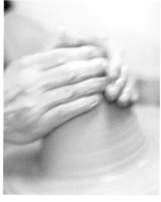

拉坯標準姿勢

座椅高度較水盆下限略低，端坐椅上，右腳踩踏板，左腳落腳處放一磚塊，讓兩邊力量平均。上身微曲前傾，兩手肘輕鬆靠放大腿內側不可離開，雙腳微靠水盆，頸肩肌肉放鬆，前臂平伸，將力量貫注指掌之間。

啟動轆轤正確方式

左右旋轉的開關可控制轉盤的順逆向，如要轉換方向必須等馬達完全停止方可轉換。

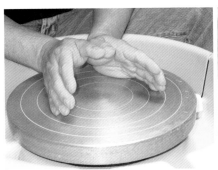
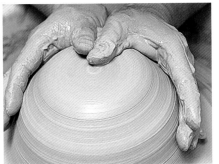

定中心點標準姿勢

掌心微曲，不可碰觸陶土，手刀平貼鋁盤，拇指翹起，其他四指輕鬆靠於土團上併攏，以上身前傾之力將土團推至中心。

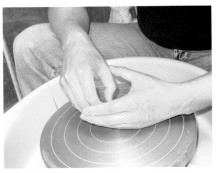
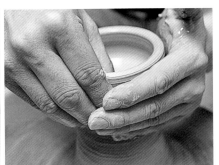

拉小型坯標準姿勢

拉小杯、小碗以左手護土坯，右手拇指與食指壓擠坯體引陶土向上，可作為初學者練習拉坯的初階。

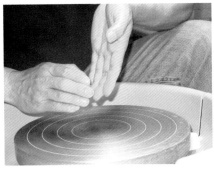
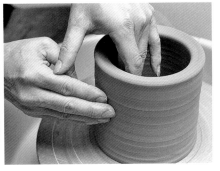

拉直筒坯標準姿勢

拉直筒坯時左手保持垂直，右手呈水平，內外以中指擠壓坯體引陶土向上。

陶之彩衣

陶器之美，在其形，更在其色；

素樸的土坯，在釉藥與火的作用下，

蛻變為艷麗無方的瑰寶，

為人類智慧與自然奧秘的偶遇，

留下最美的色彩印記。

第1章
釉藥基礎講座

人類的演進是從茹毛飲血的石器時代，經長久的演進而發明了衣裳，讓人們有了遮蔽；後來，只具實用功能的衣裳早不能滿足所需；必須講究美觀才行。陶與瓷的發展好比人們的衣裳，從簡陋到華麗，其間也是歷經無數的融合和演進過程。

在遠古的新石器時代，人類製陶，以土為坯，以色土繪飾。由於燒成溫度不高，外表樸素無華，目的僅為實用，卻談不上美觀，和當時的人類一樣為了蔽寒，開始有了簡陋的披覆。然而，透過經驗與實踐，人類不稍懈怠地發明紡織，有了絲帛，逐漸能製作輕軟華麗的衣裳，讓衣裳妝點外貌，顯示身分與品味；在此同時，陶與瓷也不斷尋求技巧的突破，而發明了陶之彩衣——**釉**。

釉藥的發明

原始釉藥的發現，是偶然亦或必然。人類不斷努力改善生活的過程中，於新石器時代晚期在陶器的製作上有了一定的突破——發明了**窯**。因為窯的發明，有效的提高燒成的溫度，密閉的窯室形成的壓力，使熱源充分利用；而木材燃燒遺留的灰燼，隨著火舌四處飄散，被覆於土坯上，經過適當的溫度就形成了釉。這種情形，在窯的設備未發明前是不可能出現的。以現在的觀點解釋，含氧化鈣的草木灰與坯土中的氧化鋁、矽酸結合，會融成類似玻璃的物質。從出土的實物中，學者推斷，早至殷代的陶土已充分反應此一現象，證明當時已有釉的發明。

埋藏千年的東漢陶俑斑駁的鉛釉，粗鬆的坯體，可推斷當年調配釉藥的條件。

這個時代遺留的陶器表面被覆著一層很薄的灰黃色帶青的釉，是受到坯中含鐵的影響。但因有了這層釉層，克服了透水性與鬆軟的結構，不僅提高實用價值，外表也更為美觀耐用，更為往後的陶瓷奠定發展的基礎。

釉的發展

早期的釉，都是以簡單的草木灰、泥、岩石等物質調配而成，所憑藉的是經驗。這些類似石灰釉的結構，到了漢代有了很大的改善，低溫可熔的鉛，改善了燒成溫度，增加流動與覆被的功能，色彩更加鮮明。

◀ 昏黃燈光下的三彩胡人樂俑生動描繪出唐代與異族文化的融合。釉藥提供色彩斑斕的視覺效果，最重要的是保固千年歲月且將永續不絕。

唐代長沙窯與岳陽窯系化妝土褐釉「注子」為當時飲器，也是後代茶壺的鼻祖。

著名的**唐三彩**大量使用呈色金屬，璀璨的色彩，輝映了大唐盛世；而青瓷體系如**「秘色」**也不曾稍懈，到了宋代，形成**「南青北白」**的發展，色彩含蓄內斂且漸趨統一。五大名窯中，北方的白**「定」**，南方的**「汝」**、**「官」**、**「哥」**或耀州窯均為青瓷的天下，唯獨**「鈞」**窯，在青瓷的體系中加入瑰麗的銅紅，形成千古絕響。

此時釉的美觀已凌駕實用的功能，且其中成分複雜，取材各異。可信的是當時對於釉的生成、收縮膨脹係數及呈色金屬的使用，已發展出成熟的技法和常識，同時為後來明清釉下青花、釉上鬥彩，奠下深厚的根基。

◀ 汝窯洗為宋代之冠，溫潤含蓄的色彩總引人細細玩味。

▶ 唐代「祕色瓷」為皇家專用，工藝水平已臻成熟。

何謂釉藥

釉之稱為藥，與早年的煉丹術應有極大的關聯。但見各種原料，各有職司，經過調配，研磨成粉，加水打漿，施於坯上，經過燒製即可呈現各種樣貌，若不是有精密的比例，怎能維持一定的品質與規格？況且燒成變化受到諸多因素的影響，稍有不慎即前功盡棄，釉燒之事複雜可見。

鈞窯為還原銅釉代表性窯口，窯變的魅力令人陶醉。

釉的調製如藥，要經過不斷的試驗、使用，以去蕪存菁，其要求之精準是可以想見的。古人以為獨門，秘而不宣，任何釉的配方可能是數代人的智慧與失敗累積而成的經驗，絕不輕言讓度。但拜現今科技所賜，卻很容易得知成分比例，一些傳統釉色神秘的面紗被輕易的掀開，難以取得的材料也可以合成方式替代，只是使用的技巧，仍有賴長期的經驗累積方有所成。遙想古人在缺乏科學邏輯的思維下，還能維繫文化的動能於不墜，對技藝的精益求精可謂耗盡一生，那種執著，是相當值得尊敬與學習的。

三彩見證了東西方文明的碰撞，與大唐盛世的顯赫。

第 2 章

試釉初階

釉藥是一種**複合式的矽酸鹽**，主要是一些來自於礦石的原料，混合後經過燃燒所產生的熔融結構。這些原料除了少數來自植物的草木灰或動物的骨灰，其元素不會多於二、三十種。這些元素蘊藏在岩石或泥土中，也有少數被植物吸收或存在動物骨幹內，經由提煉篩選供陶瓷窯業使用，而這些原料都有產地來源及成分的比例等詳細資料，取得非常容易。

釉藥分類

釉藥大概可作幾項分類：以**溫度**來說，分為低溫、中溫、高溫；以**成分**來說，則以其中主要成分特質來區分，如長石釉、石灰釉、鋅釉、鋇釉，或兩者皆具的石灰鋅釉，從名稱上就可明顯分辨；若以釉內**光澤度**，則有透明釉、失透釉、乳濁釉、結晶釉、無光釉、閃金釉、裂紋釉（開片）等。倘以**呈色金屬**來區分色相，便有別於以色料調配的色釉。

調配方式

從釉藥材料行採購來的原料，依配方用精密的天平或磅秤量好所需分量，少則用研缽研磨，多則以球磨桶放在馬達帶動的滾輪上，利用瓷球滾動的原理，讓加水後的原料，經過約莫二至四小時的研磨，變成一種類似牛乳般的流體漿狀物——即所謂生釉。細緻的生釉可淋可浸，用空氣壓縮噴霧器塗布更好；若無以上設備，以30～100目的篩網過濾，去除較粗的顆粒也可，但這種情況較不利於噴霧器使用。

之前提及，許多釉藥配方現已不是秘方，自坊間專業書籍就可取得釉式。因此對初學者，我不鼓勵曠日費時的去另起爐灶——創造釉藥，除非本身有志於釉藥的研究，這就非本書探討的主題了。

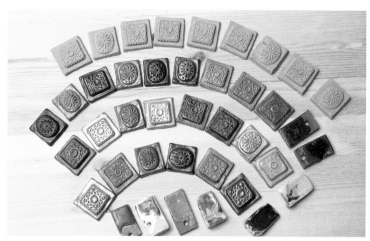

試驗片的製作是檢視土、釉變化最主要的依據。

每個工作室都有自己使用的釉方，用圖板方式陳列，可清楚標明各種色相、光澤度與流動現象，是很好的參考資料。

釉藥裝飾後的瓷磚,色彩絢麗有如寶石鑲嵌,作為建築材料可耐風雨侵蝕。

我們都了解,任何一件土坯,大都需要經過上釉裝飾的過程,也關係著這件作品的美好與否;話雖如此,其實使用釉藥只要具備調配釉藥的基礎觀念和應變能力即受用不盡,況窮畢生研究,充其量也不過是別人的起步,智者不為。善藉前人智慧結晶,磨練出活用的機巧而不拘於古人的框架,才是學習釉藥的正確態度。

試片作法

試驗片的配製是使用釉藥的入門功夫。每種黏土對釉藥的相容性不盡相同,所以撳切陶片或以石膏模翻製,或平躺或站立的入窯燒製,可測試釉藥的特性,如被覆力、瓷化點、色彩乃至於內在肌理(開片、捲縮、結晶)的呈現,都是創作陶藝品重要的參考依據。以我個人多年作陶的經驗——釉藥無分好壞,只有會不會使用。找出釉藥的特質,能彰顯作品的特色,就是好的釉藥,

也是作試驗片的目的。每次調配大量的釉藥前,為防出錯,先燒好試驗片可驗證配方的正確度;而燒瓦斯窯或柴窯,在窺火口處擺幾片試驗片,當溫度到達後選擇不同時段勾出,也可作為停火封窯的依據,古人稱「**火照**」,在唐代就已大量使用了。

▲ 火照,河南汝窯窯址出土的殘片中火照伴隨其中。

◀ 工業用色料多層次細緻的色階對商品的生產提供極佳的色彩來源。

比例的調配

　　一個完整的釉藥，具備下表的結構。但其中元素取捨與比例多寡的組合千變萬化，須經過試驗，才能找到適當的比例來調配心目中想要表現的釉色。

　　任何釉中主要成分氧化鋁（Al_2O_3）、氧化矽（SiO_2），前者熔點為 2040℃，後者熔點為 1600℃，都是一般窯爐難以達到的溫度，故而鹼性物質中的氧化物扮演極重要的任務——助熔——一般稱為「媒熔材料」。因每種原料的熔點和效果不甚相同，含量百分比各異，一種釉藥必須具備鹼性、中性和酸性三種原料，才具備成釉的基本條件；至於色彩的呈現，則依賴氧化金屬或色料以不同比例來發色。

南宋官窯貫耳瓶釉色晶瑩，開片如玉如冰大小交錯，為青瓷極品。

原料分析

　　現在把常用的釉藥原料作簡單的分析如下：

長石 Feldspar

　　長石是調配坯土與釉料的基本原料，尤其是高溫釉不可或缺的成分，常用的有：

鉀長石（$K_2O \cdot Al_2O_3 \cdot 6SiO_2$）

鈉長石（$Na_2O \cdot Al_2O_3 \cdot 6SiO_2$）

鈣長石（$CaO \cdot Al_2O_3 \cdot 2SiO_2$）

霞石正長石（$K(Na)_2O \cdot Al_2O_3 \cdot 2SiO_2$）

　　這些原料提供了釉中所需鉀 K_2O、鈉 Na_2O 的來源，一般市面上均以產地命名，如南非鉀長石、釜戶長石、日化長石、福島長石等，在釉中加入過量的長石會導致釉的開片、收縮或針孔。傳統的日本志野釉便以單一味的長石作釉，將這些缺點強調而作為特色，非常特殊，讀者可用兩種以上長石混合。由於長石欠缺黏性，適當加入黏性材料，在還原氣氛下可得到白中帶紅溫暖色調的志野釉。

高嶺土 Kaolin（$Al_2O_3 \cdot 2SiO_2 \cdot 2H_2O$）

　　這種純度極高的原生黏土，具有 1800℃ 以上

釉原料性質及使用法		
R_2O	R_2O_3	RO_2
鹼性	中性	酸性
K_2O 氧化鉀	Al_2O_3 氧化鋁	SiO_2 氧化矽
Na_2O 氧化鈉		
CaO 氧化鈣		
MgO 氧化鎂		
PbO 氧化鉛		
ZnO 氧化鋅		
BaO 氧化鋇		
LiO 氧化鋰		
SrO 氧化鍶		
SbO 氧化銻		
B_2O_3 氧化硼		

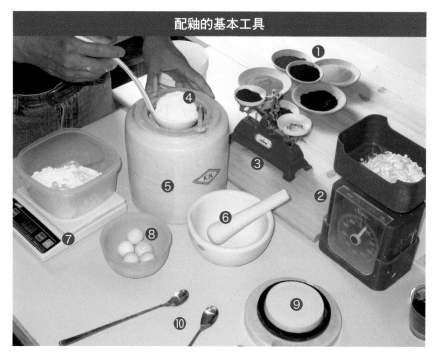

配釉的基本工具

❶ 呈色金屬
❷ 電子秤
❸ 天平
❹ 釉料
❺ 球磨桶
❻ 研缽
❼ 微量電子秤
❽ 瓷球
❾ 球磨桶蓋
❿ 量勺

的熔點。早在漢代中國人已知使用此一材料，而「高嶺」原為景德鎮郊區一個土礦區，產良質礦土，於是便以此為名，是良質瓷土中不可缺少的成分。配於釉中可作為耐火材及懸浮與黏著劑，可增加釉的安定性與防止流動；冷卻時可防止釉

釉料講求精確，以磅秤衡量，用球磨桶研磨，每個步驟都要確實。

成分的再結晶，這些特性同時也是氧化鋁 Al_2O_3 的特性。但因為一般配釉不用純氧化鋁，而以高嶺土替代，純的氧化鋁粉因耐火性高，可用來鋪在棚板或作為茶壺蓋的隔離劑，將之與耐火泥以一比一加水調合塗布於棚板上，當遇到釉藥流淌，便可輕易揭去，是棚板的保護材料。

硅石 Silica（SiO_2）

為玻璃的重要原料，學名為二氧化矽，地殼上約有 60% 的含量，為僅次於氧的元素。水晶、石英、瑪瑙、燧石、砂，都屬此元素，是提供釉中玻璃質的基材，只要使用不過量，便沒有任何不良影響。

氧化鉛 Lead Oxide（Pbo）

有毒，但極低的熔點，對多數呈色金屬有極佳的發色效果，較低的膨脹係數，又可使釉面光

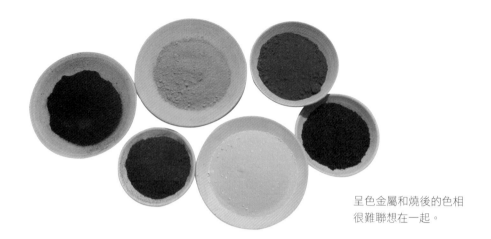

呈色金屬和燒後的色相
很難聯想在一起。

亮平滑，是很好的媒熔劑。一般配釉可用鉛丹、紅丹（Pb_3O_4），或密陀僧（PbO）、鉛白（碳酸鉛）$2PbCO_3 \cdot Pb(OH)_2$，但大部分都作成熔塊，若是研成粉末，使用時要特別小心，不可用噴槍來噴灑。鉛有毒的特性不適作食器，而鉛釉耐磨損與抗風化力較差，可選作裝飾用途。

氧化鈣 Lime Calcium Oxide（CaO）

　　碳酸鈣又稱白堊（whiting），是供應釉中氧化鈣的來源，由於價廉易取得，為最常用的媒熔

釉藥原料除少數如鉛丹外，顏色都很類似，要清楚標明不可混淆。

原料。配於釉中作為助熔及乳濁的功用，可增加釉的硬度，是用大理石、石灰石或其他方解石提煉而來，因方法不同而有重鈣（石粉）、輕鈣（碳酸鈣）的區別，用法大同小異。

氧化鎂 Magnesinm Oxide（MgO）

　　釉中鎂的來源是碳酸鎂，結構膨鬆、質地輕、體積龐大，使用量多時會因耐火而失透無光，可利用其特性作成縮釉，非常有趣。

氧化鋅 Zine Oxide（ZnO）

　　作用為提供助熔、降低膨脹係數、預防開裂、增大光澤性和白度使用。最大的用途是作為結晶釉中與呈色金屬結合，表現出有顏色的針狀結晶，若給予充裕的時間便會聚成花簇，甚為特殊。當使用量大於 10% 以上就會出現效果，但因此類釉藥遇酸即會溶出，對人體有害，不可作為食器。

氧化鋇 Barium Oxide（BaO）

　　碳酸鋇為釉中鋇的來源，作用與氧化鈣相似，但用作無光效果較佳，也可作乳濁劑。此原料有毒，應小心使用才好。

氧化鋰 Lithium Oxide（Li_2O）

　　在中溫釉中可取代氧化鋁，高溫時加入 0.5%

於釉中可增加流動性和光澤度。碳酸鋰為主要供應來源，價格較高是無法普遍應用的原因，但用於銅藍的發色因為有足夠的鹼性成分，可拓寬燒火範圍。

氧化鍶 Strontium Oxide（SrO）

碳酸鍶（$SrSO_4$）為釉中鍶的來源，比碳酸鈣貴，作用相似，因此較少用。在調配青瓷中的龜甲開片釉時，若以高含量長石中加入微量的鍶，有意想不到的效果。

氧化硼 Boric Oxide（B_2O_3）

硬硼鈣石（$2CaO \cdot 3B_2O_3 \cdot 5H_2O$）可同時提供釉中的硼與鈣，以此為主的樂燒釉會產生冰裂有斑點的釉色而顯得非常美麗。但應注意，調好的釉如不用完，下次使用時會像布丁一樣，比較會脫落捲縮。因硼砂溶於水，須先鍛燒，而硬硼鈣石從低溫到高溫皆可使用，適量加入可降低膨脹係數、矯治釉裂、增加流動性，是相當好用的原料；但因具有起泡的缺點，需經過 820℃ 的鍛燒才可防止。

骨灰磷酸鈣 Bone ash
（$4Ca_3（PO4）_2 \cdot 2CaCO_3$）

19 世紀骨灰廣泛被運用於瓷坯中，呈現出半透明性和白度，利用其特性生產出的高級餐具和人偶等藝術品，精緻有如牙雕，以英國為典型代表。這些來自動物骨骸提煉而成的骨灰，以牛的大腿

以長石為主的志野釉作為茶碗的裝飾可適切表達出禪的意境。

骨成分最佳，用於釉中可作為失透劑和乳白光效果，為釉中鈣的主要來源之一。加入瓷土中的骨灰與長石產生助熔作用，比較適合小型作品。明代德化白瓷外銷被歐洲人稱為（Bane China）實則與骨灰瓷無關，但也促成歐洲人研究透明白瓷的動機。

呈色金屬表		
原料	使用比例	呈色效果
氧化鐵（Fe_2O_3）	2-15%	黃→褐→黑 or 紅
氧化銅（CuO）	1-3%	綠
碳酸銅（$CuCO_3$）	1-5%	綠
氧化鈷（CoO）	0.1-1%	淺藍→深藍
氧化錳（MnO）	2-6%	褐
氧化鎳（NiO）	2%	棕
氧化鉻（CrO）	0.5-3%	綠→棕→粉紅→紅
氧化鈦（TiO）	1-3%	米白→牙白色
金紅石（含鐵、鈦的礦石）	2-10%	牙白→結晶
氧化錫（SnO）	1-10%	無光白
氧化鋯（ZrO_2）	5-12%	白

組合例：

3% Fe_2O_3 + 3% MnO + 1% CoO = 黑色

3% Fe_2O_3 + 1% MnO = 棕色

0.5% CrO + 5% SnO = 粉紅→鮮紅色

3% MnO + 0.5% CoO = 藍紫色

3% $CuCO_3$ + 0.5 %CoO = 藍綠色

★ 金紅石 10% 加入含 Fe_2O_3、CuO、MnO 的釉藥會有點狀結晶

上釉方式

基本方法

　　生釉本身不具備黏性，塗布坯體上主要是仰賴坯體的多孔性與吸水性，將釉料中所含的水分吸收，粉狀的原料便附著其上。有些釉因高嶺土成分含量較高，因此有助於黏著；比較有效的方法可考慮加入工業用 CMC 黏劑或樹膠、阿拉伯膠，在裝窯中方不會掉落及損壞釉面。

　　古法噴釉大都採「**浸**」、「**淋**」、「**吹**」、「**掛**」，上釉速度慢且費力。尤其「吹釉」全靠人力，以竹就口，竹的一端蒙上薄紗，蘸上調好的釉漿，使力吹氣使釉藥均勻，一個小瓶即要吹

日本九谷燒以色料和金箔經多次燒烤，呈現釉上彩的華麗特質。

用空壓機加上噴霧器噴灑釉藥，可得到均勻柔細的效果。

上數百次，辛苦可見。

　　現在常用的方法是以空壓機加上噴霧器，可製造出極為細緻的色彩變化，經過數次重疊，效果千變萬化，尤其可噴出漸層效果，燒出柔和的色調。不過噴釉也有缺點，雖然使用無毒的原料，但極細的微塵，對呼吸道總是不利。晚近發展出水簾幕噴釉台，可將釉藥粉塵吸收。

　　由於釉藥容易沉澱，適量加入 1％的皂土可修正這種缺點，攪拌均勻後以浸、掛，利用釉漿水平線可呈現平整的界面，也是不同的嘗試。

　　至於施釉的厚度，各有不同，要靠經驗累積才可獲致良好效果。重疊時必須待底釉乾後才可覆被另一層釉藥，否則不同質的釉藥混合，可能會相互污染，不可不慎。施釉時，利用一些小道具及乳膠的遮蔽都會有很好的效果，可以自己多方嘗試開發。

釉下彩

　　釉下彩，顧名思義，在釉下施彩，如青花、釉裏紅、鐵繪都屬此類。當坯體施釉前，先以呈色金屬描繪，之後以透明釉塗布。燒製完工後，

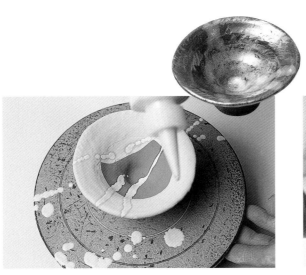

不同的色釉重疊會產生極大變化。

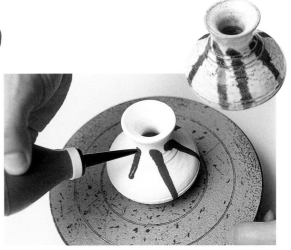

經壓擠順勢流下的釉料燒成後會有不同效果。

底部呈現氧化鈷 CoO 的藍色、氧化鐵 Fe_2O_3 的赭色、氧化銅 CuO 的紅色,是元、明、清三個朝代陶瓷的主流。

　　釉下彩出現年代可追溯至唐代的「長沙窯」,當時陶工不經意的以含鐵泥料在坯上作畫、寫作,有些在釉藥的遮蓋下,顏色變得更為亮麗,此種方法就此被其他窯口倣效流傳。到了元代,鈷料躍上舞台,一些讀書人不願在異族統治下為官,便以彩繪為業,鈷料的活潑特性和當時文人畫的「墨分五色」異曲同工,開創了五百年的青花盛世。

　　因為釉下彩是在釉下施彩,一次燒成,在1200℃以上的瓷化點時,底彩與釉面熔為一體,表面平滑,與中國水墨畫有相似的特質,被當時世界各國視為極品。15 世紀朝鮮的青花器、16世紀波斯的阿拉伯青花,都受到中國陶瓷發展的影響,而逐漸流傳至日本、歐洲;青花在 17 世紀達到鼎盛,各國陶瓷工廠都以能倣造中國青花器為榮。

釉上彩

　　宋至元代,南方著名瓷區景德鎮挾著優越的瓷土礦藏與豐富的出產經驗,成為全國首屈一指的「名鎮」。累積的熟練毛筆彩繪技法,不但在

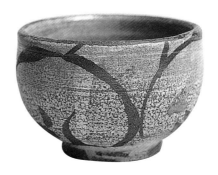

在化妝土上以氧化鐵勾勒細線,再薄施黃釉,效果粗獷自然。

雞缸盃為清仿，筆法較細膩輕柔，
格式大致相似。

野外採集樹葉作型版，擋住釉藥的塗布，讓對比變化加強。

良質白瓷上掌握青花發色的技術，也開啟了釉上彩瓷的改良與生產。

　　在潔白如玉，光可鑑人的白瓷上，用低溫釉彩描繪，以800℃的溫度烘烤，釉彩便附著其上。色彩絢麗，以手觸摸，突起如豆，俗稱「**豆彩**」；也有因與釉下青花搭配色彩相互鬥妍，又稱「**鬥彩**」，以明代成化時期（西元 1465～1487 年）最多。萬曆《野獲編》：「成窯酒梧，每對至博銀百金」，《豫章陶志》：「成窯有雞缸盃，為酒器之最」，近代的陶瓷拍賣曾有成化雞缸杯創下天價的紀錄。

　　到了清初「康雍五彩」，以藍色釉上彩取代青花，也使用黑釉，由於色彩厚實濃艷，俗稱「**硬彩**」。當時景德鎮在釉彩中，加入含「砷」的玻璃料，使彩料明度與彩度略帶粉白，俗稱「**粉彩**」，又稱「**軟彩**」。從「唐三彩」的基礎，發

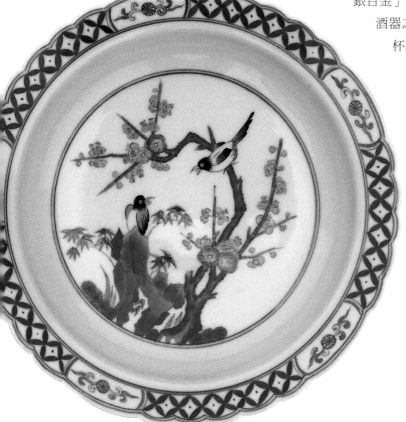

色彩淡麗，紋飾風格簡樸，在青花的線條上綴以粉彩，山石花鳥筆法俊逸，將釉下與釉上彩的美發揮淋漓盡致，為清代早期粉彩佳作。

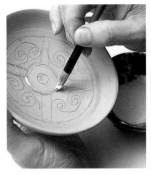 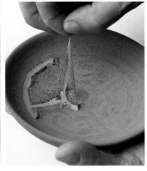 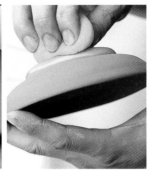

釉藥流動性強，要保持流暢的線條或文字，可用購自化工行的乳膠作為遮蔽，便可得到良好效果。

展到雍正粉彩，已臻成熟。釉在瓷坯上有如鑲嵌五彩寶石，閃耀奪目，這些都屬「官窯」體系登峰造極之作。而民間的用料較差，技巧不足，容易磨損、脫落，色彩和光澤度晦暗，這和原料以800℃低溫燒成的特性有關；有時更因燒成溫度低、原料安定性差，易被酸、鹼分解，用於食器較不適合。清末的「廣彩」大量使用金彩，當時廣州的瓷廠從景德鎮買來大量的白坯燒製，以滿足市場的需求，是民窯釉上彩具有代表性的產品。

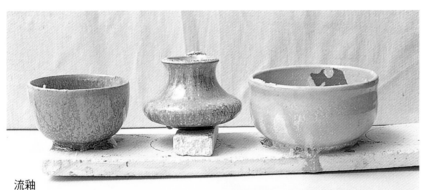

流釉

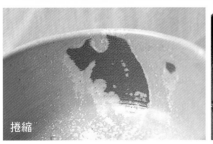

捲縮

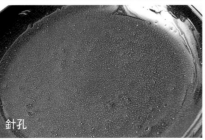

針孔

釉燒失敗的作品。產生原因包括坯體灰塵排斥而捲縮；燒成溫度超過而產生針孔；施釉太厚、圈足太矮或釉藥流動過強，以致沾黏棚板形成流釉。即便到了最後關頭，只要釉燒失敗，一切苦心便付諸流水。

第4章
彩衣風華

還原與氧化

　　陶瓷製品必須經過燒製過程，以每小時100℃為標準值，循序漸進。每種土因成分不同而有不同的瓷化點，但在瓷化前的變化大致相同。

　　泥土在自然乾燥後仍有約14%的結晶水，以$Al_2O_3 \cdot 2SiO_2 \cdot 2H_2O$方式存在，到350℃開始逸出，所以400℃之前窯門是微開，讓水蒸氣順利排出；直到500℃坯體完全脫水後，就不會崩解，但此時的坯體十分脆弱；要一直到573℃時，石英由α變成β，此臨界點對釉、對土都會產生影響。過快的升降，會出現熱裂或冷裂的現象。

南宋景德鎮湖田窯青白瓷粉盒為鐵鏽斑的系統，當時大量的貿易瓷已行銷至東南亞，給當地帶來許多衝擊。

筆者樂燒作品「春耕」。把手部分不上釉，經碳素薰烤呈黑色枯木狀，與鮮豔的釉彩和冰裂效果形成強烈對比。

　　900℃是碳素充分燃燒的臨界點，在這之前充分給氧，使其正常燃燒；之後到瓷化現象的1200℃上下，一些雜質逐漸氧化排出，而釉藥在給氧充足的狀況下，出現純度化的釉藥組合，即俗稱氧化燒。以電窯為例，不出現火焰的輻射熱，是不需給氧的燒製，乃中性偏氧化的；相反，瓦斯窯或柴窯，在燃燒過程中需要充分的氧氣來燃燒碳素，如果沒有適度供氧，內部火舌迴旋，濃煙四散，在不完全的燃燒中，釉與坯中氧化物的氧分子被分解出來，釉藥中組成元素呈不穩定狀態，如氧化銅和氧化鐵則被還原成銅離子或鐵離子，也就是俗稱的**「青瓷」**或**「紫鈞」**、**「銅紅」**，而陶坯中的鐵成分便溢到釉面，出現鐵斑，此不完全燃燒的現象就是還原燒，即俗稱的**「窯變」**。宋代龍泉青瓷、「汝」、「鈞」，明代「釉裏紅」、「宣紅」（宣德銅紅釉），清代「郎窯紅」、「桃花片」，都是在900℃之後控制給氧量所致。古人傳說窯工殉窯而得到滿窯萬紫千紅，雖不足信，但人體富含的水分與脂肪投身入窯所產生的不完全燃燒，在理論上是可以成立的。

原始灰釉

　　從大量出土的夏商周三代（西元前2207年～

漢原始瓷頸肩部自然落灰，呈自然融熔狀態。

西元前 771 年）陶瓷器皿，灰黃色或青黃色的釉經過化驗，主要的成分就是燃燒後的草木灰。在高溫下，富含氧化鈣的草木灰便成為最佳的媒熔劑，和陶土熔融後成為完整的矽酸鹽——一種玻璃態的物質。或許，早期的陶工發現，當燃燒的灰燼掉落在坯體上經高溫熔融，會形成一種美麗的表層。就以現代的柴燒表現方式來說，也仍然是以自然落灰產生的質感為追尋標的。

早期台灣生產的醬菜瓷、水缸以三合釉為主，也就是一份草木灰、一份土、一份鉛丹。灰釉就算不以製作年代之久遠而稱「原始」，單單憑原料也夠原始了。明清時期景德鎮以蕨類或鳳尾草加石灰石一起燃燒，稱「**釉果**」，加瓷石研細即成釉藥。

在藝專唸書時聽林葆家老師講課提到，在含鐵量高的紅土溪畔種上秧苗，等稻子成熟，連根拔起整株燃燒，即得硅酸鐵。吳毓棠老師則教我們洗相思木灰作天目釉，其目的都在追尋一種神祕質樸的美感。

等到自己獨立作陶後，也嘗試以廟宇香爐灰燼、牛糞灰燼、花生殼，以及烤茶用的木炭灰來作實驗，不同的草、竹、木灰都會出現不同效果，十分有趣。只是反覆淘、洗，手續十分麻煩，後續性與發展因配方難以控制與每次製造的分量少而深受影響。

晚近，材料廠商自日本引進穩定的天然木灰，效果很好。合成的草木灰種類多樣，可供選擇，表現釉中乳濁、結晶，失透效果也很不錯，可提供不同的選項，讀者也可斟酌嘗試。

高溫釉方

火會作畫，愈高的溫度，釉藥的組成愈簡單，因為火提供了熔融有力的條件，不需過多的媒熔劑，熊熊烈火將釉中元素灼燒成新的組合，一如火山口內不斷翻滾融化的岩漿，只要給予恰當的時間和條件，就能產生相當豐富的各種表情，如宋代天目碗的兔毫、油滴、鷓鴣斑、曜變，都是在近 1300℃

宋龍泉青瓷為還原青瓷典型作品。

之下生成的，這些璀璨有若天上繁星或人工寶石的釉，都是高溫中的產物。（現今陶藝教學常用的溫度約為 1250℃）本書 59 頁所附筆者常用的幾個釉方，讀者可循法試試。

低溫三彩

鉛用於釉中，有極寬廣的火域，從 012 號錐到 6a 號錐的溫度都可接受，對很多呈色金屬的發色有利，又可使釉面光亮平滑，膨脹係數也較一般鹼金屬低。缺點是有毒，釉面的耐磨性、抗風化性低，在還原的火焰下，易被還原成金屬鉛而變黑、起泡。

宋代油滴天目碗殘件，釉如星盞堆砌，是高溫釉的極品。

西元前 1000 年的近東地區就已大量使用，兩河流域的巴比倫帝國留下許多精美的陶壁即屬此類釉藥。在中國的漢代（西元前 206 ～ 220 年），製陶工匠已能充分使用以氧化鐵著色的黃釉，和氧化銅著色的綠釉，由於後者與青銅器相似，因而被大量製造。在後來出土的實物中，銅鉛釉容易被風化而生成「水銀斑」。

唐代在此一基礎上有了更大的進展，史家稱為**「唐三彩」**，「三」為多數的稱謂。三彩大量用於明器——也就是隨葬品。製作精美的人物俑、動物俑，反映了盛唐經濟繁榮，文化藝術的國際觀，雖歷一兩千年，依然光彩奪目，栩栩如生。經過化驗，鉛的含量高達 75% 左右，而顏色則來自氧化鐵的黃、氧化銅的綠、化妝土加透明釉的白；至於氧化鈷的藍出現較少，大都用於上層階級的貴族墓葬中而更顯珍貴，一般庶民百姓以不上釉為主，唐代的厚葬風至安史之亂後才逐漸式微。

台灣早期廟宇建築中，以神仙人物作為屋脊、牆堵裝飾，日據時代以**「交趾陶」**稱之，起源處與廣東、福建陶俑有極大關連。因清三代康、雍、乾禁止海上貿易，台灣遂自行發展出溫度更低的軟陶。

廣東石灣石榴紅釉彩，高溫燒成和早期「公仔」已大相逕庭。

使用前後的測溫釉藥錐，在特定的溫度便會軟化彎曲。

測溫錐的溫度表（SK 表）

分類	角錐號數 SK	溫度數 C	分類	角錐號數 SK	溫度數 C	分類	角錐號數 SK	溫度數 C
低溫釉	022	600	中溫釉	01	1080	耐火材料	17	1480
	021	650		1a	1100		18	1500
	020	670		2a	1120		19	1520
	019	690		3a	1140		20	1530
	018	690		4a	1160		26	1580
	017	730		5a	1180		27	1610
	016	750		6a	1200		28	1630
	015	790	高溫釉	7	1230		29	1650
	014	815		8	1250		30	1670
	013	835		9	1280		31	1690
	012	855		10	1300		32	1710
	011	880		11	1320		33	1730
	010	900		12	1350		34	1750
	009	920		13	1438		35	1770
	008	940	超高溫釉	14	1410		36	1790
	007	960		15	1435		37	1825
	006	980		16	1460		38	1850
	005	1000					39	1880
	004	1020					40	1920
	003	1040						
	002	1060						

元素週期表及釉藥材料分類

1族		2族		3族		4族		5族		6族		7族	8族		
鋰 Li		鈹 Be		硼 B		碳 C		氮 N		氧 O		氟 F			
鈉 Na		鎂 Mg		鋁 Al		矽 Si		磷 P		硫 S		氯 Cl			
鉀 K	銅 Cu	鈣 Ca	鋅 Zn	鎵 Ga	坑 Sc	鍺 Ge	鈦 Ti	砷 As	釩 V	晒 Se	鉻 Cr	溴 Br	錳 Mn	鐵 Fe	鈷 Co
銣 Rb	銀 Ag	鍶 Sr	鎘 Cd	銦 In	釔 Y	錫 Sn	鋯 zr	銻 Sb	鈮 Nb	碲 Te	鉬 Mo	碘 I		釕 Ru	銠 Rh
銫 Cs	金 Au	鋇 Ba	汞 Hg	鉈 Te	鑭 La	鉛 Pb		鉍 Bi	鉭 Ta	鎢 W				鋨 Os	銥 Ir
										鈾 U					

鎳 Ni、鈀 Pd、鉑 Pt 位於 8族最右列。

■ 無色釉材料　■ 著色釉材料　■ 不透明釉材料

50 年代後期台灣經濟文化蓬勃發展，傳統廟宇大量被整修翻新，對「交趾陶」的需求殷切，便開始以較高溫的燒法將土坯燒結，而後塗布色彩妍麗的鉛釉，以 1050℃ 二次燒成。此舉有益堅固坯體，又能保有「古彩」，此項技巧便是以「唐三彩」為範本！使這門技藝以另一新貌展現生機。

唐三彩的基本配方大約以鉛丹 75％、高嶺土 10％、硅石 15％ 的比例為基本釉方，如需顏色則以呈色金屬或色料作比例添加，一般不多於

喜上梅「眉」梢的釉彩出現玻璃相，是高溫燒成的效果。

10％，尤其氧化銅在 3％ 即可。在 1050℃ 火域中即可再現「唐三彩」昔日美麗的風華。

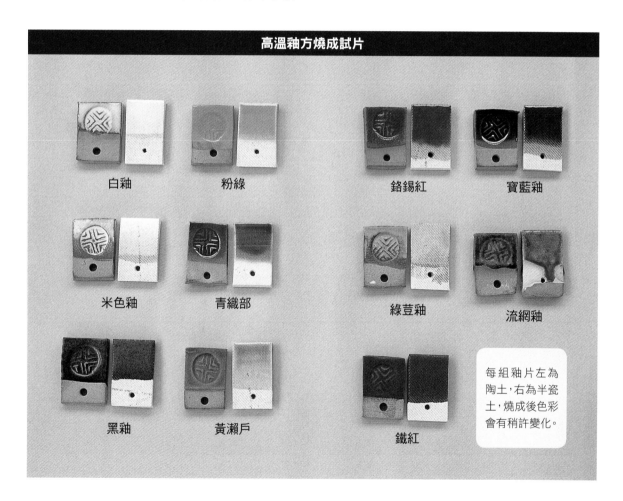

高溫釉方燒成試片

白釉　粉綠　鉻錫紅　寶藍釉

米色釉　青織部　綠荳釉　流網釉

黑釉　黃瀨戶

鐵紅

每組釉片左為陶土，右為半瓷土，燒成後色彩會有稍許變化。

釉料＼編號	白釉	米色釉	黑釉	粉綠	青織部	黃瀨戶	鉻錫紅	綠荳釉	寶藍釉	流網釉	備考
高溫釉方											
長石	Ⓚ45	Ⓚ37	Ⓚ35	Ⓝ55	Ⓝ38	Ⓚ20	Ⓚ41	Ⓚ12	Ⓚ60	Ⓚ40	
高嶺土	10	5	20	10	10	12	6	33	3	—	
硅石 SiO_2	10	14	15	10	25	28	18	18	20	—	
碳酸鈣 $CaCO_3$（輕鈣）	*15	13	15	13	*24	*37	*17	24	10	—	*重鈣
滑石 $3MgO.4SiO_2$（煅燒）	20	15	10	—	2	2	—	5	—	—	
氧化鋅 ZnO	—	—	—	3	1	—	—	—	10	—	
碳酸鋇 $BaCO_3$	—	8	6	3	—	—	11	3	—	10	
骨灰	2	8	—	—	—	1	—	5	—	—	
氧化鈦 TiO_2	2	5	—	—	—	—	—	—	—	—	
矽酸鋯 $ZrSiO_4$	5	—	—	6	—	—	—	—	—	—	
氧化錫 SnO	5	—	—	—	—	—	6	—	—	—	
呈色金屬氧化物	—	Ⓔ5	Ⓐ10 Ⓓ1 Ⓔ3	Ⓑ3	Ⓒ4.5	Ⓐ2	氧化鉻 0.3 ＋ 碳酸鋰 3	Ⓐ3	Ⓒ4 Ⓓ1	Ⓒ3 Ⓐ1	
原狀 預想 判定								添加Ⓐ10 為**鐵紅**	加合成 柞灰 50		

使用泥土：陶土・半瓷土
溫度：1230℃　火焰：電窯中性　　　　年　　　　月　　　　日

呈色金屬氧化物　Ⓐ 氧化鐵 Fe_2O_3　Ⓑ 碳酸銅 $CuCO$　Ⓒ 氧化銅 CuO　Ⓓ 氧化鈷 CoO　Ⓔ 金紅石
長石　　　　　　Ⓚ 鉀長石　Ⓝ 鈉長石　Ⓢ 霞石正長石

三彩小罐為筆者調配給學生使用的低溫釉標本。

技之卷

陶藝學苑

陶藝之技，在其工，更在其心；

一塊土，一隻手，捏出一個變化萬千的世界，

在技巧與創意的融會中，發現生活最動人的質地。

陶珠墜子

遠古先民用可塑的土來燒製工具如紡錘、網罟的墜。利用燒結後堅硬如石的陶土球作為謀生工具的配件，呈現人類變通的本能，這些或似「人造岩石」的配件可展現人類支配材料的智慧。

倘經由稍許修改，變成了配戴於身上的裝飾品，在質樸的材料特質外，更多一分巧工能匠的創意。縱然現今科技發達至此，這些以土捏就，低溫燒成的小小陶珠仍能表現人們對自然的孺慕之情，與渴望掌控材料變化的駕馭之心，於是搓揉捏塑間，人與土的對話就在火的媒介下被製造與配戴。

老師的話

陶珠這看似不起眼的作品，事實上有極大的發展空間，當作基礎訓練，對初學者掌握土性有極大的幫助。如何在搓揉間拿捏恰好的力道，如何在如此小的面積上點綴和美化，燒製過程中如何求得表面的美感，其間包含很大的學問。

我曾在廣州佛山看到一間小型工作室，用各種方式生產單一品項的陶珠，規模之大，仍無法滿足市場的需求，一如台灣在 70 年代模仿半寶石飾品的作法，真可謂「小兵立大功」。

製作陶珠，無論採用色料調土作色珠，或上釉以鎳鉻絲串成燒製，可發揮的空間無限寬廣。在此列為教作單元僅提供基本製作概念，為讀者啟開窗扉，至於更豐富的表現層次，仍待有心人去探索。

製作工序

搓土球 ➡ 穿孔 ➡ 拓肌理 ➡ 乾燥 ➡ 素燒 ➡ 薰燒 ➡ 編結 ➡ 完成

學習要點

1. 備妥各項拓材，如木、石、纖維。
2. 準備木屑及可供燃燒之容器。
3. 練習搓揉土球，無論圓形、方形都能得心應手。
4. 薰成效果如何，與溫度、材薪接觸均有密切關聯。
5. 蒐集線材，可供編成串飾。

　　早在西元前六千多年的兩河流域，已有豐富的陶文化發展，當時將土捏成小珠，作為計數用途。由於數量眾多保存不易，便以纖維編成繩子，將陶珠串連起來便於統計；至於之後如何演變成平民飾物，並無資料可考，但落後的原始民族至今仍以陶珠作為裝飾，則是事實。早期台灣的原住民以擁有「蜻蜓玉」為榮，這種形肖寶石的琉璃珠，與陶珠也有近似之處，都是一種需要經過燒製的工藝品，只是琉璃珠以純度較高的玻璃成分來製作，色彩華麗；而陶珠質樸，製作容易，取材也方便，任何陶土信手取來，做成後稍加烘烤，成形後用皮線、草索一串，佩於身上，經久更見美觀。

　　經歷永無止境的物質追求，現代人開始尋求心靈淨化，不斷尋求生命的本質，宗教的興起更沛然莫之能抑。藏傳佛教中將往生高僧的骨灰摻入泥中，用刻有佛像的模子壓印出小泥塑，以低溫燒就，讓信徒持有供養，稱「善業泥」。

　　50、60 年代西方嬉皮風盛行，衣著都選擇自然材質，如棉、麻，頸上則綴以陶珠或皮繩，那種情景，在現今台灣有些靈修者身上都可找到痕跡。

　　選擇作陶的方式，本身也常具有形而上的意涵。如精靈般的火與煙，要將陶變化或表現何種精神狀態，有時是奇妙的，不管時代再如何進步，對火、對土，人還是難以忘情的。

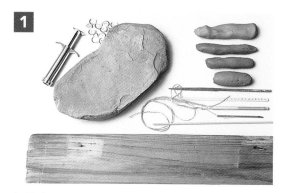

粗糙的岩石斷面、老朽的木片、纖維，會製造不同肌理；各色陶土可靈活搭配使用。簡單的工具，就是陶珠製作所需。

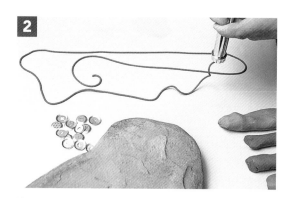

擠泥器壓擠的泥條可搭配使用，利用各種不同的花口，視需要準備各色泥條備用。

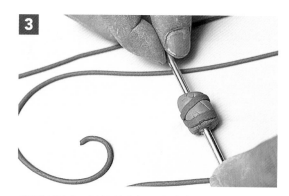

搓好的泥球，用銅管串起，在有色的泥條上輾過，自然形成纏繞的色土，呈現不同色相的反差。泥條要保持濕潤才不會斷裂。

拓肌理

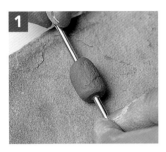

► POINT

石材具吸水性，對於較粗糙的斷面，只要達到效果即可，不宜在石上滾壓過多。

若將串起的泥球在有斷面的石板上輕輕滾動，便會附有石質的肌理。可找尋不同的石材、相異的斷面，就會出現不同的表面。

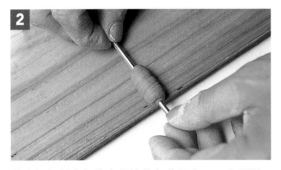

舊木板如杉木類的木紋線條起伏柔和、凹凸明顯，用來拓印效果不錯；此外，在海邊撿拾的漂流木也是很好的選擇。

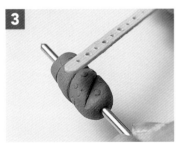

多孔的木棒，藉銅管的旋轉，有技巧的拓出稜線和凸粒狀效果，可增加表面的變化。

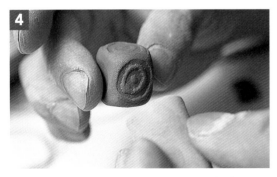

常常使用的陶印，壓擠出的紋飾粗獷而有秩序。只要掌握土的濕度，就會有不錯的效果。

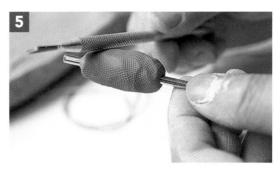

工具中只要有規律性粗糙面的，都可拿來作為壓拓使用。創意是在不斷嘗試中累積出的經驗。

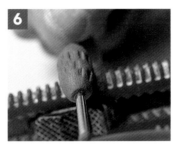

讓陶土在美工刀背上的防滑齒紋上滾動，效果渾然天成，不要忽略一些有變化的素材。

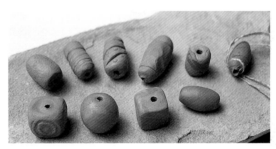

無論陶土或拓材，有變化，陶珠就有了思想和生命。每個剛完成的雛坯，就反應這些嘗試。完成後經過乾燥、素燒，再加以薰燒、編結，就完成簡單又獨一無二的陶珠項鍊了（薰燒法見119頁）。

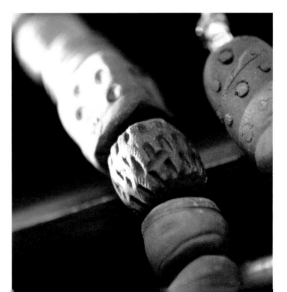

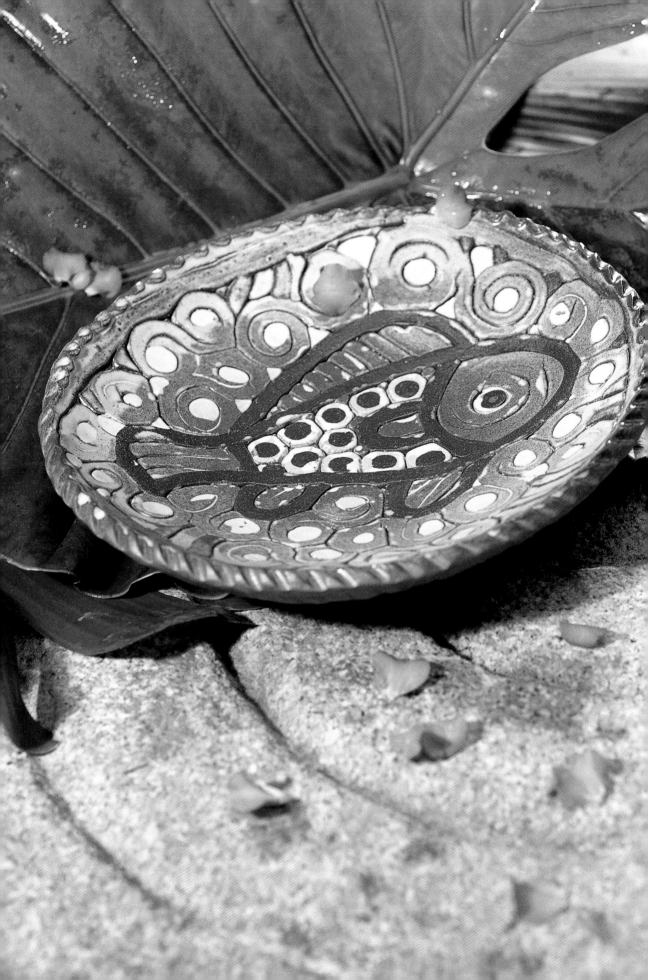

NO.2 鑲嵌魚盤

來自地中海、來自拜占庭、來自異國風情的象嵌，運用不同的土在燒成後的差異性，經過組合、壓擠，燒製完成後緊密排列的反差圖案，不由讓人聯想到中古世紀教堂的馬賽克鑲嵌，以及多雨江南的庭園中，匠心巧思鋪陳的地磚。

圓盤的平面效果使圖案更容易設定主題；以圓木棒規律壓擠的盤沿強化了線條、土色、釉彩三者間想要表達的異國風情；當然，圖案的表現可依創作者的喜好而有更大的變化。若是用不同的範形，如球、方盒，相同的技巧就可製作出各式容器。

老師的話

渾圓飽滿的土條，經過組合、黏著，又要和土球組合圖案，作成大盤，在結構與技術上是有疑慮的。不同的土有相異的收縮率和含水率，在乾燥時各自「為政」而易出現裂紋，因為縱橫交錯的土條各有其內部拉力，圖案愈繁複，愈可能產生瑕疵，使好好的圖案瞬間瓦解。

於是我們想到，若應用西式點心派皮的功能在大型盤子的製作上，那麼只要有一個範型，在上蒙覆一層紗布，當圖案排列完畢，塗上少許泥漿，以陶土作的「派皮」保護好，略加拍打。如此，難作的大盤也能得心應手。

經由拍打，盤子在石膏受力後產生新的介面而趨緊密，別擔心過於光滑會失去土條的趣味，經過乾燥與燒成後，土條各自收縮的縫隙會有新的面貌呈現，尤其在無光白釉的烘托下，收縮後的線條可強化圖案的對比色調。這是熟知土性後將之列入設計特點的例子。

製作工序

土條 → 圖形排列 → 夾層補強 → 打實 → 細修 → 乾燥 → 素燒 → 釉燒 → 完成

學習要點

1. 圖案蒐集，將主題與背景作適當區隔。
2. 石膏模版易吸水，製作時間要精確掌握。
3. 內層土條與外層熟料土的厚度要掌握好，以免過厚。
4. 盤心需承受盤沿的重力，將盤沿拍出適當薄度，可免燒製後變形。
5. 考慮盤子邊緣裝飾的風格與變化。

質樸的泥土，在不經釉彩的燒結過程中，縱使顏色有深淺差異，予人的感受是柔和而協調的。古拙時期的希臘、羅馬即大量利用不同含鐵量之陶土，發展出黑、紅對比強烈的地中海式彩陶文化；西元前十世紀，雅典的喀拉米克斯（Keramos）是著名的製陶重鎮，英語中陶器（Ceramic）即源於此。當時利用不同色土形成的器物圖案，描繪英雄與神話故事的阿提加里繪式盤形巨杯予人深刻的印象，並提供現代創作者不少的靈感來源。

一個富有變化的大盤，是盛裝食物很好的選擇，具有展示和襯托食物美麗外觀的功能。小時候每逢過年，母親總會極為小心地拿出一個一年才用一次的青花印花大盤。不算淨白的土胎，盤面點綴了幾個規律的印花，一層薄薄的青灰透明釉，看得出是有點年代的東西，好像是母親出嫁時，外公饋贈的結婚禮物。在每年的年夜飯時，總會有一盤排列整齊，切得細膩的拼盤，每次在享用完這盤食物後，圖案就顯現出來，表示新的一年又開始。

以前資源缺乏，每到紅白喪喜大事，都會挨家挨戶去借盤碗來作為宴客盛菜用，家中一些青花雙魚盤、海碗都會外借，唯獨這大盤始終靜靜躺在家中竹製的菜櫥中，而更顯珍貴。記憶，是會累積的，當一個略帶地中海風情的魚盤，成型燒成，裝盛的也許不僅僅是食物，更多的還是生活中小記憶的重現。

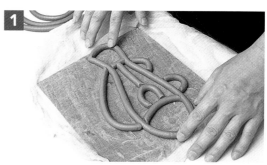

將搓好的土條，先在紗布裱襯的木板上試排圖案。如果效果不錯，便可移到石膏模上放置於正確的定位。注意圓形土條接觸的角度。

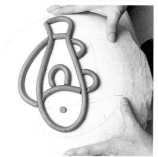

主圖線條外的空隙，以不同色調的陶土，搓成球狀加以排列填充。以點、線、面的排列組合，形成盤面預想中的圖案。

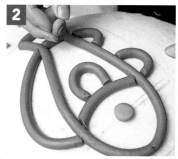

排列組合好的線條與土球，中間空隙零亂。先以木拍板略加拍打，使空隙變小，再以不鏽鋼片來回刮拭出一個完整的平面。

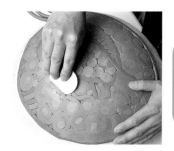

 POINT

為保留土球與線條
輪廓的完整性,可
等石膏模吸去部分
接觸面的水分後再
施工,效果會更好。

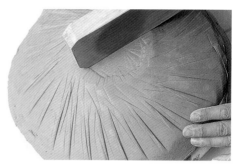

石膏模置於轉盤上,一面轉動,一面以拍板由底部
往邊緣移動作有秩序的拍打。要特別注意底部需拍
出平面。

4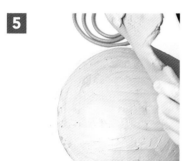

形成新的介面。
為了補強結構,
先塗上泥漿,預
備疊上一層陶
板。

8

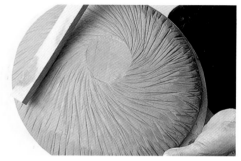

稍事休息後,坯中水分蒸發漸乾硬,表面可開始作
細部處理。刻意保留規則而律動的紋路作為裝飾,
此時可更換細窄的木條作為拍打工具。

5

支撐整件盤子強
度的表層,是以
熟料土擀好,再
小心覆蓋在盤子
背面。

9

為了使盤沿雙層的陶板密合,可用圓形木製工具作
等距離的壓印,既可作為裝飾,也可使陶土緊緊咬
合。特別注意必須等陶土的硬度形成後,才可翻面。

6

經過小角度的拍打,空氣順勢排出,然後以木刀切
除邊緣多餘的陶土。拍打是為了使夾層緊密接合,
注意厚薄的控制,愈接近外緣,厚度要遞減。

10

 POINT

外層陶土的作用一如西式點心中的派皮,能將缺乏結構的
各色陶土緊箍不使散開,所以選擇加入熟料的陶土為之。

完成的土坯因陶土受到壓擠,輪廓線交接不清。不可因此
而用工具去刻畫,經乾燥及燒成後收縮,效果自會出現。

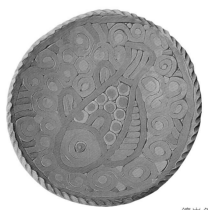

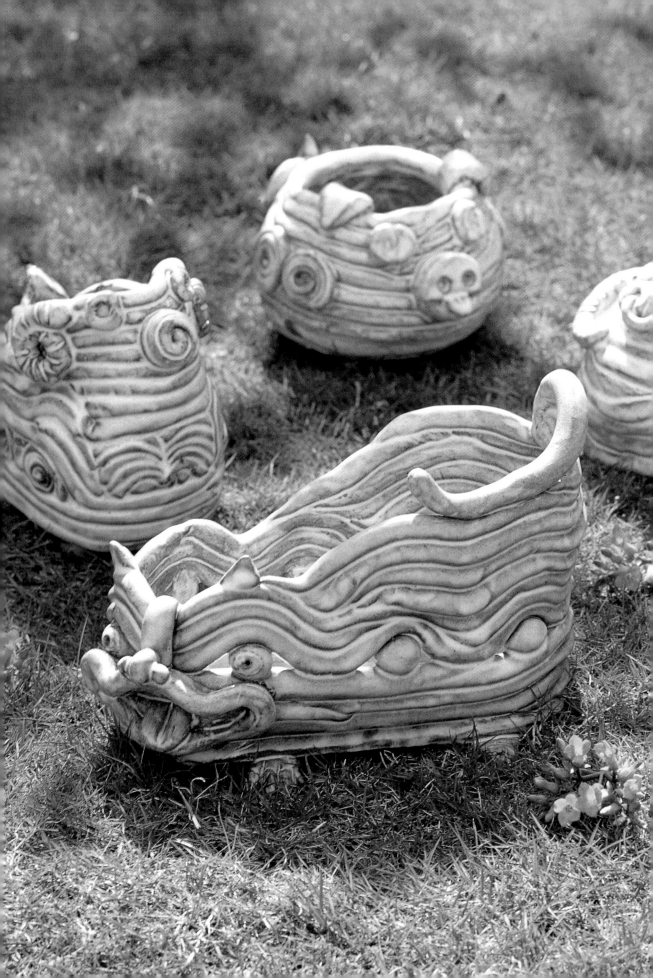

盤土動物組

NO.3

曾經，從堆放陶土的牆邊，看到土蜂取土銜泥，孜孜於盤塑壺狀的土巢，以為容身或產卵之用。我曾撿拾廢棄的蜂巢入窯燒成，那細緻巧工，彷若一縮小的陶甕。「萬物靜觀皆自得」，以自然為師，古今應是相同。

土條成型的作品，可以在成型後將表面抹平，也可運用其特有的環狀節理來呈現圖案；前者只需考慮結構，後者更需考慮工整及表面排列的變化。本件作品為表現動物造型，需事先蒐集相關資料，適切以土條或小土丸呈現其特徵；至於配件則待主結構稍革硬化後再裝飾。

老師的話

土條成型是初學者必備的基本技巧，任何繁複的造型均可由此法塑築。在構築過程中重力的逐漸加強，基部的承受力會因泥料的逐漸增加而受到考驗，尤其是大而複雜的作品更要考慮此一現象，分階段逐步完成。壓擠土條過程中，秩序性的手跡可顯現作陶者的力道平均與否，而適當的保留也可成為作品表面的肌理裝飾。本作品土條外形刻意保留，內部則以較泥條略濕的陶土塗布、施力抹勻以補強結構。

土條成型如何作得好看，牽涉到土條搓揉是否平均、對土的掌握度、引泥向上的過程中力道是否確實，這些都是初學者剛接觸陶土所必經的考驗。尤其每個人對每種動物的認知與著眼點都有差異，若添加一些特徵和表情，表現在動物造型中就會更顯豐富，是初學者不容錯過的練習。

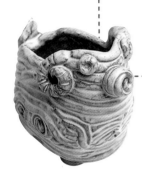

製作工序

構思 ➡ 搓土條 ➡ 盤土條 ➡ 保濕 ➡ 乾燥 ➡ 素燒 ➡ 釉燒 ➡ 完成

　　土條塑形在西元前五、六千年即有實物可考，現今的原始民族仍以此法製作實用器皿，自有其可取之處。土條製作的過程，無論拍打、揉捏，都有助於器型的堅固；經由受力且非刻意留下的指印，經歷燒製過程被保留下來，都記載著工作者的痕跡，彷彿是一種信息，觸動觀看者的感受。

　　土條塑造不必刻意作細部表面處理，因為粗獷而有秩序的施力更可表現作品力與美的神祕感。在遠古的新石器時期，人們學會搏泥作坏，在工具尚未形成的年代，無非是以條狀的泥土層層疊繞，再撫去間隙。以此法可控制其厚薄，規律地施力使作品結構強化，和藤編、竹編、草編自有異曲同工之處。

　　任何造型，都可以土條成型方式來完成。轆轤拉坏無法作到、模製方式無法成型的複雜形態或大型陶塑均可用土條盤塑。唯大型器則需考量陶土的建築性，以含砂或熟料土較為適當；另為考慮重力現象，作品可分數次完成，俟下層革硬階段才可承受陶土重量及來自製作產生的壓力。

　　盤築土條，雖說是基礎訓練，然任何複雜或過於龐大的陶雕，捨此則無他法。因為土條在纏繞過程中，可以有效掌握每個部位的壓力、密實度：且陶土自身的建築性，在土坏階段已明確的檢驗過，只要泥料成分沒問題，燒成就有十分的保障。

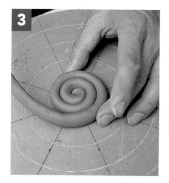

將陶板等距切成條狀，保持厚度、寬度各為 1cm 左右，以利加工。

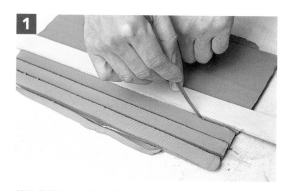

搓土條是一種看似簡單卻有難度的技巧。如何控制手的協調性，在「不吸水」的板子上來回滾動使均勻。

▶ POINT

此處乃為拍照示範盤土條的動作，其實底部可直接以陶板為之，但要先將木板放在轉盤上以方便之後取拿。

有如蕨類植物新發的芽，緊密挨靠是盤土成型的基本原則。在轉盤上製作，可有利於工作的進行。

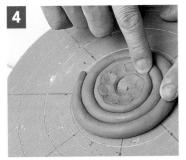

4 土條縫隙間的整平要循一定的方向，否則空氣包在土中將不利於作品。要養成「小處不可草率」的習慣。

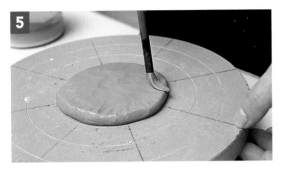

5

底部如以土條方式製作，則兩面都要整平，即使有稍許細縫，都會在收縮過程中裂開，不可不慎。泥漿少量塗布即可，過多則表面吸水結構會變鬆軟。

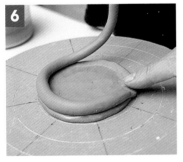

6 土條的起始接合處，用指尖壓成自然的斜度而緊貼底部。斜度是作為陶土重疊的基部，讓土條得以蜿蜒向上而不會有空隙。

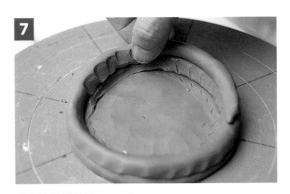

7

盤土條首重結構，即使要留下指紋筆觸，也必須齊整。此舉不但好看，也可達到土條間緊密的形成。

> ▶ **POINT**
>
> 視作品需要，保留土條外部線條交疊的效果或以指印整齊排列裝飾。若要保持外部線條，內部要以指尖抹平以確保結構堅固。

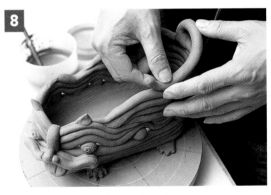

8

盤土條視高低、繁簡程度分段完成。先作好簡單主體稍經風乾，再內部整平；當主體具有結構，再考慮添加細部或增加高度，脆弱的坯體受力會塌陷變形。完工的作品要密封數日後再慢慢陰乾。

盤土成型流程圖

表現可愛的動物造型，要訣在於將各種不同的動物特徵強調出來，至於土條與土球互相交錯產生的效果及釉藥在其間產生的變化，都可作為初學者的練習。這個單元重點在傳授盤土條的方法，至於造型，就要看創作者的巧思了。像這組土條動物就是學生的作品。

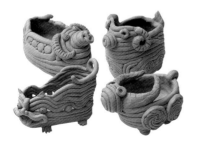

土坯

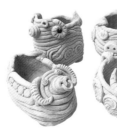

素燒

釉燒

NO.4 貓頭鷹燈飾

陶土作燈，受制於材料無透光性，唯有在刻與鏤上面發揮。

以貓頭鷹作造型，取其圓與胖的體態，從眼與腹部鏤穿透光孔，讓光線適度投射，對整體空間氣氛的營造，自有其迷人之處。

製作燈飾的要訣在於模擬透光孔的照明效果，應將此重點考慮進去，並在穿孔的圖案上作變化。此件燈飾的特點在於可任意挑選燈泡或小蠟燭來作為光源，坯體表面的凹凸變化，讓釉藥更有發揮的空間。如此，夜晚發光的燈罩，在白天也具備擺飾的機能。

老師的話

土條的盤塑，需要較長的時間，工序也較繁瑣；選擇近似的方法以土片盤築可節省較多時間，而選擇用土片來練習筒狀、袋狀的造型，也是一種不同的經驗。

下寬上窄的圓筒狀，在結構上是非常穩定的造型。每築一層土片，以指尖壓擠的功夫更不可少，目的在重整拿取過程中，土片結構變差的部分。

基本形狀完成後，用塑膠袋罩上一日，使水分流通均勻；而後掀開塑膠袋使表層水分稍作蒸散、風乾，即可以拍板打擊底側部位，如此，有弧度的造型就產生。特別忌諱一開始盤土片就作出弧度，因為施工的壓力與陶土本身的重量會使土坯很快地往下墜落，這種重力現象帶來的變形，是盤築法最大的剋星。要注意：收口、塑形應在陶土稍具結構的階段，才可施力工作。

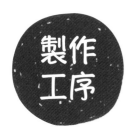

製作工序

陶片 → 袋狀粗坯 → 塑細部 → 鏤空 → 乾燥 → 素燒 → 釉燒 → 加燈組 → 完成

學習要點

1. 蒐集貓頭鷹相關圖片和資料。
2. 學習使用土片盤塑。
3. 掌握濕度與結構，用拍板打型。
4. 練習小配件土塊、泥球的塑形。
5. 鏤刻坯體時間點的掌握和技巧練習。

　　每當夜幕低垂，貓頭鷹的鳴叫聲就會響起「咕咕、咕咕」，低沉的聲音總是引起人們無端的想像，更賦予特別的意義，甚至神話傳說都把牠與驚悚畫上等號。

　　事實上這種俗稱「夜梟」的鳥類蟄伏在黑暗的森林中，等待夜的來臨才開始狩獵的活動。貓頭鷹的聽覺敏銳得自臉部兩側有大簇頸毛，這種特殊的構造可以蒐集聲波入耳，功能就像音響音箱的作用；而牠緊嵌在正面有如貓眼的一雙大眼睛，對光有很敏捷的反應，瞳孔會隨時放大；最特殊的是牠的頸部，竟能左右旋轉達 270 度。

　　在卡通、電影中，經常會誇大牠肥胖的身軀和特大的眼睛，一些童趣的擺件甚至把牠變身成飽學的博士，非常可愛，讓人幾乎忘掉牠是食肉的猛禽類。

　　用貓頭鷹作「夜燈」，在意義和外型上是巧妙的結合。製作時，除了誇大體型，強調臉部有如兩個音響音箱的特點、如貓的眼睛和兩頭翹起的「角」，再鏤出大小不等的透光孔洞。將這些元素重新組合變化，白天是可愛的擺飾，到晚上就幻化成神祕又浪漫的守夜精靈了。

　　這類造型，縱使不作燈飾，拿來當作不上釉的素坯花器，也是很不錯的構想。如果作為吊飾，則腹與背鏤空，頂上包滿，再留下一個可供穿繩或穿小鐵鏈的洞，就是很實用的設計了。

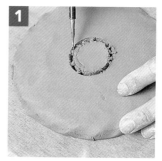

1 將陶板拍打結實成圓形底，順便在中心取一圓洞作為放蠟燭的所在；若想安裝燈座，可如圖標示在圓洞外挖兩個螺孔，此步驟也可待半乾的革硬狀態時再挖。

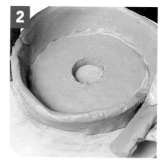

2 陶板切成寬度相同的土片，和盤土條一樣，在交疊處施力以強化結構。技術嫻熟後，土條、土片都是相同作法，可視作品特性加以選擇。土片成型速度較快，難度也較高。

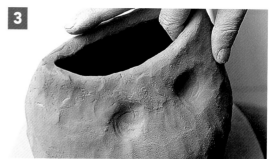

3

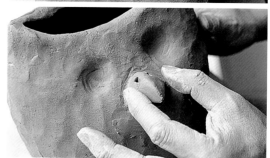

盤高過程中可適當整修。當外型初具，眼眶及喙部稍作加工，即可放置候乾；約一日後以不鏽鋼片刮平表面，底部的空隙也應平整，並用拍板打出形狀。

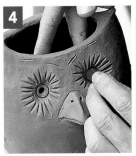

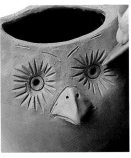

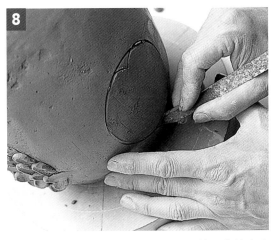

眼球部分以穿洞替代，眼眶周圍的裝飾就交給筆管或木刀代勞。粗部的壓印選擇在土坯較軟時為之，如需用力則要用另一手輕扶內部。

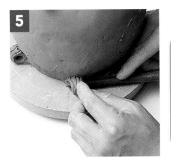

▶ POINT

徒手製造的趣味動物造型，往往用隱喻手法來表現特徵。工整的型版或圓管，都是派得上用場的利器，全靠平日留意蒐集。

添加的細部，乾濕盡可能平均，細小的部分不宜成為擺放時的支撐結構，以免碰撞損壞。此處將腳部改為圓形設計，既飽滿又減少碰損之虞。

背部挖洞具放置蠟燭、燈泡的功能。革硬化的陶土較易加工，既不傷結構，切割時又乾淨俐落。

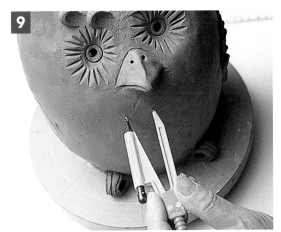

用一些搓好的小土球，經過一層層壓擠來表現羽毛重疊的效果。

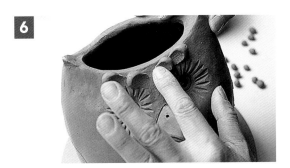

鳥類的羽毛表現以寫意為主，特徵的強調在於運用土的肌理與釉藥搭配所產生的變化，不宜過度寫實或繁複。

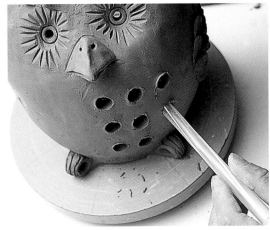

腹部鏤刻出排列規則的透光孔，使整體造型嚴謹又不失活潑，可有效運用工具來幫忙。至於透光孔的安排，讀者可依自己喜好加以變化。

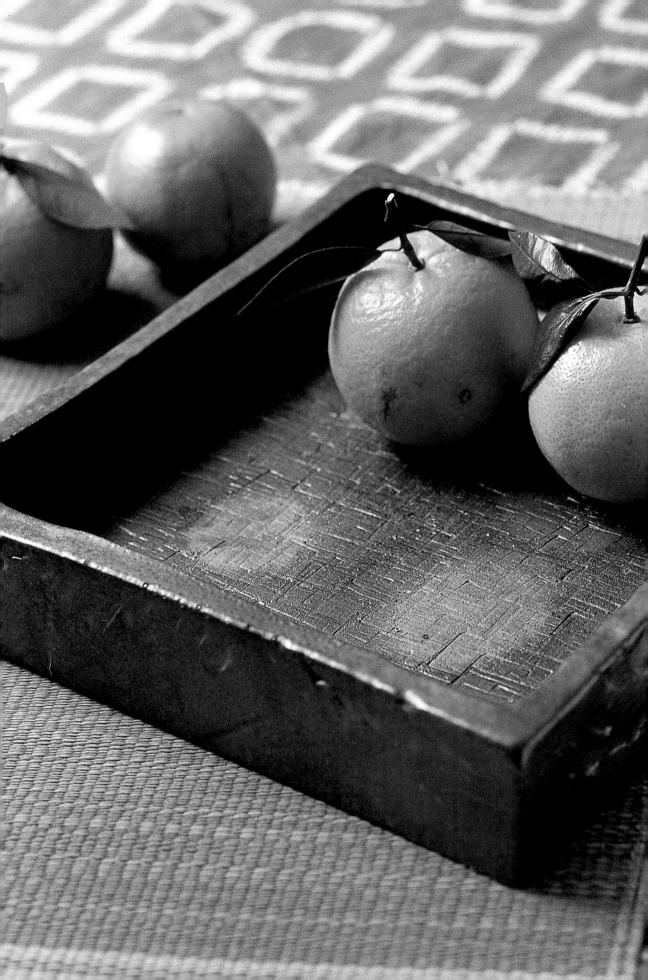

日式大方盤

　　印象中，日式餐具食器總不乏黑紅對比、富麗輕巧的漆器方盒。看到大型方盤的外型，很多人都會以為只要用幾塊陶板，就能輕鬆成型。然而，方盤的製作並不如想像中容易，因為陶土本身的「記憶能力」，要經過千錘百鍊才能消除內在的結構而使其趨於一致。

　　採版築的方式要在陶土可塑狀態下完成，若是以泥漿黏著半乾陶板，無論接合再好，燒成時的拉力一定將脆弱的泥漿接合處拉開。所以，若想成功燒出一件具有日本風味的方形食盒，那麼千萬記得，用可塑的陶土去「打造」方為上策。

老師的話

　　對初學者而言，版築作品的外型總給人陶板組成的錯覺，如果堅持以陶板去構成此類作品，就會發覺其困難。由於陶土特性使然，陶板在移動過程中，不免會扭動到基本結構，縱再小心，這種狀況仍難以避免。

　　所以用半乾的零件加以組合，雖能減少上述的問題，卻又會遇到接合處無法重疊的困難。由於收縮乾燥，這些構件縱使表面已組裝完成，但各自收縮變小的狀況在燒成時，接合處無可避免的成為最脆弱的所在，被拉開的裂縫只有大小的差異而已。

　　本作品取一整塊大陶板的完整性，收縮時因有共同的拉力中心，可確保燒製成功，此類作品在陶土可塑狀態下，若取出方型底板並在其上盤土，待高度形成後再拍出平面和角度，是所有方法中最有把握成型的一種。書中挑選了幾種不同裝飾和燒法的作品供讀者參考。

製作工序

擠泥裝飾
陶板 ➡ 裝飾 ➡ 塑形 ➡ 乾燥 ➡ 素燒 ➡ 釉燒 ➡ 完成

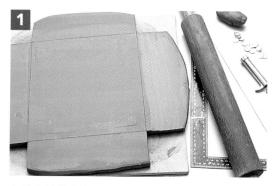

方盤的結構會因不同界面產生拉力而容易變形。可選用含沙量高且稍硬的陶土擀成厚薄適中的陶板，切去四角備用。

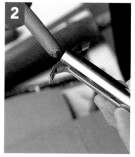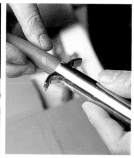

含鐵量較高的紅土可選作搭配用土，但應注意兩者間收縮率須相近才能避免失敗。擠花器可壓出內徑相同的各型細土條，便利稍後圖案的裝飾。

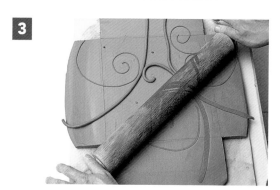

約略將空間排列出富有變化的圖案，然後置放細紅土條，以擀麵棍平均壓過，則紅土和陶土密合，形成鑲嵌般的圖案。

學習要點

1. 大型方盤需以模具支撐，學習模具使用。
2. 練習以不同色相的陶土，製作鑲嵌效果。
3. 妥善掌控方型體成型過程中的界面拉力。
4. 細心體會拍板拍打點與坯體結構的關聯。

　　天圓地方，是中國人在遠古對宇宙的認知，所以建築物的台基以土為方，用青龍、白虎、朱雀、玄武來象徵東、西、南、北。空間要求的是格局方正，棋盤似乎也將攻城掠地濃縮在一方棋局當中，就連形容人的個性也以方方正正來代表正直和肯定。總之方正格局隱喻著一種理想和標準。

　　孩童時期，家中年節祭祀時以雞、豬、魚作成牲禮，以一木製方盤，齊整排列，隱含崇敬之意。方方正正的大陶皿總予人一種斧劈雕鑿、充滿陽剛氣息的大塊氣魄，與圓器的滑順柔美大相逕庭。中國人喜歡以形式來規範行為，藉以達到潛移默化的作用，細心體會不難感受到這種無處不在的儀軌。

　　方正的造型除了在文化面上有深刻的意涵，作為器型表現，也有值得探討的地方。像初學者在嘗試製作這類作品時，通常感覺是很新奇的，當陶板以此方式表現，會出現難以馴服的特性，尤其柴燒表現時火的拉扯力道，在在考驗運用陶板成型的功力。

　　然以陶板結構方式來製作方盤，其實也是技巧練習的選項。如果能在粗獷陽剛的表現上著眼，在肌理製作和裝飾手法上多用些心，那麼完成的作品無論是作為花器，或盛放點心水果都很有特色。

4

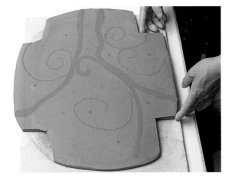

量好方盤大小所需的陶板，此處厚度特別重要，因為採取一體成型，可減少接著處及燒成的失敗率。

> **▶ POINT**
>
> 將展開的方盤放在裱好粗布的木板上，使陶板不致黏於木板上，如能備妥薄木片作的模型效果更佳。

5

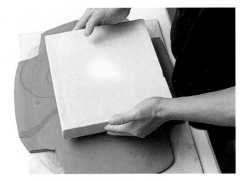

圖中內模範型是以素燒的坯作成，其他材質如木板、石膏，只要不會與濕土黏合皆可。如有上述情況，應用報紙包覆，以為隔離。

6

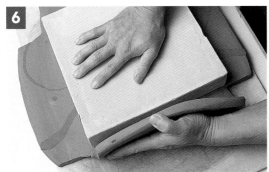

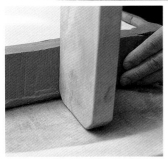

放置好的內模可為支撐用。當四邊的立面簡單接合後，即以拍板打實，力道不可過大以免陶板延展變形。

7

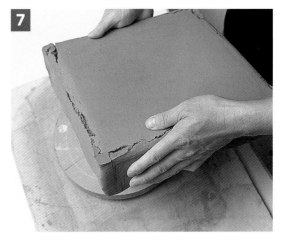

翻面時，稜線交接處會有裂紋，此時以手或工具將其抹平，直角處要拍打使之結實。

9

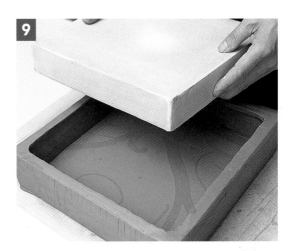

隨著土坯水分逸失，陶土變硬，結構也形成，但仍需反覆整理，尤其壓緊的功夫要確實。拍擊時另一側需有實物頂住受力，才可避免震傷整體結構。

將方盤的造型和稿紙的格線巧妙加以結合，寫上文字並加繪圖案，就變成一件童趣十足的作品。

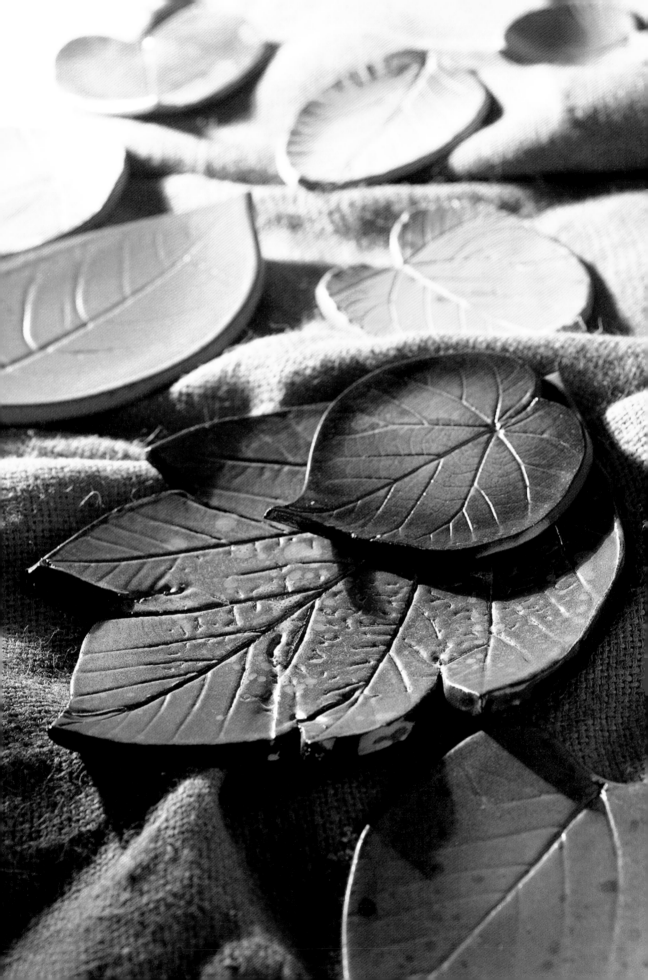

樹葉盤組

自然界有四季遞換，而植物最能將這種改變敏銳地顯現出來。騷人墨客吟詠抒懷，卻留不住季節的遷變。於是乎你吟你的詩，我落我的葉，這是自然的常態。

很多在鄉下長大的孩童都有過拿樹葉玩耍的經驗，到現在以葉子蒸裹食物，以取得色、香相佐，在台式和日式的點心中仍相沿不輟。人們回歸自然的渴望、與自然依存的關係，並不會隨時代進步而稍減，反而成為夢想中很重要的一部分。所以，用陶板來拓印自然界的樹葉，似乎也將鄉野氣息帶入生活中。

挑選成熟度高的老葉子，取其葉脈清晰；枯葉則應泡軟再用，否則易碎。
盤子的形狀則視葉片排列後的表現，可不規則地呈現葉子的造型。也可選擇外緣加上矮牆，作出的器皿可盛裝有湯水的食物，容量也較大。
葉片的大小與厚薄成正比，除了作成食碟外，還可作成放小文具、小首飾的盒子或香皂盒。釉色的選用依葉脈粗細來考量，葉脈複雜細密者以透明光亮釉裝飾，粗獷的葉子則用無光釉效果較適合。
當我們從林間漫步而過，撿拾路上掉落的枯葉，讓那些有秩序有機能的葉脈重新拓於陶土，用赭色系表現落葉的美與滄桑並燒製成器，更多了些對自然的關懷與尊重。
美妙的葉脈網絡，絕無重複，得來卻不需大功夫，或許自然的造化才是這件作品的精髓所在。

製作工序

紙型 ➡ 陶板 ➡ 主體結構 ➡ 細部黏接 ➡ 乾燥 ➡ 素燒 ➡ 上釉 ➡ 本燒 ➡ 完成

學習要點

1. 蒐集葉脈清晰的老葉，剔去主脈備用。
2. 在稍硬的陶板上輾出葉形。
3. 陶板厚度與盤碟的大小成正比。
4. 候乾的碟坯，可放在有弧度的模具使產生弧度。
5. 施釉決定作品優劣甚鉅，寫實也應顧及色調的搭配。

在中和南勢角一座不知名的山崗，板岩結構且經常坍塌的林中小徑，從新剝落的岩塊中可發現一片片脈絡分明的樹葉化石。可能年代不夠久遠，質地脆弱，但是見到可能是數十萬，甚且百萬年前新鮮的樹葉就如此封存在岩石中，心中是感動莫名的。「木葉天目」當年也許是在陶工不經意的嘗試中獲得的一種效果。讓我想起在藝專念書時曾有過的奇妙經驗，有一遺留在白坯上的蚊子，在透明的保護釉下栩栩如生；或者一些殘留坯內的報紙燒完後字跡依舊，只是燒成後存於釉層中，一碰即化為粉塵。

物質不滅定律，在釉的變化中更是貼切，美麗的葉脈，不僅可用來拓印肌理，長期生長吸收的元素經過烈焰燒灼，雖甚微薄，卻足以影響釉色。天地間的奇妙，應少甚於此吧？

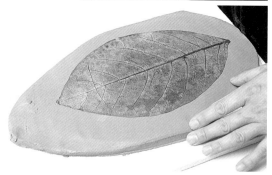

以銳利的美工刀切除主脈，避免在碟中留有深溝，也避免有時會因深溝而使盤面斷為兩片，並且還會增加放置食物及使用後的清洗不便。

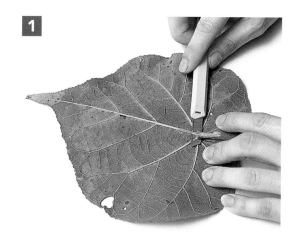

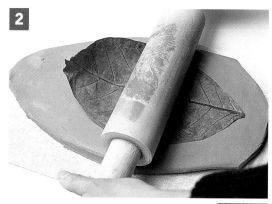

撿拾的老葉應先在水中泡一日夜，使其軟化。因老葉纖維較粗，泡水可使其變軟，易於施力及拓印紋路。

3

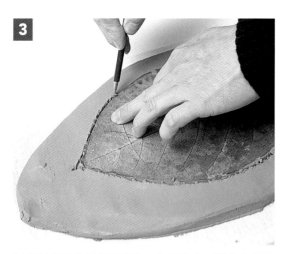

以鋼針順著葉子鋸邊畫過，先除贅土，邊緣會較流暢。

4

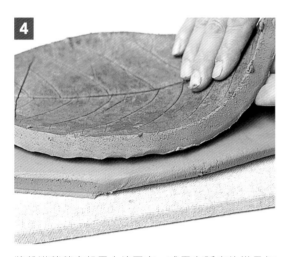

將盤沿稍稍支起用土塊固定，或用有弧度的模具加以支撐候乾，如此對盤子的使用機能與美感都有良好效果。內外施力有助於將陶板由平面轉變成具有弧度的淺碟。

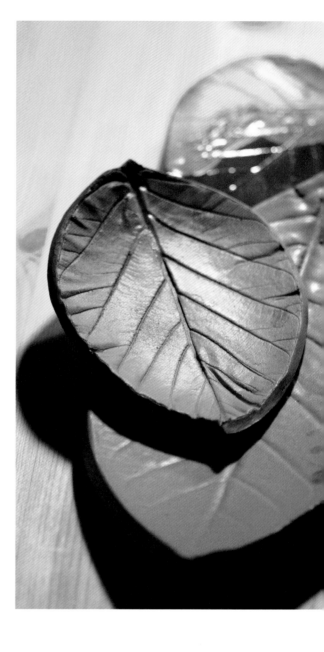

木葉天目

在日本茶道中享有極崇高地位的天目碗，是宋代福建黑釉體系中一個品系。其中木葉天目又分「建盞」的木葉天目及吉州體系白胎的剪紙鳳和木葉碗，運用真實的樹葉重疊於黑釉上經過二次本燒，樹葉中的元素改變了黑色底釉的呈色，在葉脈及覆蓋處清晰的留下色澤稍淺的釉色。

木葉天目利用美麗的自然葉脈，在規制嚴謹、釉色凝重的器皿上，產生出奇妙的對比和視覺驚艷，實可謂奪天工之巧。

長方盤組

NO.7

長方盤製作容易、造型討好變化多樣，有多用途的使用功能；而且採用陶板成型，在簡單的工作台即可製作，不必依賴機械，與工整的手拉坯有很大的差異。

當盤子造型初具，無論採化妝土裝飾、手工具刻畫箆紋，或以彈簧鐵線左右拉切出律動的剖面，皆可隨興而為，是初學者極易上手的單元。

這些作品巧中帶拙趣，用來搭配盛裝熟食或點心水果，讓餐桌頓時增添一番新風貌。由於製作容易，不妨一次製作大小相同的方盤數個，整理存放方便又有成就感。

老師的話

陶板成型對初學者而言，是難度不高的基礎練習，只要掌握陶板的厚薄適中，再搭配表面裝飾，就可完成好用、美觀的食器，是培養信心的單元教作。

初學者可以先練習小型創作，由於陶板搬動或翻轉時會變形、扭轉造成褶痕或拉扯造成「斷層式」的暗傷，是乾燥和燒成時最容易開裂的元凶。因此，如何不傷害土的結構？如何強化土的結構？在這個單元中可以得到很深的體會。

方盤的種類繁多，光是在造型上變化，就有很大的空間；至於如何在盤面上加以變化，更可依讀者的巧思，設計出豐富的圖案及裝飾，這些，都是各式練習的發展空間；另外，也可依自己的需要，排出厚薄不同的陶板，以摺紙工藝的技法巧妙成型，將創造出意想不到的造型。

學習要點

1. 練習使用石膏模具翻製作品。
2. 學習用紗布隔離模具與陶板的方法。
3. 在模具上拍打成型的練習。
4. 化妝土中呈色金屬的試驗。
5. 在陶板上製作各式肌理的方法。

　　說到飲食美學，就不能單單只提到食物了。因為一個發展成熟的飲食文化，並非只要求食物的色、香、味，對於品賞的空間、盛放擺盤的設計、相關意境的協調和設計，都列為必須經營的項目。因此，食物的美味可口只是必要條件，視覺的美感並不容輕忽；作為盛放功能的食器，既負有襯托食材特色的使命，對色彩搭配和排列的重責大任更起著舉足輕重的作用，自然應用心選擇。

　　一般談到日本料理，都會被其五顏六色，造型各殊的大小盤碟所吸引。日本人對食物視覺的呈現方式，並不亞於口感和嗅覺的要求，對器皿使用的高標要求，環顧各民族，大概沒有能出其右者。匠心獨運的各式食器，種類之多，連名字都難以記得齊全。

　　或許是個人職業使然，筆者每到一家餐廳，食物好吃與否固然重要，但如果店家只是用保麗龍或塑膠盤隨意盛放，那麼，在視覺上就遜色許多，更別說盤子上還套個塑膠袋了。

　　方盤，或許實用度最高了，因為圓盤並不適合用來盛裝長條的魚、牛排、壽司捲、生魚片，用來置放點心，若要順著圓弧排列，有時擺放的空間就顯得太小；相對來說，方盤無此限制，空間較能充分利用，只可惜市面產量少於圓盤。

　　其實讀者只需用點心，就能設計出既實用又美觀的方盤，將餐桌的整體氣氛營造起來。

長方盤 ❶

1

石膏模具備堅固與吸水性的優點，紗布則可作為隔離脫模和拓肌理使用，木條可平襯厚度。圖中陳列的皆為手工方盤的必備工具。

2

將醫療用的大匹紗布平鋪於石膏模上，裁出所需大小，也可重疊使用。

3

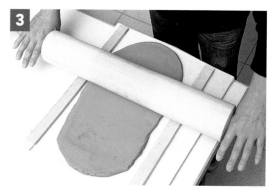

徒手擀製陶板厚度較難掌握，可以利用木條界尺作為丈量的輔助，以達到厚薄均一的效果。

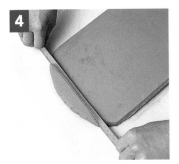

4

切好或經過移動的陶板，用鋼尺整平表面，如有氣泡可用鋼針戳破抹平。

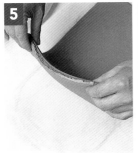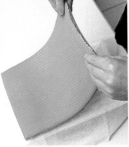

5

取拿陶板時，盡可能地在邊緣處使力，如圖中示範，小心不要傷及結構。

▶ **POINT**

經過擀薄的陶板結構力極為脆弱，非必要不要搬動。若需搬動，盡可能減少翻轉彎曲，尤其忌諱雙手捧取，如此將使結構鬆動。

6

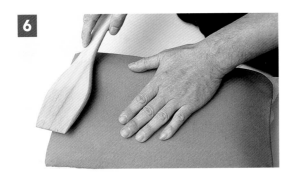

由陶板加工作成立體的器皿，在轉折處要特別打實以作出新結構。

7

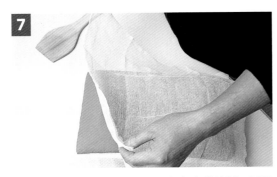

陶板水分會游離至土的表層，為免沾黏拍板，以紗布鋪於陶板上作為隔離之用。

盤底處理 A（布紋肌理）

8

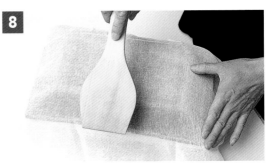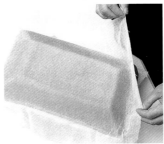

鋪上紗布不僅可使拍打動作順利、不沾黏拍板，紗布拓印出的布紋也有製造肌理的效果。

9

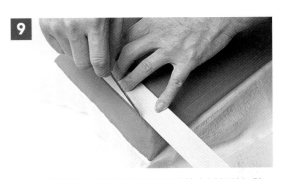

以木條作界尺，將石膏模具外圍的贅土以鋼針切除。

10

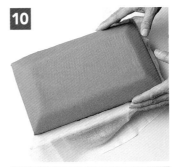

利用石膏模具來製作量較多的作品，可有效統一尺寸使作品規格化。

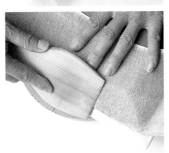

若要保持盤緣平整的斜度，可鋪上紗布，用拍板順著模具邊緣角度滑動，使光滑的側邊拓上布紋肌理。

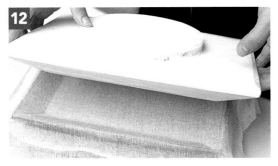

11

當陶盤土坯有了結構，以木板將土坯壓緊保護，連同石膏模用另一手急速翻轉，不可直接掀起。

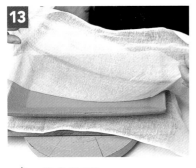

12

陶板和石膏模之間有紗布的隔離，翻面後的作品可輕易脫模。

13

將紗布掀開，即可看到完成的盤坯。

> **POINT**

拍打成型的盤坯要注意乾濕程度的掌握，不要因為想盡快看到整體，急於在太軟的狀態下脫模。因為變形後的盤坯，燒成後會扭曲得更嚴重。

木條界尺

坊間有售規格統一的整組界尺，使用時可將界尺重疊成兩組，視需要酌量增減。傳統方法可將陶土打成方塊狀，界尺疊高平均置放於兩側，以鋼絲線順著界尺高度滑切，每切一次便往下遞減一或二片，如此就可切出厚薄一樣的陶板。也可如前頁方式使用。

盤底處理 B（凹凸稜線）

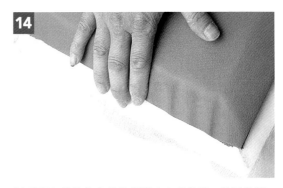

14

以手指在微軟的方盤外側印出凹凸稜線，除了美觀，在實用機能上也是一種選擇。

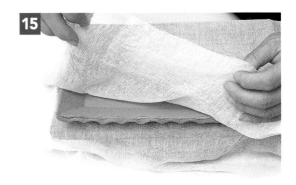

15

保留手痕留下的的凹凸稜線，受力處產生的變化要俐落而肯定，在上釉時會造成很好的視覺效果。

16

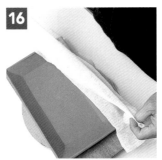

> **POINT**

盤坯受力程度的強弱、陶板厚薄均勻與否，在乾燥過程中對盤沿都有拉扯的效應，應盡可能讓乾燥速度減緩。

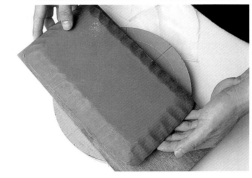

風乾過程最好盤面向下，有確保平整的盤緣不變形的作用。

盤面裝飾 A（箆紋）

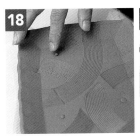

17

利用小工具作箆紋處理會有律動的效果，但刻痕不宜過深，尤其作為食器要考慮好清洗的機能。

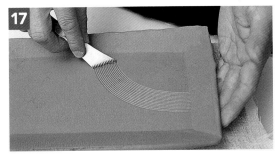

18 **19**

搓些大小不等的土球，視空間需要黏貼妝點於盤面，可豐富和平衡箆紋的變化。

適當的深淺刻痕可表現釉層濃淡差異，屬於基本的肌理表現。目前盤面裝飾已完成，用木條界尺再次強化盤沿角度。

盤面裝飾 B（印紋）

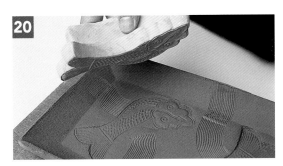

20

素燒過的印模，可輕易在盤面上拓出具象的圖案，但要注意施力應平均（可見 97 頁筷架的翻模方式）。

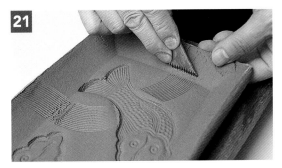

21

工具與印模的靈活運用存乎一心，可隨心所欲即興地加以變化。

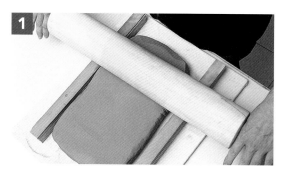

1

將界尺至少疊高為兩層,然後以界尺為基準,擀出稍厚的陶板。

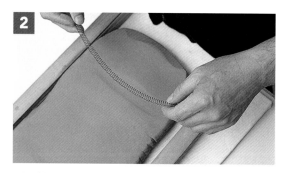

2

利用材料行買來的彈簧鋼線,視需要作適當的拉長,就可切出盤面不同的紋路變化。

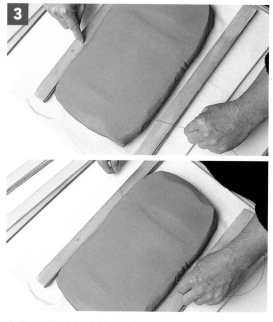

3

去除一層陶板兩側部分的界尺,將彈簧鋼線拉長,靠在界尺上端切割陶板。注意手勢,雙手前後互換以不同的斜度拉扯,可使切痕產生極大變化。

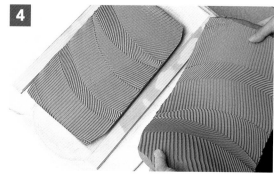

4

切割開的陶板,好壞立判,土的濕度及切割的技法都有影響。藉由彈簧鋼線拉扯所產生的表面紋路,正好是兩個相應的圖紋,成為正反兩個一組的盤組。

▶ **POINT**

> 切好的陶板應即刻分開放置,盡可能不要去碰觸剛切好的紋路,盤面上殘留的土屑可等乾後再用硬毛刷用力刷去即可。

5

為了不傷及紋路,陶板稍乾後再平均輕放於石膏模上。稍作整修有了弧度即可自然乾燥。

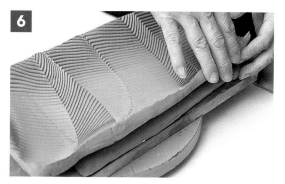

6

不用石膏模的盤沿另一種作法。即以手支起盤沿再以土條墊高,等乾燥後弧度就會形成。

化妝土裝飾法

所謂「化妝土」，顧名思義就是以不同色相的泥漿塗於坯體表面作為裝飾的手法。我國早在四、五千年前，即有用白色泥漿塗布在含鐵量高的土坯上作為裝飾的方法，至隋、唐兩代發現有大量類此作品出土。

宋代北方的磁州窯系大量採用此技法，以白地黑花為主要特徵，因為黑白的強烈對比，不但突顯主題且拓寬了陶瓷的裝飾藝術，深受人們喜愛。使用化妝土應特別注意的就是要考慮與土坯的收縮率、密合度和燒成火域必須配合。

較白的泥漿塗在陶坯上又稱「坯衣」，可有效改善釉藥的發色效果；如果在白泥中加入呈色金屬，再塗被透明釉，即可產生豐富的變化。

裝飾方法 ❶

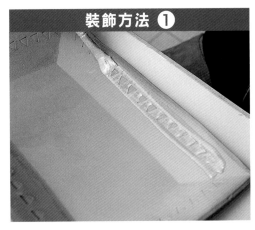

在坯體上印出花紋，再塗布化妝土。

裝飾方法 ❷

在坯體上塗布化妝土，再刮出花紋。圖為素燒後呈現出來的效果。

裝飾方法 ❸

在白泥中加入氧化鈷（CoO）再塗被透明釉，燒成後便呈現出藍色調。

NO.8 模印筷架

往昔農業社會，在農閒之餘，總有閒情逸致來製作好吃的糕餅點心，一則喜慶節口酬神，二則親友相互餽贈分享，幾乎家家戶戶都有這些粿模。一些硬木類如果木、棗梨之屬，或櫸木（俗稱雞油），下則雜木類。精工細鑿，題材不外代表福壽的龜或桃，年年有餘的魚和鳥獸，或月餅圖案的嫦娥、玉兔，還有林林總總的花鳥、吉祥文字、圖案等，美不勝收。

逢年過節，家家戶戶總會應時應景製作一些好吃的糕點，有時與鄰居合作，聯繫情感。那些童年記憶，現已不復存在，市場的機能改變人際間濃密的情味，模具也改成塑膠製，圖案好壞更沒人有閒去管那麼多，著實令人不勝唏噓。

這些束之高閣，或謂民俗收藏的粿模實則記錄了許多甜蜜與快樂，利用陶土將之翻作成筷架，燒成後又多了一番新風貌，將其置於桌前安放筷箸，也算是一種思古幽情吧。

印模蓋罐

經過拍打的拉坯蓋罐有四個平整的面，筆者利用台北三峽老街買回的木刻羅漢印模，用陶土壓出原型，將臉部修改增添為喜、怒、哀、樂四種表情後便成一組連作模型，翻模後將之黏貼於蓋罐四面，經柴燒後就是一件創意十足的蓋罐。

製作工序

1. 學習翻製石膏模具以利脫模。
2. 練習自己修改或創作模具。
3. 學習製作過程中的脫模技巧。
4. 練習修整模製品及上釉方式。

1

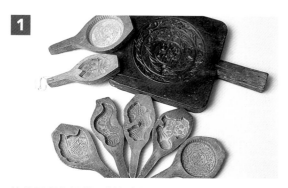

傳統民間的粿模、糕餅木模,褪去實用的功能而成為收藏品或擺飾,如果重新啟用,也許可賦予新的生命。

2

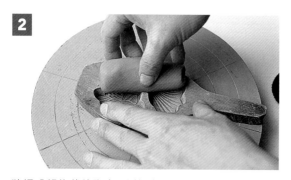

將揉成粗條狀的陶土,以指尖仔細密實地壓入模具。

3

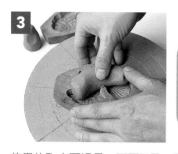

► POINT

模具使用前,以毛刷稍作除塵動作,絕不可水洗,因為濕的模具易生黏性,不利脫模。

使用的陶土可過量,不可不及。因為添補進去的陶土易包藏空隙,容易造成瑕疵。

4 **5**

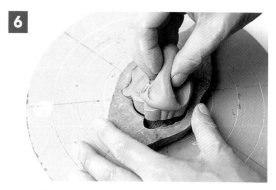

以大姆指用力將陶土壓擠至每個細節和角落,如此精緻的凹凸線條才不致錯過。

將多餘的陶土以鋼絲切線切除,不可用利器在模具上施力,會傷及模具。

6

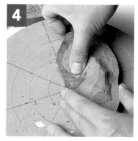

用濕度相同的陶土作成如下圖的錐狀,往陶土餅近外圍處壓下,即可黏住土餅拉起脫模。

7

將力量平均落在週邊各處即可完整黏起土餅,萬不可硬拉。旁立者為上圖施力黏起土餅的土塊。

傳統用來製作點心的木製模具，因為製作材料多飽含油脂，脫模不是問題。然因此處是以陶土翻模，就有脫模不易，連續使用又易沾黏的麻煩；若是蒐藏較細緻或年代較久的模具，往

往禁不起連續施力翻製的折騰，使模具細節處易受到損壞或產生裂紋。若能學會翻製石膏模就可改善此一缺失，許多常用的小配件也可參考此法製作。

1

石膏、攪拌器、水盆、篩網為基本工具。

6

約 10～30 分鐘石膏固化，並釋出熱量，一小時後將模子取出並將土形挖除稍作整修。

2

取大小合適的塑膠盒作為外模，將欲翻製的陶土模平放其中。石膏與水的比例約為 1：1。可利用相同容積的塑膠盒量出所需水量。

7

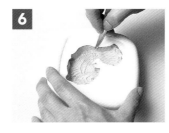

翻模與取出土模方法與前述（參照96頁）方法相同，但較前者容易施工。

▶ POINT

石膏模需經數日後才會乾燥完全，方可使用；也可以 50～60℃溫度烘烤，但不可超過 90℃，否則石膏脫水粉解，不堪使用。

3

將石膏徐徐倒入先前準備的水中，沉澱至飽和後以攪拌器拌勻。

8

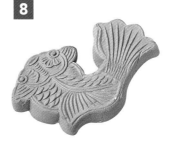

完成的土模線條流暢，稍作整修即可候乾。如果製作石膏模過程中不慎有氣泡存留，那麼線條就會大打折扣了。

4

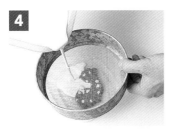

篩網有過濾空氣的作用，將調勻的石膏漿慢慢倒出，俟石膏浸過土模，輕敲塑膠盒使空氣浮出不致停留於模中。

翻模石膏原料

製作模型的原料為熟石膏，學名為含水硫酸鈣（$CaSO_4 \cdot 2H_2O$），購買時要指名翻模用，有些再製石膏結構鬆散，很難作出堅固的模具。使用時要將石膏粉徐徐倒入水中，不可中途加水或以水加入石膏粉中。如果水量大於石膏則模具較鬆軟，反之又太堅固，在使用正確的狀況下可維持較長壽命，但不可經常水洗或泡於水中。

5

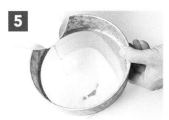

把握時間，將石膏完全倒入，並輕拍塑膠盒使石膏平均。

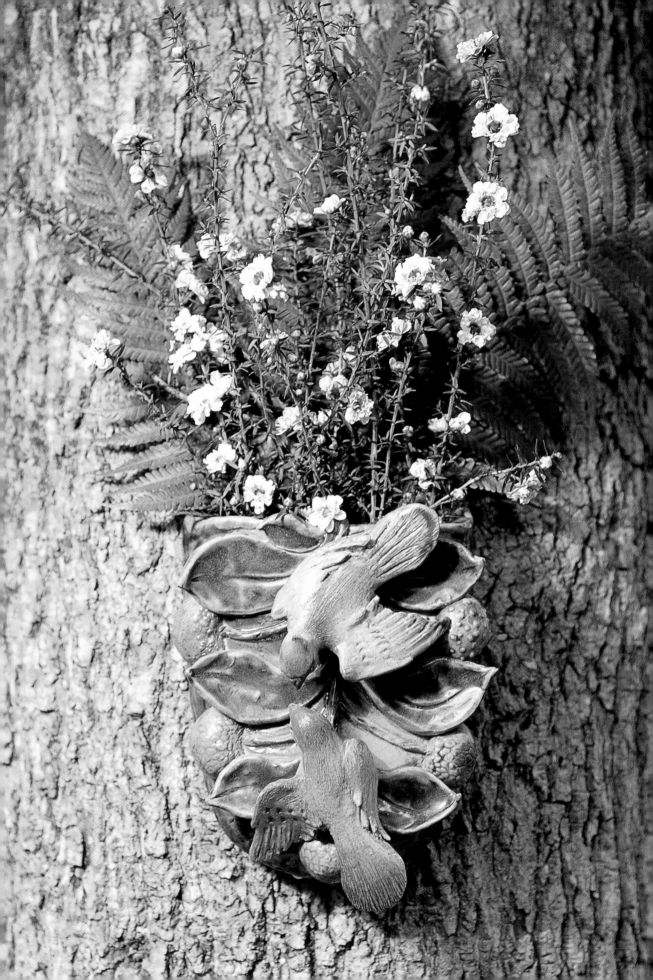

荔枝花插

製作一個花插壁飾，功能上只要具備能盛水、能懸掛於牆上，採用簡單的紋飾或釉藥來表達就已足夠了。但作為雕塑練習，就有了不同的考量。本件作品挑了工序繁複的荔枝與羽翼豐滿的小鳥，難度相對提高許多。但初學者卻可藉由製作過程，領略到手捏的趣味與單元組合的奧妙，還有主體空間的構圖與配置。

像與不像其實並不重要，如果面對三個很「熱鬧」的主題，能用眼去觀察、用心去感受，從中體會思考與實踐的經驗，再藉由手來完成，其成就感不言可喻。

老師的話

任何技藝，如果牽涉到材料的使用，就應嫻熟材料的特性與使用方法。本件作品就面臨到幾項重要的觀念。例如，當組合過程中懸空部分超過本身所能承受的力量，便會因重力、因陶土質軟而有下垂變形之虞。面對這種經常碰到的情況，很多人都會以報紙或其他填充物將之撐起，可是經過乾燥或燒成時，變形卻仍難以避免，這就是忽視了陶土自身機能性與結構性的特點。

當我們要作花插主體結構時，先將陶板兩端固定，中間突起如拱橋，自身的力學結構即已受到考驗。如能善用水分逐漸消失的過程，在懸空處作適當的壓擠，兩端基部支持處會更形緊密。此時適當的拍打會加強密度，這就是善用陶土特性來成型的技巧；至於組合，當然要考慮放置的部位及承受力，讀者不妨用心體會這些學習重點。

製作工序

紙型 ➡ 主體 ➡ 塑花鳥 ➡ 組合 ➡ 乾燥 ➡ 素燒 ➡ 釉燒 ➡ 完成

學習要點

1. 學習製作陶板拱型結構體。
2. 練習花鳥捏塑的技巧並掌握動態。
3. 練習實體荔枝翻模與成型。
4. 練習以筆塗布釉藥。
5. 空心雕塑的氣孔預留。

　　花插壁飾對於國人居住條件而言，實用機能甚於一般花器，挑選客廳或起居室的一角，釘子一掛，插上鮮花或乾燥花對空間佈置有畫龍點睛之妙。這種遷就牆壁發展出的半平面立體造型有如倒吊的拖鞋，由陶板構成的主結構成為可容納的袋狀，稍加裝飾即能增添美感。

　　荔枝產於南方，果殼鮮紅、果肉透明，汁甜味美，是南方極具特色的水果。唐朝楊貴妃因喜愛嶺南荔枝，當時就有人千方百計用快馬運送新鮮荔枝到長安，以博美人歡心，荔枝味美由此可見一斑。位於亞熱帶的台灣，農產豐隆，水果終年不缺且各具特色，荔枝自名列其中。本件作品以荔枝與雙鳥作為題材，主要是創作過程中，將自己的獨特經驗或生長環境等要素融入，將使作品更具意義和獨特性。

　　在此要特別提到荔枝果實的製作。自然界造物的奧妙，就荔枝果殼而言，如以手工雕鑿，真的是吃力而不討好，看似簡單的紋路實則蘊藏無限的變化，所以我們以石膏翻模代勞，可奪天工之巧；再者，本單元還要強調陶板的「拱橋」結構。以拉坯而言，蜿蜒上昇的坯是靠著壓擠使其發展出自身的慣性，凡在拉坯機上能經過考驗的坯體，自身就具備支撐的機能；此理用於陶板，一樣適用。所以只要用心，陶土可是「很聽話」的喔。

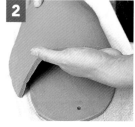

以紙作出基本型版，在陶板上依型切畫出壁飾底板，並且將釘孔穿好備用。

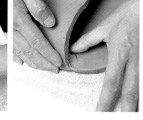

製作主體
將陶板的兩端固定，一手托住中央使成自然拱形，其自身的結構可形成穩固的力量，不必以填充物支撐。待黏合固定後再翻轉補強整平後面的接合處。

▶ **POINT**

外端固定後，內部以土條補強，尤其口治的接觸點會相互拉扯，宜修整成強固的圓角。

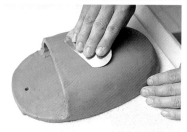

主體稍乾，拱形高度會略為變小，用不鏽鋼片順著結構自然下壓，陶土經過壓擠結構變緊，表面也趨於平滑。

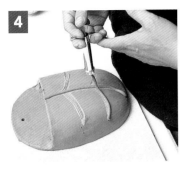

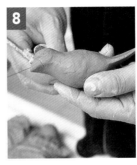

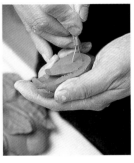

以擠泥器擠出樹枝，也可徒手搓泥條，逐步壓擠成荔枝樹枝。

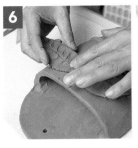

如圖中手式壓出葉脈。徒手捏塑趣味無窮，不妨多去發現雙手的「妙用」無窮。

可從蒐集來的圖片，參考並掌握小鳥的動態，然後塑出小鳥的身軀。這也是基礎練習之一。切開小鳥身體軀幹並掏空再接合，如此可減輕作品重量。記得要戳出氣孔。

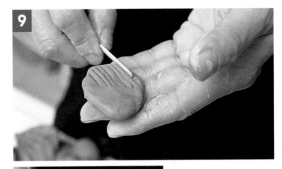

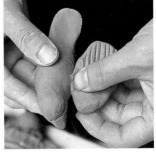

裝飾主體

將葉子依空間一一黏貼固定在枝幹邊緣。配件黏著過程中，要考慮補強底部的結構，尤其懸空處要特別加厚。

> **POINT**
>
> 製作懸空配件的要領是：接著處厚度要高過懸空部位，這是依陶土的力學結構，避免燒成變形或裂開。

翅膀可先作成片狀，以竹籤畫出羽毛，接合處要壓緊且加強厚度，才可承受懸空的翅膀。

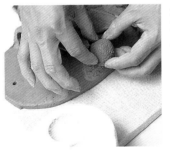

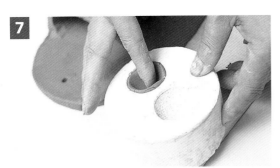

先用新鮮荔枝翻製石膏模（翻模方式參照 96 頁），再以陶土如圖所示翻出果實，空心半球形的果實黏著後要記得留一氣孔。

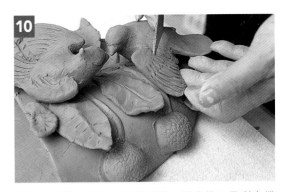

組合完成後，可在土坯稍乾時，以齒狀工具刮出纖細的毛理，再以小牙刷清除乾淨，即進入候乾階段。

風竹扁壺

NO.10

大和民族風格鮮明的扁壺造型，用來插花是個很有特色的花器，當運用不同的色土作搭配時，能以自身延展所出現的肌理來作裝飾，展現出以粗獷為特質的「土器」。

這種造型拿來作為陶板的練習，可體會當陶土變成板材，以色相差異大的乾粉作為表面裝飾，層次變化會產生頗具特色的肌理。由於乾粉快速吸收土團表層的水分，在含水量不均勻的狀態下，迅速以擀麵棍將陶土面積擴展，乾粉的分布變化出有秩序但不規則的龜裂圖案，對初學者應有所啟發。

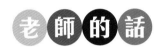

老師的話

讓陶土表面鋪上色相相異的土粉再施力使之延展，所產生的表面破壞，能得到有如太古洪荒廣袤大地的效果，是這件作品的基本練習和探討。掌握陶土的含水率，才能表現對比強烈的質感，尤其外表被乾粉迅速吸去水分，經過「破壞」後造成聚合力不足所呈現的裂紋與鋸齒邊效果，要靠多作試驗方能掌握技巧。初學者常喜歡以報紙作填充物來支撐陶板的重力，卻忽視陶土本身受力後的結構變化；其實利用含沙量或熟料較高的黏土原料製作，也是種不同的方式。

乾粉的利用靈感來自製作麵食「和麵」的聯想，不同呈色效果的黏土可相互強調特色。譬如陶土表面可用燒成時較白的耐火土或高嶺土來烘托，而淺色的土可以氧化鐵、氧化錳、紅土，甚至自行調製的乾粉來搭配，有相當大的發揮空間。

學習要點

1. 陶板的乾濕度與表面龜裂效果的關聯。
2. 不同成分與乾濕條件下的陶土結合產生的肌理。
3. 運用空氣在密閉空間內形成支撐力的成型技巧。
4. 陶板黏在木板上的機能利用。
5. 陶板與土條結構的練習。

　　初次看到扁壺的造型，是在日本信樂的一個陶藝家的工作室。那是 1992 年的 7 月，當地的特產「信樂之狸」，大則兩三公尺，小則盈寸，沿著大街小巷，每個工廠藝坊都有牠的蹤跡。各種可愛憨厚的表情，讓人見識到日本陶文化的蓬勃氣勢。

　　為配合當地的陶藝祭，作坊都佈置成展覽室，讓人隨意參觀選購作品。工作室外的步道上有以修竹數竿標出路徑，有以略粗的大型木賊稀疏裝點，更多的是以花木作籬。陶若無花木相伴，就有如美食中少了調味料般無味。

　　就在不斷的走走停停，四處瀏覽時，一間木造和式建築映人眼簾，陳舊卻光潔的木構牆與窗櫺透出一種滄桑，引人側目。踏過細碎的小石——日本冬季會下雪，雪融後小石可化去水漬，不致泥濘的前埕。進入玄關，用心栽植的數畦草花盛開，一棵隨意纏繞的大凌霄花四處攀爬遊走，長長的細藤尾端寥寥數片綠葉，而花正盛開。

　　此時我被一只扁壺所吸引，表面呈自然落灰的柴燒作品放在一個靠牆的台子上，主人以錦繩繫住由窗櫺竄入的枝藤上，一朵橘紅色怒放的凌霄花，在暗沉的坯土襯托下特別顯眼。那恰似不經意的用心，能引進一枝春意，卻又不攀折花朵。這種意境的花道，自有禪意無限。

　　多年來，常會想到那守候在門口的柴犬，及那未曾謀面的陶藝家，那種優游於藝的閒情，吾心嚮往。

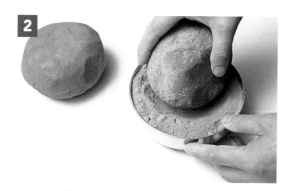

取兩塊含水量較少的陶土拍成扁球狀，方便下個步驟沾覆耐火土。如圖中所示。

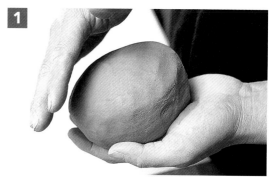

缽內盛裝為耐火土，燒成時為米白色，陶土則偏紅色調。由於土球表面濕潤，將耐火土平均沾覆於球體外圍表層。

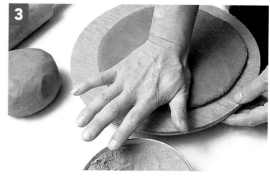

如圖中手式，將土球在木板上壓平，力量要平均，並向四面推擠形成圓餅狀。

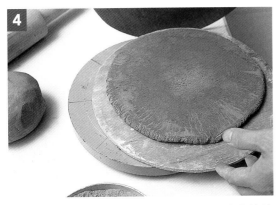

4

圓餅邊緣處自然形成的細碎龜裂紋理乃強力推擠造成，是很好的肌理表現，不要破壞、抹平或切除。

► POINT

木板表面粗糙，陶土經壓擠會與木板密合，所以製作過程中不要翻面，以免破壞陶土因不當的壓擠而刻意造就出的龜裂紋理。（也可用麵棍來擀成）

5

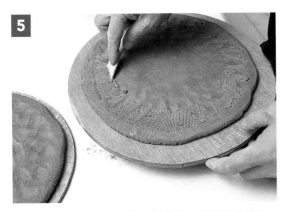

拍打後的陶板將增加結構，以齒狀工具篦出粗糙面。因為耐火泥不具黏性，應先刮除預備黏著接合的部位。

6

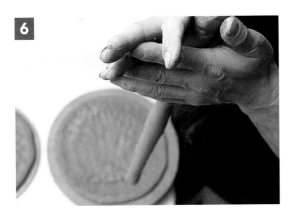

中間隔牆結構不要以陶板為之，用手搓揉的粗泥條來作隔牆，比較符合結構性。

7

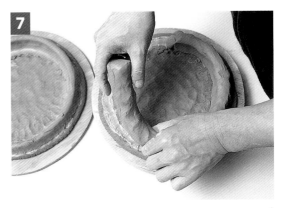

兩片陶板均作出相同的圓形隔牆結構，接觸面要加厚強化，讓不同收縮方向的結構能緊密接合。

8

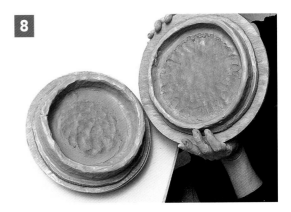

利用木板和陶板的密合現象，將陶板翻轉結合。切記不要直接以手拿取濕陶板，也不可等乾硬時再接合，這些都是錯誤的方法。

9

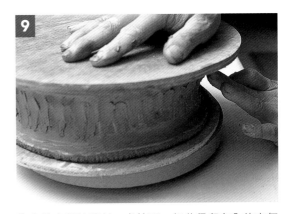

接合後應盡速將封口處抹平，如此保留在內的空氣將形成一「氣室」，可支撐本身的結構。

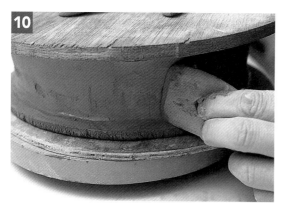

待以木刀片將接合處順向整平,即可揭去上層木板以減少重量。上層陶板因有「氣室」的支撐,不致變形塌陷,而此時不宜拍打或震動坯體。如氣球原理一樣,不當的延展會造成陶土開裂。

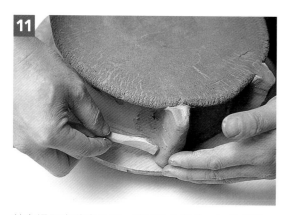

放在通風處稍事風乾,即可黏上附件,如足部與口部。可使用工具將之壓緊接合。

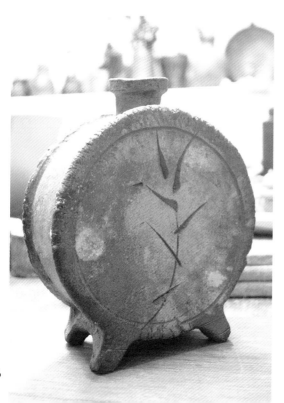

口部僅將圈形部分黏緊扁壺壺身,此時仍不宜「開口」。因為當空氣缺乏緊密的「氣室」效應,壺中心處仍會下陷,影響結構甚鉅。

放置一日後,用鋼針將口部密封處切除,並將內部接合處抹平順。此時土坯已初具結構,可將另一片木板揭去。

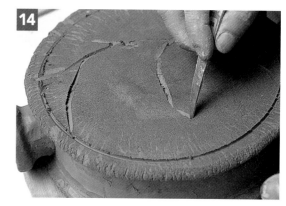

表面稍作裝飾,如用鐵刀畫出風竹,線條粗獷豪邁,刻意造成粗糙的切面。此處應注意:下刀應肯定俐落,畫出的線條才會有力道。

趁土坯仍未乾透，刮畫出不同的線條，但用刀不宜過深，免傷及結構，可用刀側如圖中所示為之。

先以兩片木板夾住土坯，將扁壺立起，重覆上下抬起放下的動作，碰擊足部使接合緊密。再視乾度切出凹口，使其放置平穩美觀。

▶ POINT

足部的乾濕度為整體結構指標，當足部結構能承受全身重量時，作品即可進入乾燥階段，否則應密封延長乾燥時間。

文化巡禮

中國的北方居住著遊牧民族，因逐水草而居的生活型態。長期的馬背上生活，飲水都以皮囊縫製的壺作為貯裝容器。當漢民族弱勢時即來犯邊，反之，則將之逐於荒漠，相互爭戰也帶來文化的融合，扁壺即為此一代表。宋代党項羌族建西夏國修「寧武窯」於今寧夏自治區的銀川北部，大量生產的剔花扁壺為典型作品。

春茶方壺

型版見 189 頁

型版見 189 頁

方壺是一種陶板成型的基本練習，它包含了精密的線條與角度。濕軟的陶板易黏著，卻無法掌握角度的平整，因此，作此件作品可分數日完成。因為進入乾燥階段的每個過程，都需善加利用，若是選擇以風乾方式縮短製作時間，就要盯緊表面水分的變化，當乾燥過速，體積縮小後再意圖以灑水器來改變濕度可就事倍功半了！

天氣會影響作壺的過程，如能充分掌握乾濕度階段微妙的變化，就已掌握作陶的訣竅。

老師的話

方壺不若木盒，用鐵釘釘緊即可，過濕的陶土稍加用力則易變型，太硬卻又不利組合。

本件作品以台灣產的陶土來製作，本身自有難度，因為台灣的陶土供應商提供的土大部分都有處理過細的問題，用來拉坯尚可接受，用來擀薄陶板時便會有結構過軟的缺點，不過此件作品僅為練習，厚度可以不必太過考慮，只需學習組合、補強及茶壺機能的基本概念，當作初學陶的入門即可。當然，用木模或石膏模來規範又是另一種作法。

此件作品應善用最後的開口處作內部補強，至於作為茶葉過濾的篩孔與流口的比例不可小於三比一，也就是篩孔為流口的三倍至五倍，在此原則下的壺水流飽滿，至於蓋與口的密合則應於素燒後，放於水中經由自身旋轉磨擦使雙方能達完全密合的要求。

單位 紙型 ➡ 切割 ➡ 組合 ➡ 修飾 ➡ 乾燥 ➡ 素燒 ➡ 釉燒 ➡ 完成

學習要點

1. 裁製精準的紙型為成功的基礎。
2. 練習陶板接合的技巧。
3. 練習以土條補強陶板角度的技巧。
4. 茶壺整體結構的認識。
5. 細件局部組合的精準度練習。

　　紫砂茗壺中方壺、方瓶、花盆乃至於方鼎造型，屢見不鮮，這大概是因為紫砂質地燒成後古意盎然，適合作為宗周古器的模仿；再者是紫砂內含砂量高，經過捶打有如皮革，若經過適當的組合，形狀比圓器更具特色。

　　方壺的製作講求精準的線條與角度，完成後的作品呈現粗擴或秀氣、剛挺或萎靡，就看在製作時能否掌握陶土各階段的特質。

　　1989 年秋，我邀父親前往江西景德鎮參加活動，回程經過江蘇宜興，開啟他愛上作壺的契機。但見他將團土捏成球狀，再捏成空心圓體，用木板邊拍邊打成方形，悠遊手捏壺的天地中。經過這麼些年，他依然樂此不疲，每次我回去澎湖都會看到他又有一批新作品，創作力之旺盛，不減當年，就可見作陶壺迷人之處。本單元示範的春茶方壺，即為父親 1996 年的作品。

　　宜興壺講究「脫手則光能照面，出冶則資比凝銅」。作方壺除了精「切」細「黏」，最後的修飾工作更要定得下心細細處理，如此，縱不如宜興「打明針」那麼細緻，至少也可組合出一把流暢的方壺。

　　類此方盒的組合還可作成如花盆、首飾盒、香盒之類的作品，只需事先有型版或標準的尺寸即可輕易達成；也可嘗試含砂量較高的黏土，效果會更好；至於表面的雕飾，可強化作品，有心的話可多作嘗試。

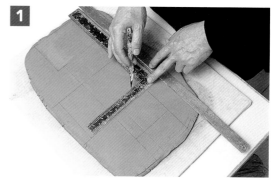

1

陶板以角尺量出直角，切出壺體所需的陶板。注意厚薄要一致。

▶ **POINT**

握持工具要垂直切割，稍有傾斜面積就會產生差異。

2

如圖所示，一個方壺主體需要六個面，左上角則為壺口加高的部分，也一併備妥。

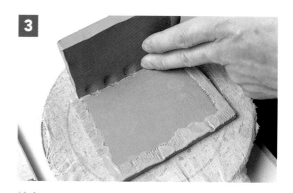

3

接合
可塑狀態下的陶土，組合時盡可能壓擠，讓接合處變形，產生的咬合會更緊密。

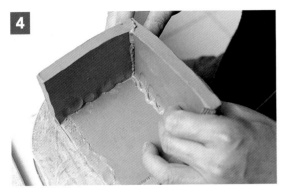

4

直角的接合處削出 45 度角，塗上泥漿，除方便接合也讓線條更流暢。

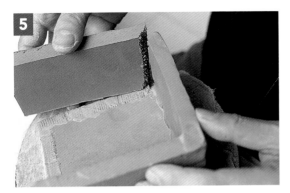

5

圖中所示接合處有粗糙面，有利接著緊密。

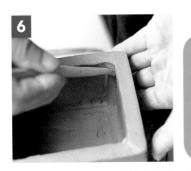

6

> **POINT**
>
> 土條要順向壓擠，讓空氣順著泥漿朝一定方向擠壓出去。絕不可草率塗抹而讓空氣包在其中，影響結構。

土條補強，以木刀圓端抹出圓角，把空氣擠出。

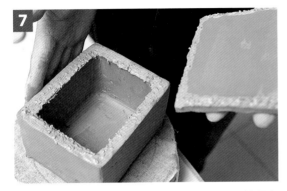

7

內部補強後，最後接著處要作上記號，這面就是底部。

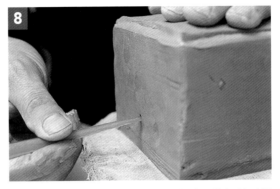

8

密合的方盒坯會成為一個密閉的氣室，拍打整型前應戳一小洞才可進行。

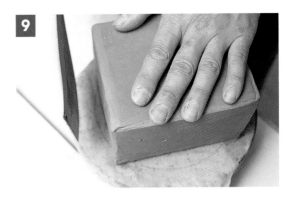

9

將土坯用拍板打出平面與正確筆直的直角。

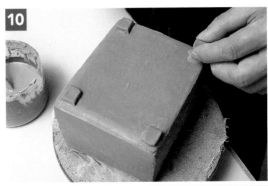

10

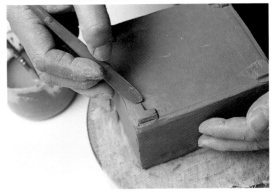

底部加上四個 L 形角，即可放在通風處候乾。表面皮膜水蒸發後，陶土有了彈性即可用工具細部整修。

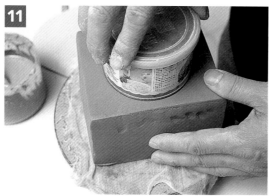

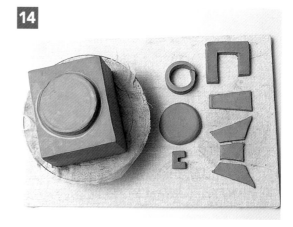

壺身粗坯完成，右側零件則為把手、壺嘴、蓋、鈕的配件，依次裁切備用。

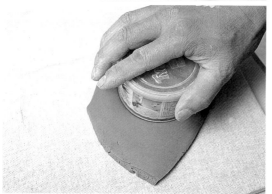

突起的蓋孔，可利用適當的圓形模具（如罐頭）壓出範圍，同時也壓取一片等圓陶板候用。

15

右上角為作壺常用的工具，右下角為組合完成的蓋、壺嘴、把。可放在密封盒一天後再作組合。

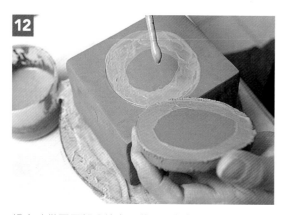

組合時僅圓周部分塗布泥漿，因為中間會挖空，太黏不利作業。

13

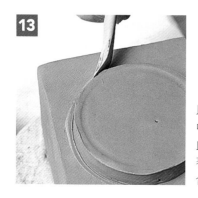

以木刀刮去縫隙中擠出的泥漿，此動作可以使接著的陶板更形密合。

16

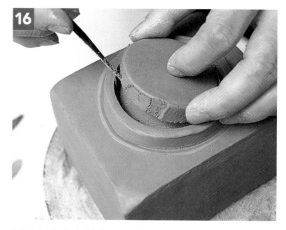

以圓規畫出壺蓋的內圈並以尖刀切除。尖刀如圖稍作傾斜，切完後以木刀抹平因接合而形成的縫隙。

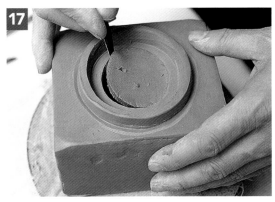

17

嵌入式的壺蓋,開口處以圓規畫好輪廓,以尖刀微作傾斜挖除。洞口要比蓋子略小,素燒後再作整修。

▶ **POINT**

開口後,就可看到未補強的壺底,現有了開口,可用土條仔細補強。

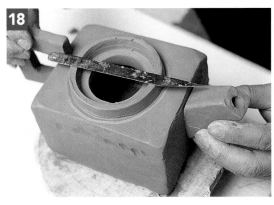

18

以尺或刀片作基準,量出流、口、把三者間的相關高度與中軸線。流的內側以挖孔器打出濾茶葉的篩孔,配件組合處需以土條固定補強。

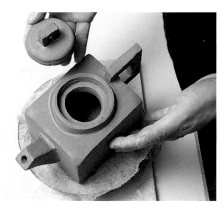

19

完工的壺坯稍風乾半日,再置於密封盒,等稍後革硬化再以瑪瑙刀細部整修,務求接著緊密與表面光滑平整。

打明針

宜興茶壺經加工最後的一道工序,是以牛角鋸成薄片泡於水中變軟作為拋光用途,這種工具稱為「明針」,而整平的動作叫「打明針」。此工序可將坯體表面粗泥粒向內壓擠而產生平整光潤的皮殼,同時可順便強調線條與輪廓。

名家打明針的手法熟練,作品光可鑑人,燒成後表面有一層緻密的燒結層,是宜興壺的特色。

懷古陶塤

NO.12

本單元的陶塤可算是一件玩具的製作,利用掏空再組合的方法,營造出一個密閉的空間,讓吹入的空氣通過銳利的簧片,產生好聽的聲音。陶塤的按音孔是以控制出氣量的大小來影響音調的高低,搭配得宜,則音階高低抑揚,遇到懂得演奏的人可吹出音樂以自娛娛人,否則當作玩具來吹吹感覺也是滿好的。

拋光打蠟,本是模仿原始民族經久實用低溫陶器表面呈現的光澤,如今用來作為裝飾也別具一番風情。

老師的話

薰燒的原始定義,乃指陶器受炙於自然中燃燒的薪材,因不完全燃燒所造成的效果。這類的器皿當作容器,可以接觸到更多的油脂或膠質,再經不斷的摩擦過程,器表越來越光滑。這種經驗,在新石器時代晚期被大量的實踐與應用。直至今日一些落後地區的少數民族,仍代代相傳的沿襲此一技法。

在陶瓷藝術多樣化表現的追求原則下,薰燒被賦予新的定義,以現今所知的常識來研究各種不同的效果,無論以木屑、粗糠、樹葉等作為燃料,「徐徐加溫」是亙古不變對土的態度。是故,在窯中緩慢加溫的土坯,到了 800℃ 時本身堅固程度已足,且紅透的坯體遇可燃物即引燃的狀態下,作為薰燒實為結合現今科技設備且加以利用的方法,值得推廣,只是安全性必須列為優先考慮,小心為上。

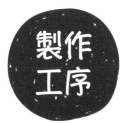

製作工序

塑型 → 掏空 → 組合 → 作簧片 → 試音 → 乾燥 → 薰燒 → 打蠟拋光 → 完成

學習要點

1. 學習掏空實體與組合的空心塑型。
2. 陶塤的發聲理論與簧片製作。
3. 表面雕刻與拋光是薰燒極為重要的工序。
4. 自 800℃ 高溫窯中取出與木屑結合薰燒。
5. 打蠟拋光讓薰燒作品完全發揮特色。

　　我國的陶塤從原始社會的石器時代就已有發聲良好的原型出土。1954～1957 年考古工作者在陝西西安半坡「仰韶文化」遺址挖掘出土的兩個塤中，一個有按音孔，一個則無，前者可發出兩個音，說明了距今六千多年前已發展出此種發聲器。

　　我國早在周代，就出現了以樂器質料分類的「八音」分類法，其中塤與缶屬於八音中的「瓦」，用來作為中國樂器的伴奏，聲音悠揚，在祭孔的典樂中常見排列其中；除了扮演雅樂中的樂器，民間也有許多可能僅作為發聲器使用的陶塤實物流傳，例如唐代「長沙窯」有許多童玩的哨子，北方草原民族也有將之作為鳥鳴器。至於其他民族如中南美洲的馬雅文明，亦有許多此類作品。

　　近年，陶塤在復古的風潮下總算又漸漸露臉，許多風景區開始有陶塤的蹤影。但，令我印象最深的還是淡水河口，那依傍在河岸邊櫛次排列的商店中，有一家藝品店，小小的店面充滿各其特色的民藝品，古今中外貨色皆有，每到假日便吸引無數遊客前去玩賞選購，算得上去淡水必遊的「超人氣」小舖。除了陶藝小品吸引我之外，一些進口的中南美洲馬雅特色的陶塤更是小巧可愛。雙腳不便的店主用陶塤來吹奏「鐵達尼號」的主題曲，那自得其樂的神情，與陶塤空靈悠揚的樂音，讓淡水河景變得更加有情調。

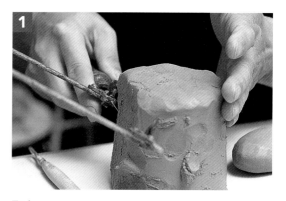

取土
陶塤的大小稱手即可，取出適當濕度的陶土作坯。

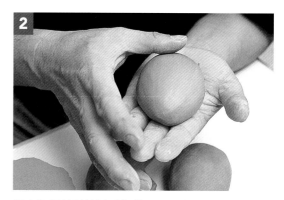

捏出陶塤外型並以手指整平，放在通風處一到兩小時，讓表層皮膜水蒸發掉。

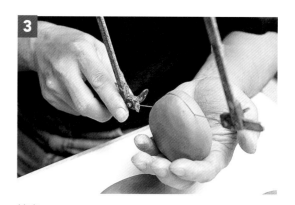

挖空
待土坯外表稍密實，以弓形鋸自中間橫切成兩半。

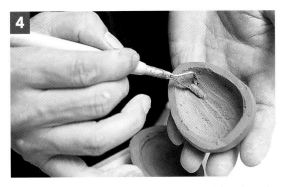

4

用弧形修坯刀刮去內層陶土，如挖西瓜囊一般，保留外殼。要注意厚薄一致，吹氣口應保留較厚，此乃製作進氣口的要訣。

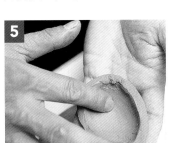

5

內部割痕會影響氣體的流動，因此用手指輕拭，使光滑。

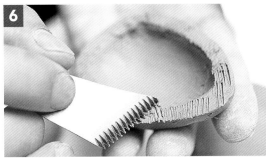

6

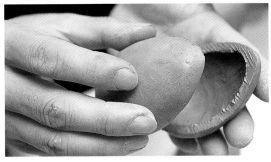

接合
接著處以齒狀刮刀刮出粗糙面，塗布泥漿略為壓擠，泥漿要能擠出，壓力才夠。多餘的泥漿以手拭去，然後將之置於密封盒中讓水分流通，接合才會緊實。

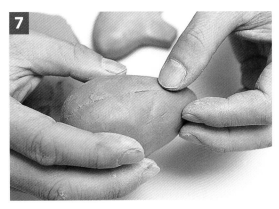

7

從密封盒拿出後用手指輕壓作出外型，簧片的製作及調音孔則如下圖所示。

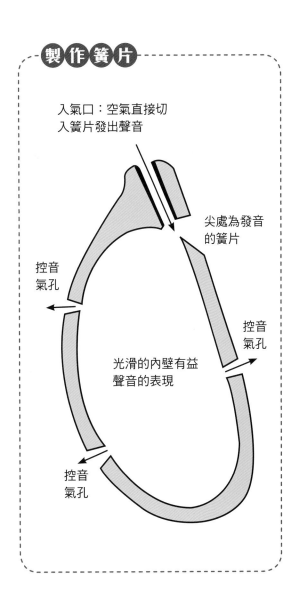

製作簧片

入氣口：空氣直接切入簧片發出聲音

尖處為發音的簧片

控音氣孔

控音氣孔

光滑的內壁有益聲音的表現

控音氣孔

8

加飾

陶塤擺放乾燥後就可作表面紋飾的加工。如圖所示，以筆墨描出草圖，用刻印刀剔去圖案外的表土，強調圖案的美感。

9

乾燥後的外殼如要拋光，可先用灑水器略加噴濕坯體表面，但不宜過量。

10

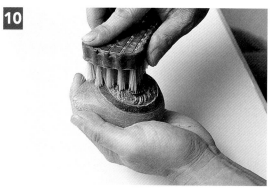

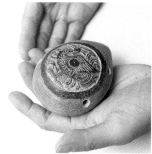

以洗衣的塑膠硬毛刷用力刷逐體表面，噴水再刷，來回數次，表面就能形成光可鑑人的皮殼。

11

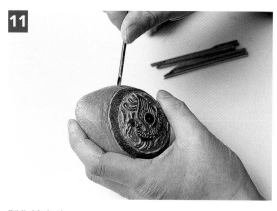

製作按音孔

按音孔可選擇圖案外的空隙以銅管穿透。孔洞分大小，這些可就要憑經驗來作，讀者不妨多加試驗嘗試。作為玩具用的陶塤，音階遠不如專業使用的精準，稍有變化即可。

12

► **POINT**

穿孔應趁土坯濕時為之，一則好穿，二則可修改填補。此處僅提供作法，還需讀者自行研究，方能累積心得。

一般按音孔為前 4 後 2，可參考樂器專賣店陶塤按音孔的安排方式。

薫燒流程圖

作者從樂燒的經驗中產生靈感，在素燒達 800℃ 的階段，自窯中夾出通紅的坯體，放於裝滿樟木屑的陶缽中。高溫的坯體一接觸木屑，即會引燃造成碳素產生，這和傳統薫燒理論相似，在有窯的工作室即可製作，作法方便但要很小心。

完成後呈現古樸質感的陶塤。

1 素燒達 800℃ 時，自窯中夾出高溫的坯體。

打蠟
圖中所示就是薫燒完成的坯體，和用來拋光的石蠟。

2 將坯體放於裝滿樟木屑的陶缽中。

趁陶塤餘溫尚存，穿上手套塗抹石蠟。等蠟融入坯中再以手套摩擦使光滑。

3 高溫的坯體接觸木屑，即會引燃開始薫燒。

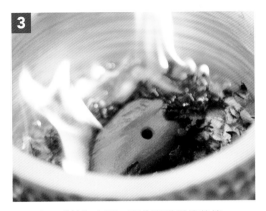

金猊香爐

蹲踞昂首的全貌，有獅子狗的憨傻；張口怒目，卻不忘提醒，我是隻充猛的神獸。掌握表情的神韻，卻不能疏忽每個特殊的表徵，是捏塑此件作品要悉心留意之處。製作這件作品印證了寫實難，誇張易，沒有比例與對照，想添加什麼都屬自由心證。

因為基礎上的形象仍不脫牲畜應具備的骨架，只要不悖離原則太遠，把對這種吉祥物的形象，依心中所想加以潤飾表現，讀者會發現自己完成的作品居然還與自己有幾分神肖，那種有趣的感覺更是難以形容。

老師的話

童年時逢年過節或是經過寺廟建築，總會駐足在出現祥獅的所在地，對這種賦予吉祥與威猛等許多正面性格的神獸迷醉不已。伸手滾滾牠嘴內的石球，或騎到背上拍照留念，總能在牠身邊玩個老半天。玩歸玩，若要以牠為製作的主題，我想大部分的人都會認為太難了。

其實，經過拆解的獅子，當每個特徵都被解構成幾組元件後，就不再那麼難以製作。只要按部就班地將每個步驟逐一完成，讀者會發現這種繁複的造型反而容易討好。

雕與塑，本質上就是一種加減法，減去不想要的，添加必需呈現的。只要掌握住幾個基本原則，就可放鬆心情地在作品上加加減減，內心的思緒更可無限寬廣的馳騁其間。在遊戲的心情下，往往會創作出讓人會心一笑的作品，快樂的放手去作吧！

製作工序

單元捏塑 ➡ 組合 ➡ 細部修整 ➡ 鏤刻鑽孔 ➡ 乾燥 ➡ 素燒 ➡ 釉燒 ➡ 完成

學習要點

1. 將複雜的造型拆解成若干單元。
2. 練習捏製技巧，指與掌的運用。
3. 學習製作卡榫來安置組合的技巧。
4. 組件接合和表面肌理的搭配製作，呈現釉的美感。
5. 金猊造型的表現與香爐的機能探討。

「燎沈香，消溽暑」，自古薰香之於生活，有安神、鎮定、除瘴等有益養生的功能；在莊嚴神聖的儀式中也常用來驅邪，營造氣氛，所以對於香爐的造型當然要十分講究。

神話中有「龍生九子」的傳說，裝飾在香爐腳上的獸頭名為「金猊」，古書記載為九子之一，性好煙，外觀的特色是圓眼怒瞪，狀極威武，與其說樣子像龍，倒不如說像獅子。但仔細去想，這類龍或獅的造型本就是經過人想像創造出來的神獸綜合體，經過多少年代，不斷添加變化，縱有類似之處也不足為奇。

東漢時期以青銅製作的博山爐作為燃香的用具，主要是將人的祈求藉香煙裊裊而上達天聽。以獅子或金猊作為香爐的造型，無非組合古典元素，藉以練習捏與塑的技巧。金猊造型本就繁複，臉部特徵要不怒而威、眼大如銅鈴、眉頭深鎖，加上齜牙裂嘴和大鼻子，當然耳朵和鬃毛也是重要元素。複雜的凹凸變化有利釉色的流動與深淺表現。

經由誇張和變形，現在的獅子或金猊造型早與真實的猛獸有極大的差異，看起來天真憨傻得多。製作這件作品，每個人都可依上述原則發揮想像力與創造力來塑型，目的不在求其剛健威武，但求在這些有意義的特徵組合下，呈現出可愛的趣味造型。如此香煙繚繞時可供會心一笑，豈不妙哉。

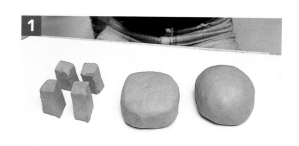

頭圓、體方、四足，寓「天圓地方四維立」。將其拆解，取如圖中所示，一圓球、一方體及四足的陶土備用。

作身體
捏塑時虎口呈○狀，盡可能保留口沿厚度。以姆指及食指指尖壓擠坯體，力道要一致，保留身體方、扁的特徵。

▶ POINT

捏塑不必急，也不可能一口氣作完。可作作停停，與其他部位輪流製作，如此除能幫助水氣發散，且可隨時注意保持各部位的協調。但放置休息時開口處應朝下，對邊緣結構有益。

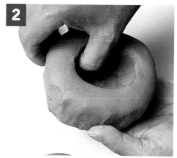

製作主體
頭部捏塑，形狀如鋼盔，要注意保留口沿厚度，一則考慮結構，二則是置放於器身時的平穩性較佳。

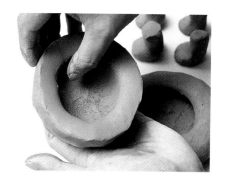

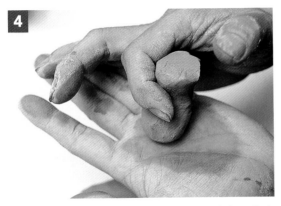

4

四肢可先捏成如雨鞋狀，上端預備接合處保留稍大面積，以利接著。

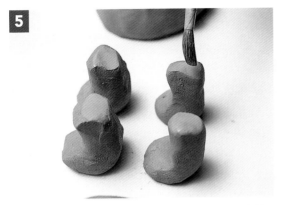

5

將前後腳的位置佈局安置妥當，善用陶土的可塑性，讓四隻腳均能站立。

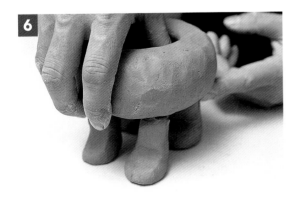

6

將步驟 2 捏好的身軀放置於沾好泥漿的四肢上，內以拇指定點施壓，外則將腿部陶土順勢上撥，使腿部與身軀的接合如一體長出般的穩固。

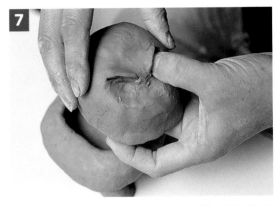

7

在頭部約 1/2 處挖出眼眶，後則為腦袋，前則為上頜，眼眶如倒八字，這是表現獅或龍族兇猛神韻的基調。

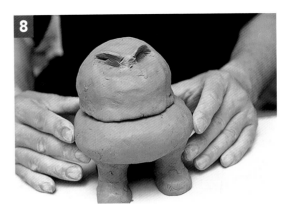

8

扁方造型的身軀在機能上有助於安置或清除香末、灰燼。在進行細節的添加修飾前，先試著將頭、身組合，檢查是否平穩。

▶ **POINT**

剛作好的作品濕軟不宜重疊，當確定接合正確後，應分開置於密封盒中讓水氣蒸發後，再行添加附件。

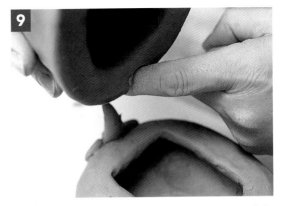

9

當坯體不再黏手，即可加工，黏上的三叉尾可作為與頭部關連性的卡榫。

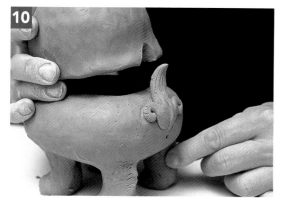

換另一個角度看頭與尾的關係，確保相關的組合位置適當，然後加強後腿的結構，再捏出暗喻速度的腿鬃。

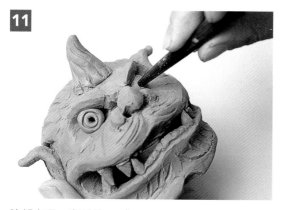

臉部處理，實則是加減的工作，加上需要的，切去不要的。如切挖出大口，而耳朵、角、眼、鼻，都是逐次添加上去的配件，包括牙齒。

> **POINT**

可參考一些完成的作品或圖片來學習捏塑，放鬆心情嘗試，雖然不一定學得很像，卻能幫助觀察力的培養。圖中乃將黏貼好的眼球點出瞳孔，釉燒後會因積釉顯出層次。

將搓好的土條以泥漿黏上髮鬃，並稍作動態的修飾。這些必須施力的動作，都要在頭部主體已有結構不致變形時，方可為之。

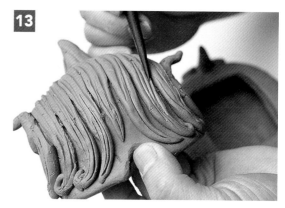

以牛角籤用「拖」的力道強化輪廓，接著面同樣以此動作施力，使土條不會分開翹起。

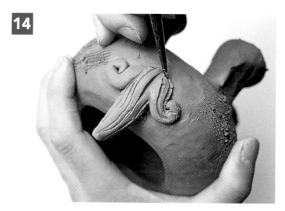

尾部鬃毛的處理和髮鬃一樣，如縫隙太大，不妨補些土條，以加強結構。

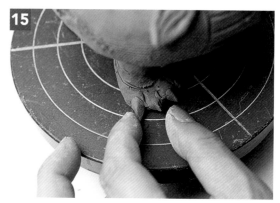

當身體已逐漸完成，腳爪也可加強，以小土球黏上後，用指尖壓擠成銳利的尖爪。

> **POINT**

腳爪只是裝飾，不宜懸空過高或緊貼於地面，需知這些尖細的小配件在使用時最易碰損。

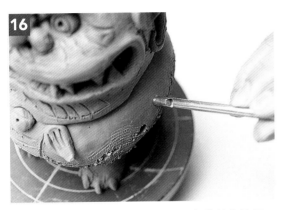

16

側邊氣孔有助於空氣對流，同時具有裝飾的效果，可利用篦紋強化裝飾作用。

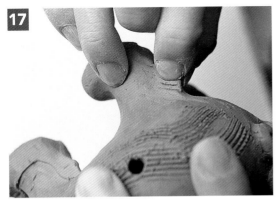

17

凹凸的表面紋飾，對釉藥的厚薄深淺會產生影響。利用其作出各種肌理，如鬃毛，暗示肌肉的線條。

18

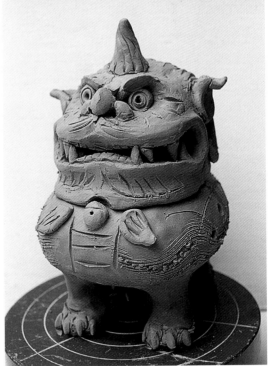

完成後的土坯，一些線條可率性為之，保留手工趣味。

陶魚壁飾

NO.14 **陶魚壁飾** 型版見 190 頁

懸掛在屋中作為壁飾的陶魚，與論是單魚、魚群，或與其他配件共同組合成的整組造型，都活化了空間感，使整個空間充滿靈動的戲劇效果。

在施釉後的魚形坯體上放置玻璃燒製，熔化的玻璃順著魚體肌理流動凝結；燒成後，玻璃透明的質感更增添陶魚的生動和華麗感。懸掛固定魚體的繩子適合用天然材質，如藤皮、麻繩，增加自然的質感表現；至於魚的造型採寫實或誇張，可視個人喜好，加以取捨，但陶土的可塑性和肌理的表現，則是表現魚掛飾的靈感來源。

老師的話

魚形表現有賴掌握陶板的厚薄來表現流利輕巧，但結構卻不可輕忽，尤其飽滿的魚身和流線造型、豐富的鱗片表現，或威猛、或可愛、或誇張、或寫實，都要先行蒐集圖片以供參考。

製作此件作品，對於陶板的組合、選擇適合表面肌理的拓版、魚尾和魚鰭的表現，都運用到非常多的技巧。為了考慮陶板的承受力，魚鰭邊緣部分用擀麵棍壓薄，以傾斜方式壓成，厚的一端用於接著，薄的一端則懸空，可有效減輕結構的載重。

另外，魚身預備置放玻璃的地方要有凹陷，避免玻璃在本燒中滑落，不僅失去美感，沾黏到棚板還會造成毀損；對於眼睛的處理，可蒐集多規格的圓形筆管來壓印，瞳孔保留積存玻璃的凹陷，燒成後玻璃的反光使得眼睛顯得炯炯有神；至於魚身與棚板接觸處，應保留適當斜度，以免釉藥流動沾黏棚板。

製作工序

本燒完成 ⇦ 加配件 ⇦ 完成

作紙型 ➡ 裁肌理 ➡ 加陶板 ➡ 組配合 ➡ 加乾件 ➡ 配燥 ➡ 組素燒 ➡ 本上釉 ➡ 燒完成 ➡ 加配件 ➡ 完成

學習要點

1. 多蒐集能夠表現肌理的拓材。
2. 多蒐集魚類圖片作為創作資料。
3. 多蒐集有色玻璃瓶,在釉燒中備用。
4. 多蒐集各種規格的塑膠筆套和筆管,製作眼睛時可以使用。
5. 注意作品排窯的便利性、取拿的安全性。

中華文化中,常常利用諧音作吉祥的暗喻,而庶民文化向來強調風水之說,近來經由傳媒的推波助瀾,口耳相傳的開運秘方時有所聞。像本件作品就是以「魚」來象徵「年年有餘」。

水帶財來,從懸掛魚的方向可暗示流水的走向,所以這件作品的魚頭當背對門的方向,讓財源滾滾自外面流入家中;如果能添根漂流木,木材與「財」同音,橫木隱喻橫財,隨著水流游入家中,就更符合一般大眾的期望了。正因於此,本件作品因應室內裝飾的需要,而有左右之分。這些意涵,或許與作陶技巧無關,但在創作中添加了多數人都喜歡的吉兆,豈不是讓生活更有趣味嗎?

至於製作魚身的基本方式,可用兩片陶板組合,也可像包水餃般單片對折。尚未素燒的作品,可在背鰭或嘴部開洞,待本燒完成後就可用來插萬年青、黃金葛等植物;也可保留單純的魚造型,或與陶珠、麻繩、漂流木、陶鈴等搭配成組。

現代人生活在忙碌緊張的工作節奏中,每天接觸大量的資訊和電子產品,因為過度工業化的結果,反而更加深了回歸自然的渴望;這些心底的聲音,反應在空間的陳設和裝飾中。撇開魚的象徵意義不談,陶魚本身就是一件帶有非常豐厚原始生命力的作品,無論懸掛在屋內或室外,都賦予空間新的感受,是極討好的壁飾。

1

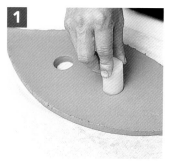

製作魚身
先依預備製作的尺寸擀好陶板,然後用型版切割出兩片陶板,一片作為魚背,一片作為魚身;並在魚背處預留兩個通氣孔,以利之後穿線所需。

2

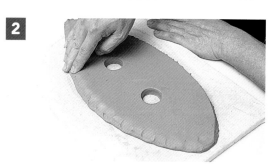

將魚背外緣欲與另一片陶板接著處,用手指壓出凹痕以利接著;因為當陶土濕軟時,製造更多的接觸面有助於兩片陶土的咬合。

▶ POINT

注意手指的方向上,外緣因受力較多而變薄,內側則不可變薄,否則在收縮時容易拉扯開裂。

3

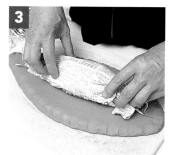

內部適當地放置填充材,有助於呈現飽滿魚身的美麗線條,可用碎紙絲、木屑、稻殼…等。將填充材用紙包好,以維持外表的完整性。

▶ POINT

填充材不可過於紮實,尤其用整疊報紙折疊後,完全沒有緩衝空間,待其吸水膨脹或陶土失水收縮後,魚身勢必撐裂。最好是當魚身有了結構後,填充材能輕易從缺口處取出,否則燃燒時瞬間的火容易造成坯體爆裂。

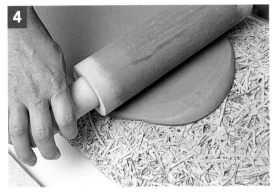

利用工地撿拾來的隔熱稻草板作為拓材（也可用粗麻布等替代），在另一片欲作魚身的陶板上擀出粗糙的表面肌理。注意在拓板上來回兩次擀好後，即可拿下候用，以免陶土失水咬住拓板而不好取拿。

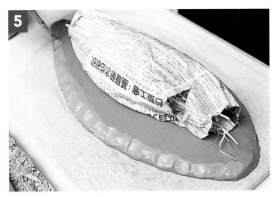

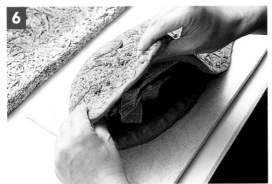

將拓好肌理的陶板翻轉於填充材上，以手調整邊緣，使力量平均落於接合處；並將多餘的邊土裁除，再將兩層陶板的邊緣壓緊，使密合。

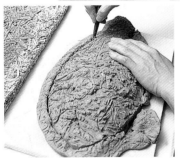

填充材必須鬆軟有彈性，而且應具備一定的支撐力，當填充材調整妥當後，就可在魚背外緣凹痕處塗布泥漿。

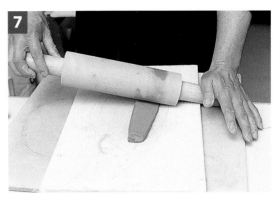

製作魚鰭
裁下的邊土可作為配件用。將擀麵棍傾斜持握，輾過長條形的陶土，與陶土作傾斜的接觸。較低的一方僅用手輕壓，由另一端施力，就會變成一邊厚、一邊薄，如斧頭狀的陶土片。

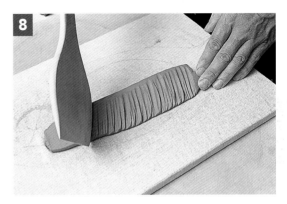

背鰭與腹鰭，暗示魚游動的方向與力道，應注意正確的傾斜方向。用拍板或木條的角面有節奏地拍打，即可出現想要的線條。

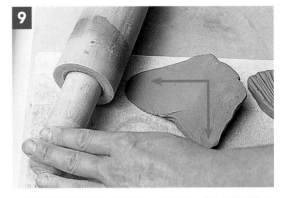

魚尾兩側朝相距 90 度角的方向擀去，製造開叉的外型及適當的厚薄變化，再經木條角面拍打，即可作出生動的扇尾。

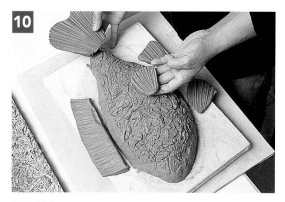

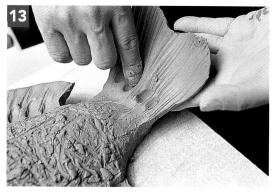

整合接合

將初步組合好的魚身和其他所需的週邊，經過妥善排列，觀察該有的大小比例，然後修整出適當的配件。

尾鰭接著處一手輕扶，一手緊壓並留下手指按壓的凹痕，以強調尾部靈活的線條。過重的尾鰭揚起處，也可先用陶土柱支撐，以防塌陷。

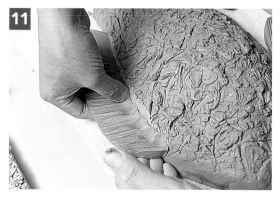

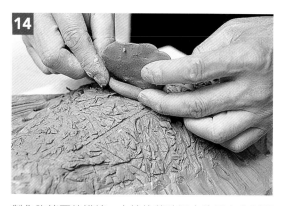

組合時，要注意配件的完整性，一手輕扶，一手以指尖或指側往魚身按壓接合。可留下手指等距的按壓凹痕，增加積釉或玻璃熔融後的層次效果。

> ► **POINT**
>
> 整體接合時，魚身內的填充材將發揮適當支撐力，保持魚身的飽滿；但不可作局部壓擠，以免破壞流線形的魚身或影響結構。

製作胸鰭要特謹慎，由於接著時過大的壓力會影響魚身結構，故而在揚起的胸鰭下放一土條補強，作為揚起角度的支點。這道手續最好在魚身結構稍硬再進行比較恰當。

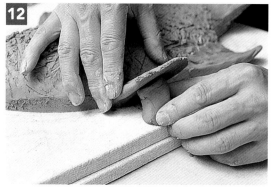

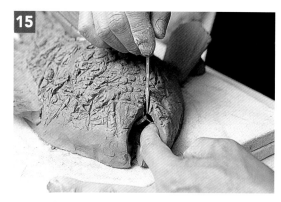

揚起的腹鰭，由於結構尚軟，擔心拉扯到魚身結構，所以適度以陶土柱作為支撐，但接著處要確實壓緊。

如要作出開口的魚嘴，宜趁土未乾時將密閉的魚身切出唇部，並以手指整形；尤其兩片陶板的接合處，袒露於空氣的部分更應加強結構。

> ► **POINT**
>
> 填充材可趁魚身結構形成，且紙絲吸水濕軟時以夾子取出，因為填充材包在坯體內不利於均勻地乾燥；取出對濕坯乾燥的過程或燒成時都有正面助益。

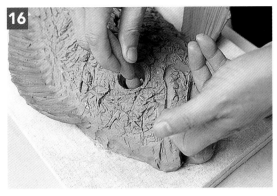

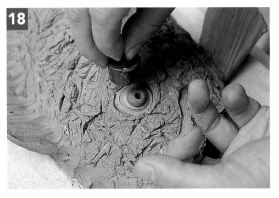

挖眼部時，以左手指尖深入魚頭支撐，並模擬魚眼眶突起的骨頭，以手指推擠，使眼眶稍突出。

用平常蒐集的大小管狀塑膠套壓出雙層同心圓作為眼睛的輪廓，並在中心處戳洞作為置放玻璃使用；當燒成後，玻璃熔融便形成翠綠有神的瞳孔。

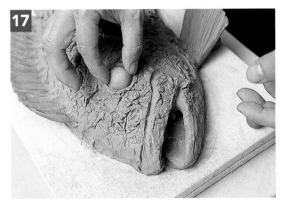

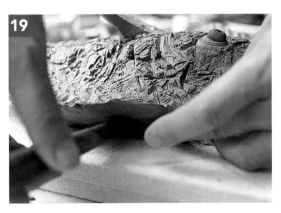

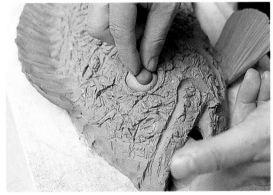

為了便於懸掛，在濕坯時就應將穿繩洞挖好。注意木錐插入魚背需維持與底部平行的角度，隱藏於背鰭後，既不影響視覺，懸掛繩子的平整性也應一併考慮在內，否則燒成後與牆面無法貼緊，想改善也不可能了。

嵌入球狀白土後中間戳洞，再嵌入紅土。這些動作都需另一隻手的手指輕扶，避免過大的動作破壞魚身結構。

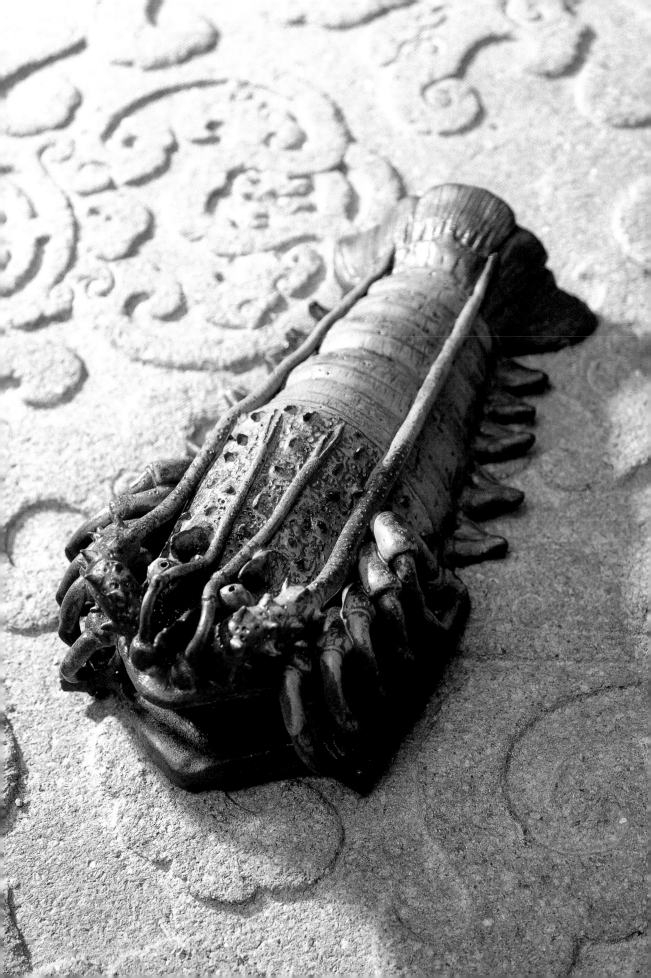

NO.15 龍蝦花插 型版見 191 頁

　　廣東石灣的公仔泥塑，在中國近代陶瓷史有重要的地位。嶺南氣候溫和，多奇花異草，發展出與雕塑特色結合的花器。廣東臨海，蝦、蟹更為陶匠所鍾愛，清代石灣陶曾大量生產，炫麗的高溫鉛彩或仿古釉色，豐富其豪邁的造型；但清末石灣花器發展漸趨遲緩，大量使用模具下，充斥粗俗的量產品，線條模糊草率，縱然寫實卻流於匠氣。本件作品為避免上述不足處，採「組裝」方式，將陶土特有渾厚的質地，用細緻的手法來呈現，除了表達對傳統技藝的尊重，更希冀開拓出時代的新表現形式。

老師的話

龍蝦作為陶藝造型的題材，本來就不太合適：繁瑣的表達難以呈現陶土的本質；過於簡化，則無法描述這種美麗的海中生物炫麗的外表。好在龍蝦身上一節節的軀幹，是可利用的特點，用分解成型的方式來完成，既可掌握緊密的構造，又可化繁為簡，逐步施工。這是練習陶板成型很好的模式，本來很繁瑣的構造，拆解後化繁為簡，難度相對降低。

不過在逐段製作的過程中，絕不可馬虎。由於主結構是拼湊成型，在乾燥或窯燒過程中產生的拉扯力是非常大的，所以每個步驟都要謹慎紮實；至於節肢和觸鬚，搓揉土條時更要緊密結實，盡可能挨著主體。過於懸空的細肢，不僅在乾燥收縮過程中容易拉折斷裂，完成後使用也易碰損，這是陶製品的特質，應特別加以注意。

製作工序

紙型 ➡ 裁陶板 ➡ 主體結構 ➡ 細部黏接 ➡ 乾燥 ➡ 素燒 ➡ 上釉 ➡ 本燒 ➡ 完成

學習要點

1. 檢視組合部位陶土的含水率與造型間的相互關係。
2. 每段組合的步驟，務必緊密確實。
3. 探討手指動作對陶土表面製造出的效果。
4. 注意陶板拱形支撐力對作品的影響。
5. 乾燥過程中，作品適時妥善修整。

　　廣東石灣雖屬民窯，但經歷代工匠的長期積累，吸收了不同窯口的特色，發展出無與倫比的陶塑技巧，到了清代更形成南方文化圈中獨特的風格。當時生產出附屬於建築物上的神仙人物雕塑，妝點了廟宇、屋脊，並有許多魚、蝦掛飾的生產。早期台灣的交趾陶，便起源於此。

　　台灣四面環海，生態豐富的潮間帶涵養了許多美麗的水族物種，龍蝦是其中佼佼者，早期台灣的漁港──如澎湖，都喜歡將龍蝦殼作成標本，或黏在大型龜殼上，或黏在木板上，那耀武揚威的英姿，在筆者童年留下鮮明的印象。或許是為重現兒時記憶，筆者開始思索以新手法來表現這美麗的水中生物。

　　本件作品大體構成是以陶板和土條為主，以陶板作漸層式的組合，是模仿海中節肢甲殼類──龍蝦獨特的成型方式。由於體形細長，如整體以單一陶板組合，有內部補強不易的缺點，所以將之分解成小單位再加以組合，就可邊組合邊補強；龍蝦外型複雜，倘過於寫實，易失去陶土應有的質感，若簡化成數節再組合，就可強化外型特點並呈現陶土應有的力度。

　　這些年來，筆者將龍蝦列為教學習作，讓學生體驗製作龍蝦的樂趣。曾幾何時，過度的捕撈造成近海漁源枯竭，懸掛在海產藝品店的龍蝦色彩不再艷麗⋯，兒時色彩斑爛的記憶，只能藉由親手塑造，在擺設中重現。

切出腹部外型

外型美麗的龍蝦，製作前準備型版是不可或缺的，尤其作為壁飾花插，「腹部」擔任重要的支撐功能，陶板製作更不可草率。陶土應選擇硬度夠，將打實的陶板放在裱好布的板子上，壓緊再拓上紙型，將不要的部分切除就不要再移動。因為經過移動，陶板緊密度會受到影響，而裱布可使作品完成後容易取下。

▶ POINT

對稱的型版可以報紙或書面紙對折，用剪刀裁剪。使用紙類製作型版的優點是其對剛擀好的陶板有附著性，不致移動，缺點則是不適合多次使用。所以讀者如需保存可至美術社購買賣璐璐片裁剪，用完洗淨，可長久保存。

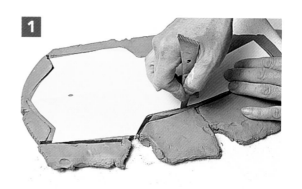

腹部陶板完成後，先用銅管或竹棒預留釘孔，釘孔可打成上小下大的葫蘆形，有止滑作用。

3

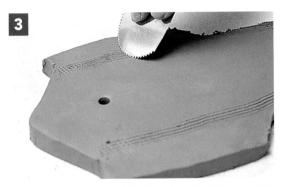

用鋸齒狀的不鏽鋼片在接著處刮出粗糙面，使其產生摩擦面而利於接著。初學者總認為陶土潮濕，加上泥漿黏緊即可，事實上收縮過程一拉一扯，接著處便容易鬆動。但還是當注意刮痕應整齊、深淺適中，否則積存泥漿，也不利於黏著。

4

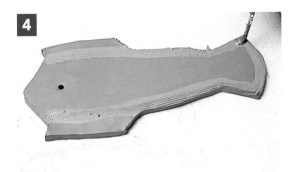

陶板乾濕程度要多加揣摩，每種作法對土的含水量都有不同的要求，塗布泥漿的含水量也要留意。

▶ POINT

擀陶板最怕土中有空氣夾層，突起處在濕軟時碰觸還會移動。可用鋼針戳破，用手輕拭，將空氣逼出；有空氣的陶板在燒成時極易爆裂，會使辛苦的製作前功盡棄。

5

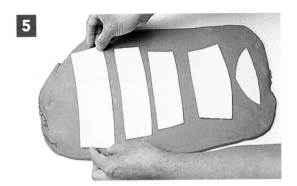

切出節肢外型

為了方便示範，在整片陶板上排列整齊的型版逐片切割備用；實際製作時可用先前切割腹部陶板剩下的贅土，但不可為了節省而用接合的方式。

6

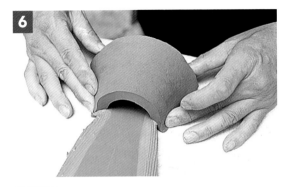

逐步組合

陶板含水適中時是有結構性的，拿取時不要破壞整體性，尤其反覆翻轉更是忌諱。製作時只要兩端輕壓，拱型結構就會出現。

7

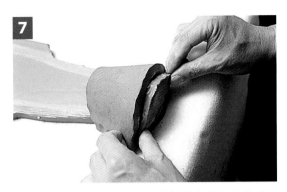

錯誤的觀念便是見到懸空的陶板總喜愛用土塊或紙團去支撐，這種情形適足破壞拱形結構。當兩片陶板垂直接著時，稍大的陶板透過壓擠讓接合面更加緊密，尤其遇到無法以土條補強的角落，不妨讓多餘的陶土互相壓擠，增加接觸面積。這件作品需要盛水，所以接著處務必緊壓，至於外型則等稍乾再作修飾。

▶ POINT

手捏過程往往會改變坯體局部的厚度，對整體的結構多少會產生影響，甚至造成局部拉裂傷；所以應注意手指的角度和力量。

8

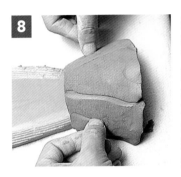

如果製作施力使陶板表面產生裂紋，可作適度的擦拭或透過整型時的力量，將表面的結構重新撫平。指尖角度會形成重疊的陰影效果，可以自己多加體會。

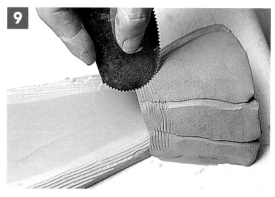

9

雙層陶板的組合重疊處盡量
取大一點的寬度，別忽視陶
土收縮時的拉扯力對土坯產
生的負面影響。愈是結構複
雜的造型，愈會產生破壞
力，用鋸齒狀的不鏽鋼片在
重疊處刮出粗糙面將改善此
一現象。

▶ **POINT**

拱型的陶板尚未革硬
化時，很忌諱施用過
大的壓力；所以在刮
粗糙面時，應特別注
意手上的力道和刮出
的痕跡深淺。

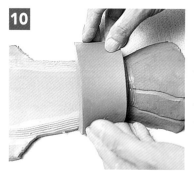

10

從兩端取拿的
陶板，最好一
次就明確地完
成，若經過來
回數次的彎折，
容易出現所謂
的「內傷」。

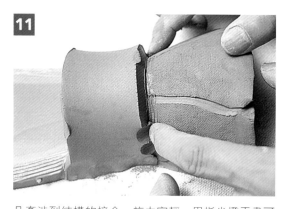

11

凡牽涉到結構的接合，施力宜輕，用指尖撥弄盡可
能不去震動到原有結構。藉由泥漿的潤滑，壓擠的
陶土很快會覆被於下層陶土的表面，新的結構面就
會形成。泥漿的作用不僅在於黏著，也有潤滑的作
用，手指保持清潔和適度的濕潤有利於局部接著的
進行；尤其壓擠後總有多餘的泥漿沾黏手指，要常
擦拭以保持乾淨。

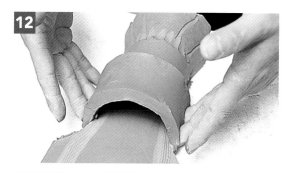

12

兩端緊壓結實，再作雙層陶板的接合。程序不可顛
倒、距離拿捏要明確、勿反覆移動。

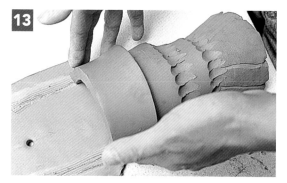

13

節肢間漸層狀態的掌握，是表現立體美感的要素。
由於重疊時陶板厚度推擠，角度的掌握就顯得非常
重要，經過數段接著後，拱形結構強度已形成，可
用手輕壓調整。

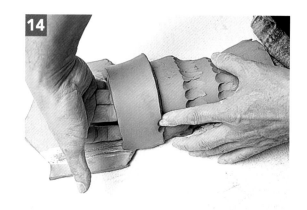

14

每一段重疊除了外面的結
合，內部也應透過拂平的
動作，使接合處更結實。
雙手指尖互相配合完成內
部施力，使重疊處更為密
合；由於每段之間距離不
大，應逐段完成，不要等
到全部接合後再去修整內
部。

▶ **POINT**

指尖壓印的凹痕，在施
釉時會因積釉造成彩度
上豐富的變化。這些肌
理的保留也是重要的表
現方式，有如素描的筆
觸，要有規律性、不可
潦草。

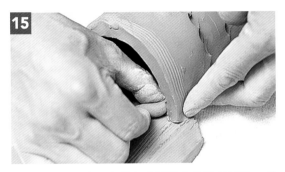

15

拱形結構處，成直角的部分要用土條將其補強，並修順成圓角。補強是必要程序，因為直角的拉力最大，若忘記補強的話，泥漿乾後形成的縫隙，將是空氣易於接觸而造成乾裂的部位。

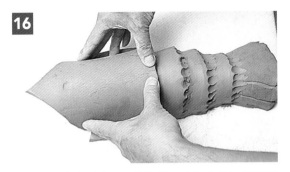

16

龍蝦頭部佔身體約 1/2 的比例。成型中的陶板表面積較大，組合時用手指輕挾，讓背脊處密合後，從兩側緊壓，抬起尖端部分，力量平均落下；到此階段即可用塑膠袋封存，讓水分慢慢散失。

17

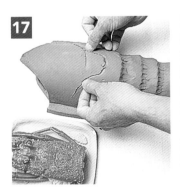

當水分適當散發、結構初具，這時就可作表面裝飾。這期間硬度的掌握，自己多體會，以輕壓不變形，表面略可塑型為要求，至於形的掌握可參考實物。

18

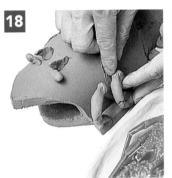

細部雕塑

腳的部分可先搓好土條，組合完成後再作造型，不要成型後再黏接，以免塑型後延展性減少，導致彎曲後局部開裂；至於形狀可不必過於寫實，裝飾性達到即可。

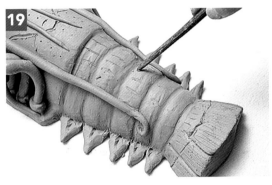

19

整體形狀完成後，細部肌理的處理，可藉由雕塑工具來塑造。由於坏體已堅實，刻、塑的力道僅對表面產生變化，所以可隨性為之。

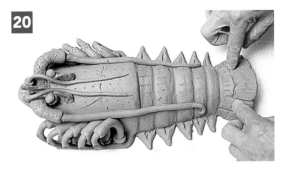

20

細部肌理的營造，以施釉後能產生濃淡深淺表現為主要考量點；可強化寫實性，但以陶土的純粹表現為主，尤其較細膩的配件，要考慮結構安全性，避免完成後反而變成瑕疵。

▶ POINT

觸鬚部分過細，乾燥時容易斷裂，如果能緊貼主體，無論是結構的完整性與施工安全性都可提昇；注意接著處用竹籤輕畫，讓水分交流，貼緊的觸鬚保留龍蝦的外表特點，完成後的使用也不會有割手之慮。

21

細部的補強，可統一細碎的結構。讀者可將輪廓的描寫當作雕塑練習，多轉動角度觀察，並多體會陶土的結構。

鐵鏽花碗盤組

NO.16

以馬達帶動的拉坯轆轤製作，是作陶基礎技法中最需勤加練習的。當熟習此一技法，便可用極短的時間，製作出工整對稱、結構密緻的單純造型，如碗、盤、杯、瓶，是手工量產的最佳選擇。經過掌、指施力，配合轆轤的旋轉，會在逐體表面留下規律的條紋；底部的鏇修，使坯體氣韻流暢臻於完美。

拉坯製作的碗盤組，首重口沿與身腹的比例，機能性才見完美；拉坯與鏇修的凹凸紋路，保留了製作者對土嫻熟的技法，會表現手工製作的趣味性。

老師的話

拉坯──對學習作陶的生手，是又愛又怕；喜愛它的趣味性，卻又害怕它的難以駕馭。初學者總是在面對機器與陶土時，使盡渾身解數，卻弄得滿身漿漿水水，全身痠痛；而完成的作品卻鬆軟變形，難以達到自己的要求。數回合後，意興闌珊，能堅持者寥寥可數。

其中的關鍵，在於身體肌肉的控制和手勁的輕重，總要勤加練習，才會累積心得。初學者宜選用壘球大小，略軟的陶土來練習。肩、背肌肉放鬆，座椅的高度與鋁盤齊，然後將手擺放雙腿上，力量落於雙掌間，氣定神閒，心中早有定數，讓每個步驟都能確實。

不過度使用蠻力、不急不躁勤加練習，既可得到心情的舒緩，也不致拉傷肌肉。所謂「熟能生巧」，是拉坯的不二法門。

製作工序

置土 → 定中心 → 取土 → 挖洞 → 擠坯定型 → 整修 → 取下 → 鏇修圈足 → 完成

學習要點

1. 坐姿要端正，用力宜徐緩。
2. 水分控制依拉坯大小而作調整。
3. 工具備妥，利其器方可善其事。
4. 造型計畫先作好，才可有效的掌握過程。
5. 熟能生巧、勤加練習，方能有成。

數年前，「第六感生死戀」片中，男女主角坐在拉坯機前，在浪漫的音樂流淌中，陶醉著拉著坯……那經典畫面，讓許多初學拉坯的新手都為之傾倒，也觸動了學陶的動機。現實中，「拉坯」的確是很好玩的。姑且不論技巧，當陶土在沾滿水的雙手中滑溜過的感覺，滿足了孩童時曾經有的玩土經驗，那也是人們無法改變的本能——對土的親近。

但是，當拉坯變成學習課程時，那就有了壓力——如何把土放置在鋁盤上才不會滑動？轉向應該是順時鐘，還是逆時鐘？轉速何時該快，何時該慢？手中的泥、水，怎樣算多，怎樣算少？定中心，什麼是中心？挖洞取中心要多深？底土要保留多少？為什麼黏土拉不高？為什麼一拉就破？為什麼一拉高，就變形、就會甩動？為什麼坯體一取離鋁盤，形狀就改變？為什麼？為什麼？

初學者有太多的「為什麼」要去面對，當學會了初階，又面臨到不同的難題。而錯誤的坐姿、施力方式，導致運動傷害也不在少數。所以把握正確的方式、勤加練習，從失敗中吸取經驗，自然熟能生巧，此外別無他法。

記得當年在國立藝專唸書，接觸到拉坯課程時，除了與學長切磋外，就常到鶯歌看老師傅拉大坯，回來再依樣畫葫蘆。白天拉坯機排不上，夜裏偷偷潛入工廠練習，被助教活逮的記憶，可謂終身難忘。拉坯迷人之處由此不言可喻。

大碗的製作方式

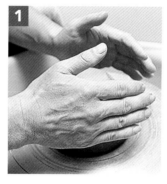

1

置土

基本姿勢：上身微傾，肩背放鬆，雙腳微靠水盆；兩肘平均靠放大腿，手掌微曲，姆指翹起，四指緊靠微彎；右腳踩踏板，左腳落腳處放一磚塊，讓兩邊力量平均。

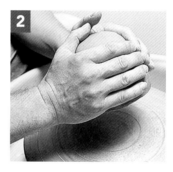

2

取土大小以略大於雙掌合抱為宜，先在工作桌上將其拍打成球形，放土時鋁盤要保持乾燥，否則陶土會滑動而無法黏著；然後兩手輕扶，對準圓心用力落下。

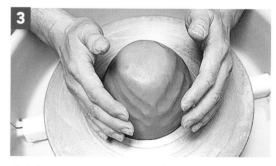

3

定中心

放好陶土，可用指掌輕拍，調整位置對準中心，鋁盤上的同心圓線可作參考。此時手不可沾水，免得拍打時泥水四濺；接觸鋁盤處，用手刀平均使力壓平使之密貼，可避免泥水滲入而導致滑動。

▶ **POINT**

轉盤的方向要先定好，習慣使用右手者以逆時針轉向為宜，左手則相反，這樣施力時較為順當。一般較常使用逆時針方向，只要習慣養成即可。

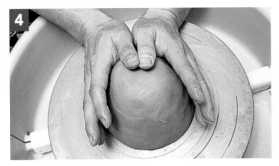

轉動轆轤，手沾水使潤滑，採微「推」的方式施力；轆轤轉速可稍快，產生的推擠力可使陶土迅速定位。上身前傾使力，手肘頂住腿部，力量不可忽大忽小。

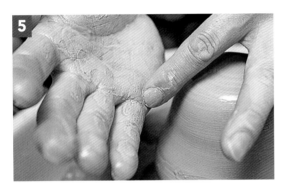

定中心時，使用的力量是「推」，而非「抱」，手掌心不可貼在土團上，因為過大的接觸面會使雙手被陶土帶動，反而無法固定圓心。接觸面大約在掌、腕交接處的掌緣，手刀部分負責陶土基部的圓整，宜緊貼鋁盤。

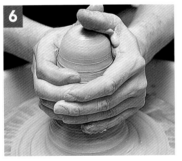

定中心完成後，視作坯大小需要，以雙手輕握作取土動作。將力量落在手刀處，不可抱握過緊以免陶土折斷。

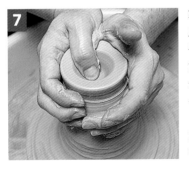

製作小型坯體的成型方式：以雙手抱握，左手負責穩定及坯體外緣的平整，右手姆指微曲，壓出凹陷的圓心，並逐漸往外沿移動。

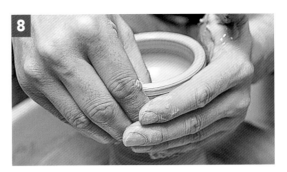

雙手協調，右手姆指與食指指尖緊捏，保留出坯體厚度的距離，虎口處肌肉微繃，呈圓形；雙手輕扶坯體，不使外擴，左手中指護住右手中指，並同時上下移動。此時雙手保持乾淨而濕潤。

▶ POINT

拉坯時，肌肉用力則泥漿會隨指尖用力而滑入指縫，當坯體表面水分不足時，則容易黏手；所以此時應放鬆肌肉，指間的泥漿便可重返坯體，潤滑手指。

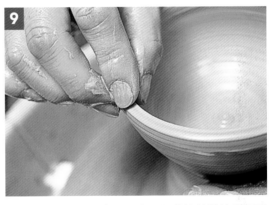

口沿平整且厚度適中，是廣口坯維持結構的重要因素。當轆轤轉速平緩，以食指輕壓坯沿，姆指及中指輕靠兩側；只要間距適度，多餘泥漿去除，堅實緻密的口沿就此形成。

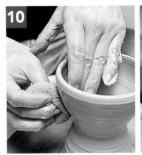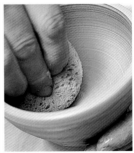

海綿是整坯的重要工具。注意圖中海綿的拿法：轉動時靠放坯體上，便可去除多餘的泥漿，出現略帶弦紋且平整的坯壁；但要切記不可在停止狀態進行此動作，以免適得其反。

取下 A（木刀）

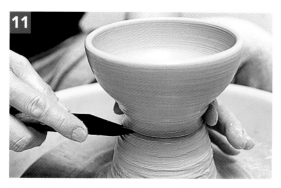

11

視坯體厚度適當保留底部，在預備切割處，用雙手姆指與食指輕握以減少切割面積。愈是接近到錐體，變形的機率愈小，因為保留過多贅土，將浪費使用材料及許多修坯時間。底部面積愈小，碗底結構就愈結實。

用木刀取下較富技巧性，木刀可採用硬木類削製，也可買現成的工具，刀刃要維持銳利。此種作法，底部可因木刀的鏇切而重整結構，取下時刀尖與雙指關係呈三角形的三點，以確保坯口不變。

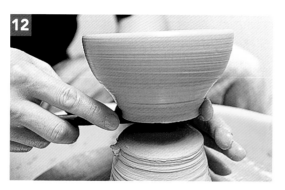

12

取下坯體時，木刀先沾水使滑潤，配合轆轤轉速，在五點鐘方向，以刀尖逐漸刺入軸心，至中心處刀尖微上揚；因刀尖上揚而造成底部略為向內凹，這樣有利於生坯的放置。

取下 B（鋼絲）

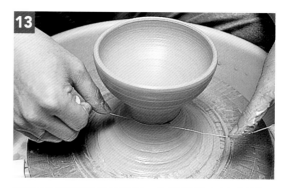

13

初學者可練習以鋼絲鏇切，不過鋼絲取拿要拉緊，維持水平狀；雙手持鋼絲的距離愈小愈好，當轆轤轉動時，由外向內牽引，不可慌張；當軸心通過鋼絲時要維持鋼絲的緊繃，切割處才會保持平整。

鋼絲的正確使用方法：將鋼絲夾在食指與中指縫，兩端短木棒置於掌心側，繞過手刀處，再以拇指、食指輕掐，即可緊繃且控制長短。使用不當，鋼絲易折傷，斷處常會戳傷手。

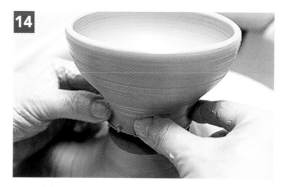

14

取下的標準動作，是用雙手的拇指與食指平均分落在底部的四個點上。如果坯體過黏，取下不易時，不可硬扯而導致變形；應利用雙手拇指，先揭起單邊，讓空氣迅速進入，如此即可方便取下。

坯體剖面示範正誤比較

切開的坯體可明顯的看出底與壁的厚薄關係，無論是正確的結構或錯誤的拉坯方法，切開後都無所遁形，可作為拉坯與修坯的參考。

錯誤的坯體

坯體的基礎型

壺蓋的標準體

圈足的修法

坯體底部適當厚度

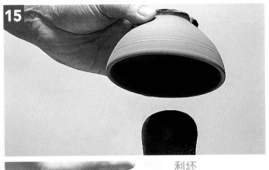

15

利坯

當表面的皮膜水逸失，即可進行修坯。由於底部施力較少，結構較差，應先打實後再加以修整，此乃古時謂之「利坯」。

利坯

景德鎮自古有「入手卅六」的口訣，「利坯」為其中重要的一環。由於拉坯時底部僅能單面施力，有時成型過快，連軸心處陶土的扭力都尚未撫平，乾燥時會形成 S 形的裂縫，是拉坯過程中常見的缺點。

筆者在參訪景德鎮古窯時，喜獲此法，改善了坯底常裂的問題。筆者以陶土拉坯未施釉燒製成套可分為內部用的台座及打擊用的陶錘，讀者可依此原則視個人需求來製作。古法用石頭雕刻而成，作為碗範，也有作為印花範器；傳世範器雖刻工精美，卻有「死人頭」不雅之稱號。

修坯 A（量多時）

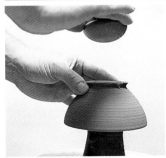

16

為保護口沿或為了修整大量同樣的坯體，可先拉出修坯台。保持濕潤、有彈性和黏性的修坯台，對固定坯體有很大的幫助。

▶ POINT

利坯宜在皮膜水逸失後即進行，不宜置放過久，因為過乾會造成反效果；打擊時坯體可以手作 360 度轉動，均勻改善底部結構，於底部蓋章也可利用此工具受力。

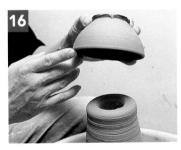

17

修坯時右手執修坯工具，手臂伸出愈短，穩定性愈高；左手則以中指輕按坯底中心，拇指緊靠右手，如此可有效避免突發的力道使坯體彈離。

修坯 B（量少時）

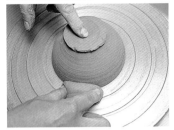

18

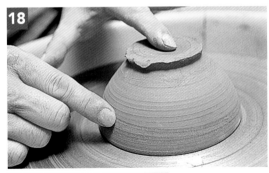

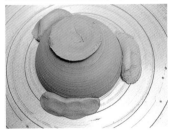

若土坯數量不多時，可直接置放在鋁盤上，定圓心後再以土條固定；在此可用具可塑性的陶土，平均於坯體外緣三點處，緊黏鋁盤固定土坯。

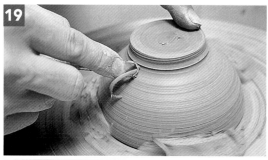

19

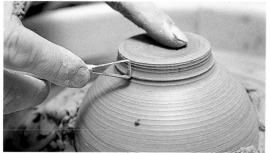

修坯工具中，將帶有圓環的一端拿來修弧度，方環的一端用來修直角或平面。左手手指輕壓，可抵消來自修坯刀產生的推擠力。

20

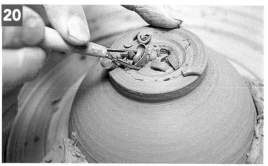

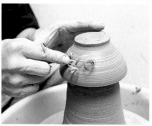

► POINT

修坯時乾濕程度的掌握非常重要，太濕會沾黏工具，過乾則磨損工具，白白耗費力氣。若是在適當的濕度下修坯，整修後的坯體線條流暢且表面溫潤。

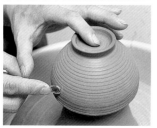

妥善運用手指間的協調，可使穩定性提高。初學者常因掌握不了此一竅門，反而使表面凸者更凸，凹者更凹。

21

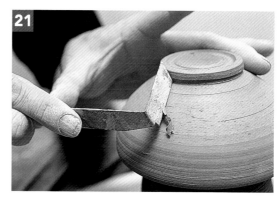

修坯工具除了買坊間現成有售者，也不妨試著自製相關工具。此處就是用自製的鐵片修坯刀修坯，將產生與前述修坯刀不同的表面。

22

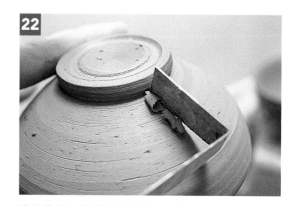

鐵片修坯刀的優點在於表面平整，只要維持刃口銳利，稍乾的坯體，也可修出銳利的表面。大陸、日本作陶者大部分用自家鍛造的刀具來鏇修，銳利的刃口可將坯體修整得光潔平整。

盤子的製作方式

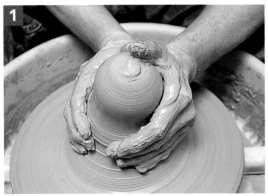

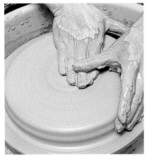

► **POINT**

承板基台的黏土要掌握好，基台用土過多會形成過大的陶板，容易滑動傾斜；但用土過少則固定不住承板。所以過與不及間要小心拿捏。

製作承板土座

盤子口沿大，取拿不易，拉坯前須先製作「承板」，以方便之後的拿取。承板基台的製作和一般拉坯方法一樣：定中心、壓土，然後將陶土推壓成與鋁盤大小相同厚度足夠的圓片。

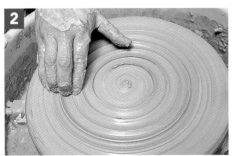

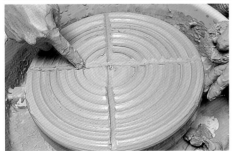

以指尖在基台上鏇出淺溝，會形成凹凸的平面，然後在基台上畫下等分的十字凹溝，此舉是為了輔助黏著與取拿承板必備的手法。

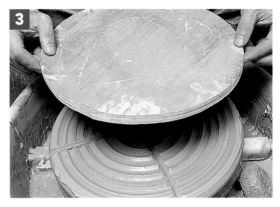

承板不可潮濕，取居中位置將之平均置於基台上。至於承板的大小可依作品尺寸製作厚薄不等的規格。

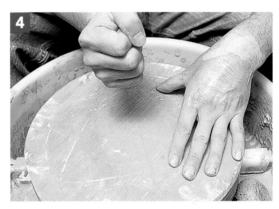

承板放置妥當後，以手握拳輕輕打實。注意捶打的力道要恆定、維持水平面，如能用水平儀量過更佳。

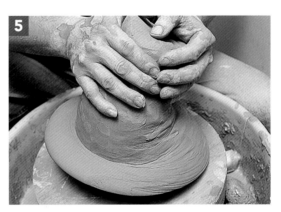

陶土放置承板上略加盤整，放置方式與放在鋁盤上相同，但因為承板沾黏效果稍遜鋁盤，可先用濕布輕拭，再行置土。

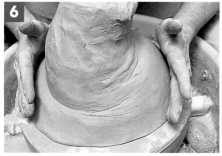

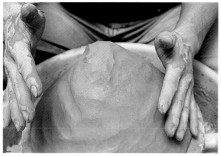

陶土固定好，以手輕拍，使具備拉坯的規格。由於製作盤子所需用土較多，適當的拍打有益於定中心，尤其承板的沾黏力較差，拍打能使土與承板貼緊。

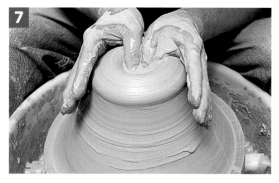

定中心完成後，將雙手拇指併攏，取出圓心。要注意手腕彎曲變化，可加深中心的深度，此時水分的使用較多，如此有助滑潤作用。

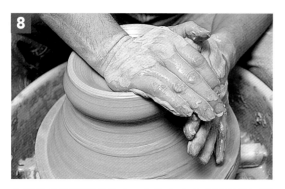

右手從掌腕關節處施力，在陶土中心凹下處往下用力推擠，左手則負責外圍的整平。將左手緊貼在左腿上方，藉由兩手重疊穩定已懸起的右手。

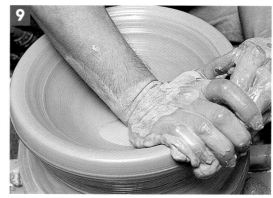

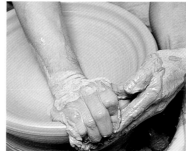

往下推擠，會導致陶土在離心力的牽引下往外擴充。此時左手的扶助就顯得格外重要。

▶ POINT

盤子的拉坯特別會受到時間的影響。轆轤轉速要快、壓擠力道要強，瞬目間，粗坯就已成型。此時負責扶助外圍的左手就要作應合的施力。

鐵 鏽 花

鐵用於釉中年代久遠，「鐵鏽花」的稱謂是源於宋代河北定窯燒製一種以鐵為著色劑的結晶釉，當時有「滿現星點，燦然發亮」的美譽。之後在福建建陽窯，江西吉州窯黑釉系列都是類似的作品。而白地黑花有北磁州、南吉州，都是在素地上以鐵來描繪線條或圖案，是謂青花的前身。龍泉青瓷中的「飛青」和湖田窯青白瓷的「鐵斑」，都是熟練地利用鐵在釉中的變化，以濃淡來呈現強烈的對比。此單元中的鐵鏽花是根據傳統釉下彩中鐵的運用，引申發揮的技法。

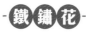

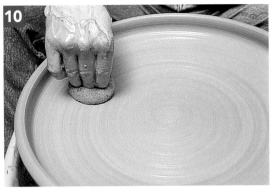

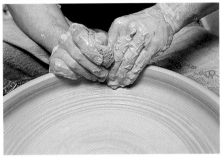

當盤子的形狀逐漸完成後，懸空的結構所產生的甩力和離心力會特別強，用海綿將表面殘留的泥漿擦拭掉，可減緩坯體泡水後鬆散的結構。

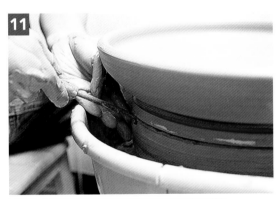

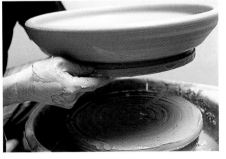

取水盤坯

完成後，底部殘留多餘的陶土以木刀清除之；插入木刀的角度，可適當強化側面結構。所有動作完成後，以鐵刀撬起，力量不可過猛，才不會影響口沿的平整。

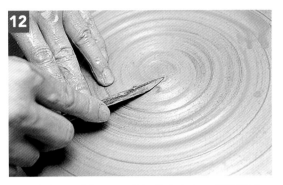

輕鬆持木刀，以刀刃平貼鋁盤的角度，開動轆轤，藉由旋轉的力道從中心點往外移動，可迅速清除表面淤土。

修坯前，要先作好打底的動作，使底部緊實。由於拉坯速度快，結構比較鬆散，打底是非常重要的步驟。

▶ POINT

打底只適用在中央厚土部分，懸空處千萬不可拍打，才不會破壞結構；至於邊沿，修整時用鋼片或木刀壓實即可。

延伸技法

手拉坯是一種作陶的基礎技巧，球狀、管狀、蛋形，或綜合以上的形狀，均可在陶土結構允許下一體成型；也可在備妥不同的基本型外，透過切割、組合，來成就繁瑣的造型，如茶壺、水罐、花器，只要坯體結構許可，都可堆砌出獨特的樣貌。

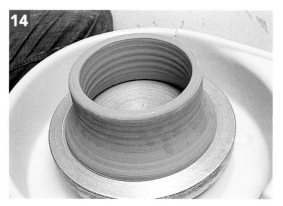

14

修坯台可用陶土作好如圖中規格。由於盤的坯體往往大於鋁盤，需要加上修坯台才可順利完成修坯工作。平時宜多準備數種規格的修坯台備用。

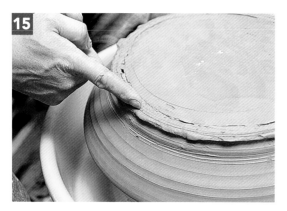

15

盤坯要求的乾濕程度與碗坯略有不同。為了支撐較大的面積，宜等口沿較乾再進行翻轉，避免過程中傷及口沿；反置時要特別注意水平，如用水平儀量過更佳。

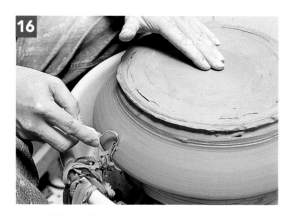

16

用大型刮刀修整盤坯外側，角度會較為平緩。將左手輕壓盤底，抵消來自側邊的衝擊力道。

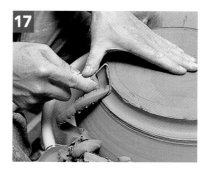

17

越接近盤底，修坯刀的勁道要更加強，如此才可改善拉坯過程中底部用力不足的缺點。

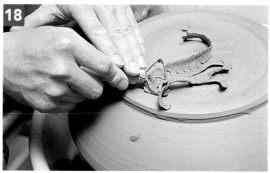

18

修圈足

應先修出盤底大面積的水平面，接著再修圈足部分。待圈足修好後，經手指適當的壓擠使其結實、平整。因為承受大盤的收縮，如果沒有堅固平整的圈足來負重，燒製時極易變形；另外，圈足的角度也要考慮釉藥流淌的防制機能。

19

盤體側面裝飾可考慮使用「跳刀」技法。薄且具彈性的鐵刀，與坯體碰觸角度近 90 度角時，當轆轤轉動加快，彈起的刀在落下時便會在坯體上刮出刀痕，週而復始，表面便會出現反覆、律動的花紋。

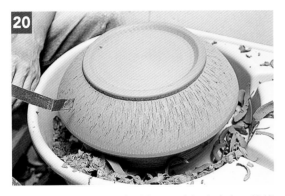

跳刀紋路，受到刀具鋒利與否、土坯含水率、轆轤
轉速、切入的角度等等因素所影響。有彈性的跳刀，
紋路細密整齊。

施用跳刀技法以革硬坯最適合，配合稍快的轉速，
刀痕斷面齊整、不留土屑，作品表面肌理嚴整，卻
充滿律動的刻痕。無論接下來施用透明釉，或不施
釉，都可表現陶土的力與美。初學者可多練習，有
很好的裝飾效果。

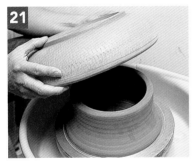

使用修坯台可
有效地將支撐
點從脆弱的口
沿轉移至盤心
較厚處，而當
土坯略大於鋁
盤時，更非用
此方法不可。

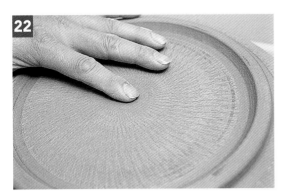

底部厚度可藉由手指輕扣的
聲音來判斷：沉重的鼓聲接
近標準。這是累積出來的經
驗，要靠個人親自揣摩和體
會。至於圈足部分，如果底
部較薄可用雙圈足，避免燒
製過程出現往下壓的重力，
而影響盤子造型。

▶ POINT

愈靠近圈足，結構愈
強；但過厚的坯壁在
收縮時會造成更大
的拉扯力。因此修整
底部時，除了注意厚
薄，可用工具整平使
紮實。

跳刀

一般坯體出現跳刀現象，不外乎修坯刀
操作沒握緊，或是持刀角度過大，碰到
較硬的坯，就會出現此一現象。若要刻
意製造跳刀效果，可使用打包用的鐵片
條材來製作工具，方法非常容易，只要
接觸坯體施力時刀口具備彈性即可，並
依個人習慣來製作。

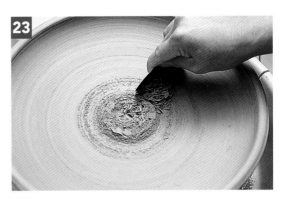

整平盤面

由於利坯時盤面紋路已被破壞，俟圈足修妥，可作
盤面整平。修整時，以拇指微壓不鏽鋼薄片，依坯
體需要調整弧度，藉由轆轤的旋轉帶動來刮平盤面；
此舉還可使盤面結構更緊實。

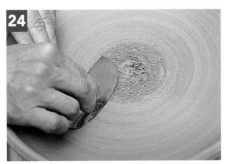

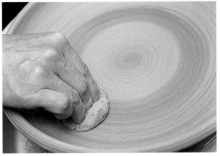

當盤面殘土清除後，以濕海綿來回擦拭作最後修整，
這些動作都要在轆轤轉動時操作；若要塗布化妝土，
也當在此階段完成。此時盤坯已大致完成，可進入
下階段的乾燥、素燒或再裝飾的工序。

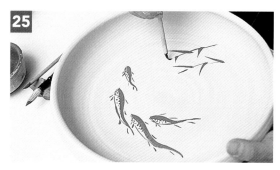

氧化鐵描繪

素燒後的坯體，吸水性強。將氧化鐵以水調勻如墨汁，用毛筆醮於筆尖描繪；由於污染性高，繪製時要小心，不要到處沾印；尤其畫錯後，必須洗淨或用砂紙磨掉再重畫，應謹慎從事。

施釉方法有很多種，本件作品採用淋釉的方式。先視盤體需要上釉的部位，選擇角度傾斜放置，然後將調勻如牛乳般濃稠的生釉，以勺子舀出澆淋於盤體，左右搖晃，待達到預期效果後，再將剩釉傾倒回容器內。

釉藥濃淡，端賴坯體吸釉的厚薄，因此必須特別注意時間的控制。若要表現層次，重疊釉彩時，要等先前所施之釉色無水痕，才可施行第二層釉，否則坯體來不及吸水，釉藥就失去流利的輪廓，特別是兩種不同的色釉更忌諱雜混。

▶ POINT

釉的濃度以目測來判斷，約為牛奶的濃稠度，太濕則釉不飽和，太乾容易開裂，有些較難附著的釉，可添加 CMC 膠來增加黏性，由於生釉容易沉澱，使用前要攪拌均勻。

從出土的陶罐，證明了六、七千年已有「陶車」的使用。經過長久的文明演進，現今作陶，以電動機械取代了人工動力，其間曾發展出手轉、腳踢，或木棍攪動。其實基本理論相同，都是運用旋轉產生的動力佐以人工巧勁：當泥坯受到壓擠，便盤旋直上，只要受力均勻，陶土自身便會形成結構。但見坯體內外受力作適當推擠，形狀便可隨心所欲、順手而成，重新賦予陶土生命。

歷代「陶車」結構有木、竹、石、土，甚至輪胎、水泥，乃至於馬達、鋁盤。但只有人，才是陶土生命的賦予者，千古皆然。

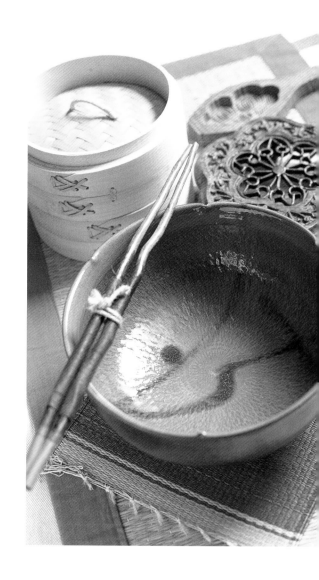

湯碗的製作方式

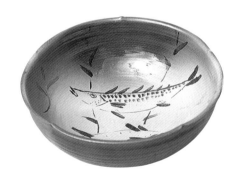

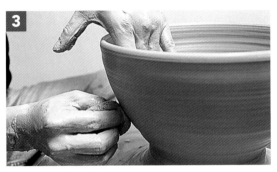

整修口沿，用海綿作出口沿的厚實感。厚實的口沿不僅是為了美觀，也可加強結構性；因為口沿易受碰撞，燒時易受拉扯，所以湯碗燒製成功與否，口沿的結構有很大的影響。

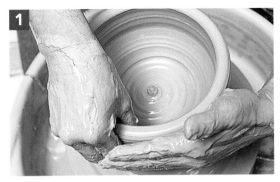

延續前面碗的作法，斟酌湯碗的大小。置土後，壓洞擠坯，方法相同；只是面對較大的陶土，妥善掌握控制力的難度相對提高，手的協調穩定性更要配合得宜。

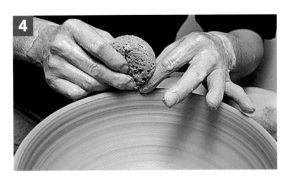

整修碗坯外側，以海綿重整結構，去除多餘的泥漿和土。要注意手勢的變化，底側的餘土可用木刀剔除。

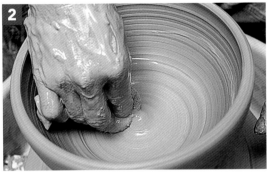

如果遇到碗的中心處不平，可將食指前兩節彎曲，姆指壓其上作局部施壓；也可藉由各型木製刀板整平碗內弧形。愈大的碗，內部手勢愈難施力，要訣在於迅速，若是動作緩慢拖泥帶水，陶土便會開始往下墜，成型就更難。

▶ **POINT**

廣口的湯碗，易受離心力的甩動。當弧度形成後，轆轤轉速要隨之調整，妥善控制每個循環，也就是當手移至口沿處，腳部當控制減緩轆轤轉速，可有效避免此項缺點。

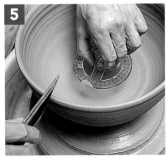

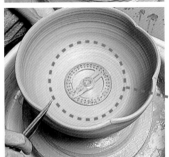

▶ **POINT**

量角規較適合小型的器物，用量角規來測量大口沿的碗較易產生誤差。可先依口沿大小在報紙上畫好圓圈，丈量正確後，以分度量出精準的點再行加工會更好。

作品可置放於陰涼處，至隔日再作口沿裝飾。土坯若太濕，壓好的形狀會受坯體拉力拉扯；太乾則缺口易裂。裝飾前可先用手碰觸，以不黏手再加工較為適當。

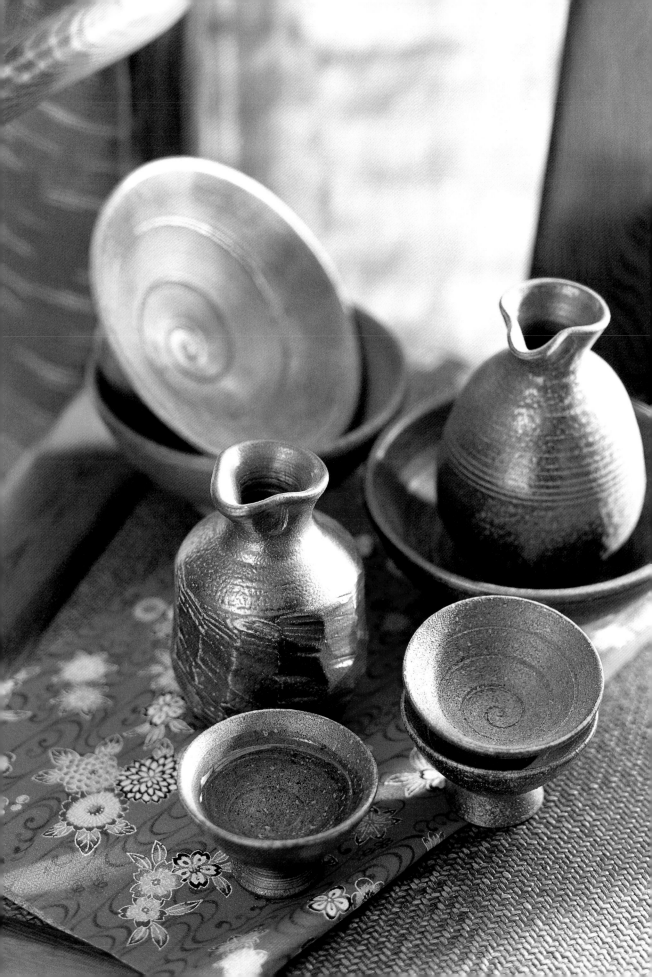

NO.17 柴燒酒器組

袋狀的土瓶，與日本清酒可說是最好的搭擋。夏日冰鎮、冬時溫熱，隨興的外型，傾注而出的卻是人間佳釀…，這絕妙的組合，熨貼了古今無數騷人墨客多愁的心。日本人謂之「德利」的酒器，經過適當的變形，最適合粗獷的柴燒。

通過火的鍛煉、木灰的彩塑，每個瓶子都有了生命；就算是不喝酒，那大小盈手的身軀，也可成為桌上最有個性的擺設。如果將園中的小花小草移居其中，那麼，蘊含宇宙生機的精靈，不就活躍在我們的視界中。

老師的話

日式的酒器，會因使用者的身分差異、產地的材質，呈現出極大的差距。本書介紹的土瓶，早年本屬低下階級使用，為了節省工序，在一招一捏之間，好拿、好倒的機能就此形成，美醜並不是主要的考慮因素。然而隨著時代變化，現今的審美觀追求自然樸拙、原始粗獷，不造作的土瓶適足以表現此特質。

拉坯的工整性，只要嫻熟方法即可達到，但當土瓶以量產的方式製作，生產方式變為本能的反射動作時，如何「破壞」工整，在工整中變化出美感，反而成為課題。

為了熟知此種技法，多體會陶土乾濕階段的不同狀態，尤其當陶土介於可塑性和革硬化極窄幅的轉折點間，黏土彈性特佳，無論用拍板拍打，或用力貫摔於桌面，都會呈現結實的角面。和先前原有的拉坯紋理相映成趣。只要累積經驗，自會拿捏到訣竅。

製作工序

拉坯 ➡ 變形 ➡ 修底 ➡ 素燒 ➡ 施釉 ➡ 本燒 ➡ 完成

學習要點

1. 觀察陶土表面乾濕程度，掌握拍打變形的關鍵點。
2. 觀察拍打角面和拉坯線條交錯的效果。
3. 感受濕坯變形訣竅。
4. 練習拍板使用技巧。
5. 練習土坯收口動作。

　　文化的交流，肇因不同的民族互相學習、模仿，而激發新的生命。唐宋時期，日本派遣唐使自中國引進典章制度，盛唐時期各種文化藝術精髓東渡扶桑，生根茁壯。現今的茶道、花道、建築、生活習慣，仍深深保有盛唐風情。不過民族性的不同，多年的積澱也演化出大和民族獨特的審美觀。

　　受中華文化深遠影響的日本，發展出一套自己的美學，一般總結為四個字，「冷」、「破」、「枯」、「寂」。這些抽象的文字，很難一語道破，元·馬致遠【天淨沙】：「枯藤老樹昏鴉，小橋流水人家，古道西風瘦馬。夕陽西下，斷腸人在天涯。」唐·張繼【楓橋夜泊】：「月落烏啼霜滿天，江楓漁火對愁眠，姑蘇城外寒山寺，夜半鐘聲到客船。」描寫的不外是這種枯寂、淒冷的心境。在日本受到高度評價，而深受推崇。

　　然而「破」字，可解釋為一種對完整性的反動，恰似拉坯後呈現的美和張力，本已具足；但經過適當的碰撞，卻有了截然不同的風貌。這種寓意境於形體中的表現手法，日式的食器特別多，而最重要的在一個「破」字。

　　憑藉對形態表現的經驗，有時候兩個形肖的器皿，被不經意的壓擠、碰觸，往往會產生意想不到的強烈對比。這些衝破固定的思考方式和造型慣性，得到新的藝術生命，即所謂的匠心獨運，也無非是經過長期實踐的經驗積累吧。

酒瓶的製作方式

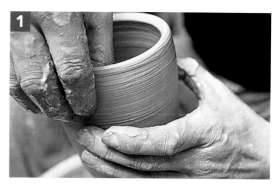

所有的罐形結構，都是在圓筒造型的基楚上發展出來。不過這類小型罐的坯體較薄，要訣在指頭上「掐」的動作。

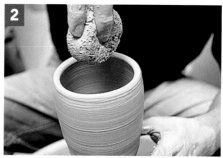

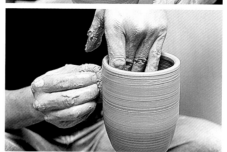

厚實合度的口沿，是收口前必須具備的。以海綿來回整平並拭去多餘的泥漿，注意上圖的手勢。

> **POINT**
>
> 海綿平整的塊面和彈性，對於坯體的修整很重要，如果手指捏得宜，擠壓出的各種形狀都能幫助修整坯體表面。

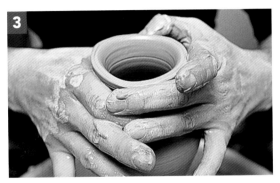

3

收口時，施力由下往上，帶有推捧的向上力道，再配合轆轤略快的轉速由鬆而緊逐漸往內。只要受力的部位正確，頸口即可順利完成。

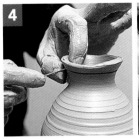 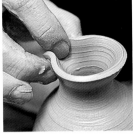

4

為了製作美麗的流口，先行切除口沿不平處，再以手指壓捏，便可作出流利的流口。

▶ **POINT**

口沿變小後，之前累積的不當壓力都會在此呈現，高低不平的上沿，可以用鋼針鏇切去除。參考圖中手勢，順著旋轉方向切除贅土。

裝飾 A

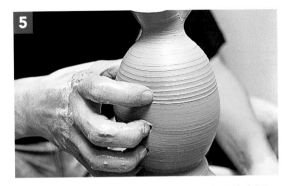

5

酒器的大小影響拿取的合手性，渾圓光滑的表面，會有濕滑的顧慮。因此用指頭在坯身作壓擠的動作，可呼應流口的趣味；釉燒後，刻意留下的凹印也可增加手拿的穩定感。

經過手指壓擠的坯體，呈現出不規則的有機形態；若用木刀配合轉速，在坯體上刻刮渦紋，只要線條流暢，也會有很好的效果。

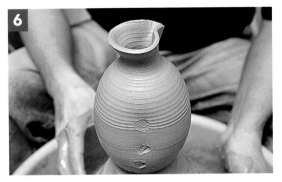

6

完工後的土坯，可用木刀或鋼絲切離。表面力求肯定、簡單，不必多作修整。

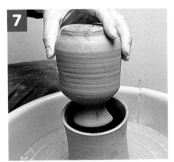

7

等到適合修坯的乾度，用修坯台來定位、整修底部。由於酒瓶的口沿不適合支撐自體，修坯台要選擇能將口部套入者來支撐修整。

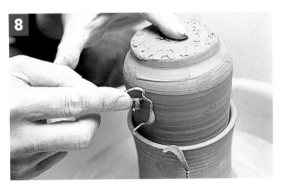

8

左手輕搭坯底，與右手協調修整。施力要鬆中帶緊，將修坯刀水平上下移動修整器身，凹痕適度保留，或重新壓拓。

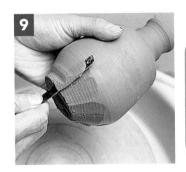

9

▶ **POINT**

修坯台規格依酒瓶尺寸先行製作妥當備用。視坯體需要，在坯與台間填以新土作為緩衝、固定用。

修坯時持工具的右手與左手要相互支援，當左手食指輕壓時可保護坯體的穩定。

10

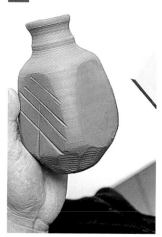

利用拍板打出角度。拍板的選擇要依坯體硬度來加以擇取;也可讓坯體直接在桌面碰擊,再以薄拍板調整角度。拍板的裝飾變化較大,如果選擇以釉色或釉下彩繪表現,那麼適當的光面會是不錯的考慮;如果準備柴燒或粗獷的表現方式,那麼適當打擊出凹面,經過火路的穿梭遊走,會有意想不到的效果。

11

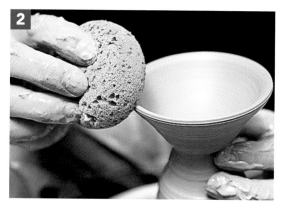

> **POINT**
>
> 拍打胴身可分階段完成,較軟的坯體略打出角面,待稍乾硬時再以拍皮打出平整的角面。

12

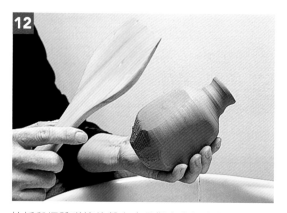

拍板與坯體碰撞的聲音也是觀察土坯密度的要訣。角面轉折處可保留極窄的未破壞面,有強化視覺美感的效果;再利用拍板側邊拍打出線條的變化,豐富其趣味性。

拉坯酒杯的手勢仍以指尖表現為主。虎口呈○字型,指尖保持適當寬度,由中心往外逐漸推移,酒杯就輕易成形了。

> **POINT**
>
> 左手握住陶土,在坯與土團間捏出一頸部,可控制陶土的下墜速度。

拉坯速度愈快,土坯吸水的機率愈小、結構愈緊實,口沿處用海綿擦拭使圓角更流暢。酒杯造型採大角度的展放姿態,此造型在飲酒時,一方面使酒香散溢,未飲先醉;一方面在豪放舉杯中,又帶有纖細的造型美感。

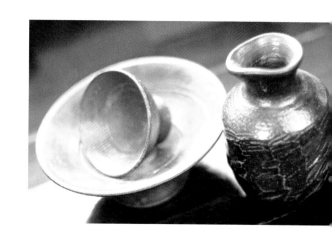

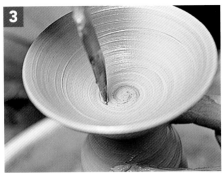

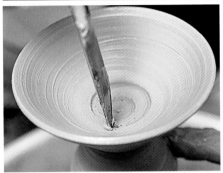

如要作出杯內渦紋效果，拉坯留下的紋路愈少愈好，以避免凌亂。用刀尖輕輕接觸坯體中心，轉速先慢後快，迅速將刀尖移至杯口處，利用轉速將渦紋流利地畫出。此種作法難度高，手腳配合要一致。成功關鍵在於要有信心，一氣呵成。

▶ **POINT**

畫渦紋的木刀要用楔形面來接觸，如果角度不對，線條美感就會大打折扣。

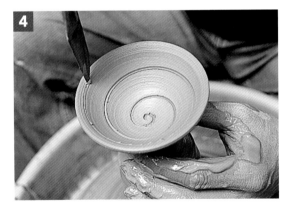

渦紋在配合得宜的情況下，弧度以漸層方式呈現。如有贅土影響紋路，應等候坯體乾燥再行清除，萬勿急著處理，所謂「拖泥帶水」，愈弄愈糟。

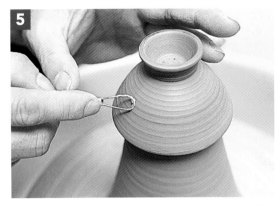

修坯時以修坯台為之，接觸部位以新土固定，避免影響渦紋。底部圈足的造型是為杯形的縮小版，杯身與圈足交接的頸部則為取拿杯子的部位，也是此件作品的特色之一。

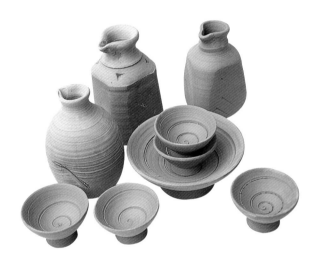

酒瓶酒杯土坯完成圖。

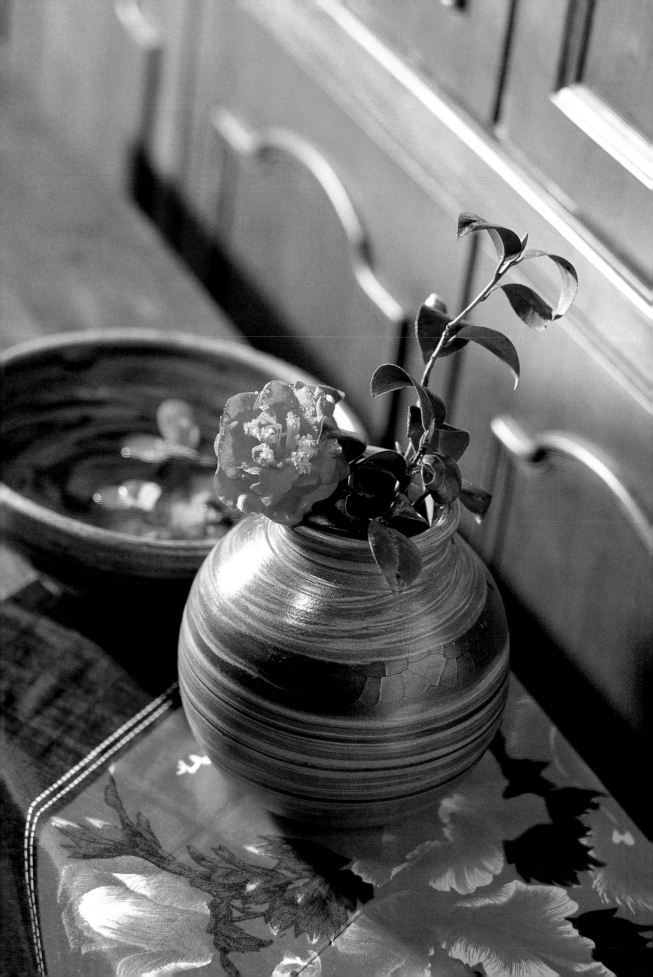

NO.18 絞胎花瓶

絞胎器是拉坯技法的延伸。地表上的黏土會因內部呈色金屬含量多寡或種類，而呈現不同的色系。經過搓揉雖能融合，但是各自的色相，在燒成後還是保有自己的特色；不經意的重疊、壓擠、排列，會有意想不到的效果。

當然，在有計劃的排列組合下，效果可如預期；但若是揉捏過度、重疊過密，反會影響最後呈現的結果。如何拿捏，全憑多作練習、開創新法，至於色彩則可依自己喜好自行調製，選擇色料作出與眾不同的絞胎紋路。

老師的話

陶土內的呈色金屬，往往在燒成過程中，會發揮媒熔效果，使陶土的收縮率、燒成溫度受到影響。同一個瓷化溫階的陶土，可能因為收縮率的不同而產生瑕疵，倘若將之視為創作特色，也無不可；至於揉捏時間的長短和次數的掌握，要靠自己多加揣摩。揉捏次數越多，絞胎線條越密，甚至完全融合而分不出效果；反之，則缺乏變化，或因各自的「土性」顯現，裂縫因而產生。

本件作品以觀念上的闡述，將基本方法設計成教學的練習；至於技巧上，坊間的「軟陶」多有利用絞胎的手法呈現豐富的配色和設計，花俏圖案變化之多之繁，此處不予贅述。不過絞胎器的渾然天成，倒是製作花器的好方法，不妨「玩一玩」。

製作工序

調土備料 → 拉坯 → 修坯 → 乾燥 → 素燒 → 施釉 → 本燒 → 完成

學習要點

1. 認識呈色金屬與色料的不同。
2. 認識各種陶、瓷土有何特性。
3. 製作試驗片，比較陶、瓷土的收縮率與呈色效果。
4. 製作絞胎要使用含水率相同的黏土。
5. 試驗各種絞胎紋路的變化及作法。

絞胎本身充滿圖案變化，有如自然界的礦石紋理。如果絞胎運用得當，可謂巧奪「天工」，作成墜飾、陶板、花器，變化萬千，硬度和耐久性都優於坊間的軟陶；將之設計成個性首飾、胸針，也都是不錯的素材。

現今傳世作品年代最早的要數唐三彩的絞胎。三彩鉛釉在 1050℃左右的溫度燒成，透明鮮艷的釉彩，讓坯土絞胎的變化相得益彰；而日本常滑絞胎小壺——日語稱「急須」，可謂登峰造極之作。只見重疊多層、顏色紛雜的坯體，採漆器製作的「剔紅」工序；或以扭動有序、變化多端的相同小單位，透過拼湊而亂中有序、美不勝收。很難想像薄如蛋殼的坯，是如何處理層層疊疊的色土，大和民族對工藝品的執著令人佩服。雕蟲小技，只要追求極致，也可以自成一格而登大雅之堂。

記得孩童時，每到除夕，餐桌上就會出現平日吃不到的菜色，尤其火鍋料中會有「魚板」，切開的薄片，在紅或橘色的外框中有白色的底、綠色與紅色的圖案和字，不外是梅、蘭、竹、菊。我雖愛看卻不習慣那種味道，長大才知道，這種源於日本的「視覺性」食品，是用類似絞胎的方式，在型版下製作出來的。

或許造物者，不經意地讓熔融的岩漿，不斷翻攪，於是大理石的圖案，傳遞了地球成形的傳奇。那麼西藏天珠的美，也不是偶然了。

絞胎 A

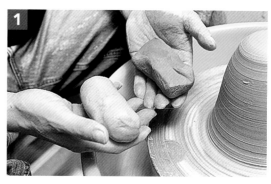

陶土扮演主角，找來了日本瓷土和美國紅土來合作。當陶土在轆轤中定了位，瓷土和紅土也準備妥當，趁濕度恰到好處，揉成土團備用。

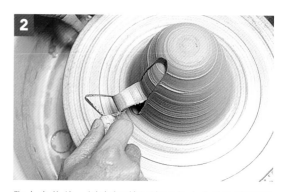

陶土定位後，以木柄刮刀的圓角由上往下刮出凹槽，並將多餘的陶土去除。

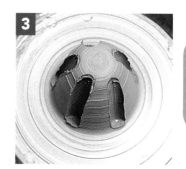

> ► POINT
>
> 刮槽的間距，視作品設計和需要來刮成，深度以能嵌入色土為佳。

平均刮出五等分同體積大小的刮槽，俯瞰好似一個布丁。

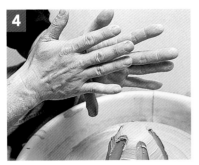

4 色土經過掌心搓揉，使表面緊緻，屆時絞胎線條的形成才會流暢。

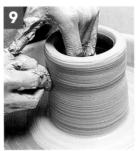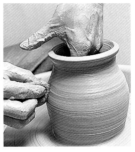

用海綿替代手指，盡可能不刮起色土而污染坯體外側，其餘均與拉坯方式相同。

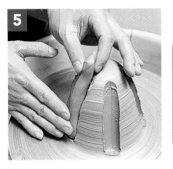

5

> ► **POINT**
>
> 黏土間不可用泥漿接著。將表面沾水的作用在於潤滑，輕壓出存留的空氣，因為過多的水或泥漿對陶土的結構均不利。

色土表面利用水沾濕，用手指輕推入凹槽，然後輕拍使土坯間嵌接密合。

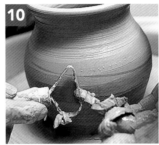

10

> ► **POINT**
>
> 表面刮除不宜多，效果達到即可。否則陶土過薄，效果將大打折扣。

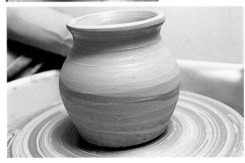

6 搓揉時，即使手中微濕，也可達到相同的效果。將不同的色土一一搓揉完成並將之定位。

瓶身加工

用嵌接方式製作的絞胎顏色變化較小，當拉坯成型後，即可用刮刀將外表濕泥刮除。完成的土坯表面將出現和拉坯旋轉方向相同的數道粗細不同色土。

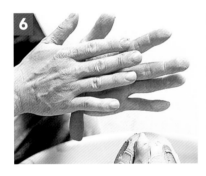

7 嵌入色土

將色土與陶土的位置分配妥當，這時若不輕拍使其密合，土坯內容易積留空隙，破壞結構。

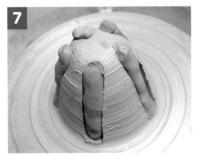

8 推擠陶土來回數次，使不同的土之間緊密接合，然後將之定位於鋁盤圓心上。

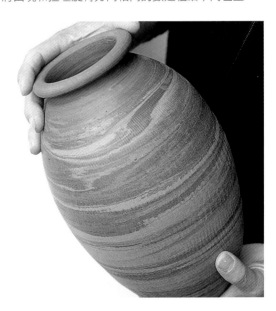

絞胎 B

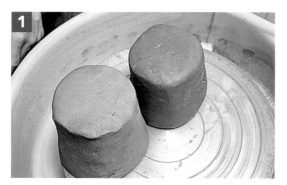

取二至三或更多種等量的黏土，要乾濕度相同，也可用塑膠袋一起保存數日更佳。

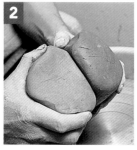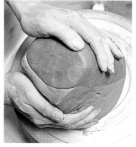

兩種不同的色土，交錯部分在重疊前先以水濕潤，然後用力拍擠。絕不可讓空氣夾雜其間。

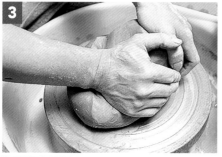

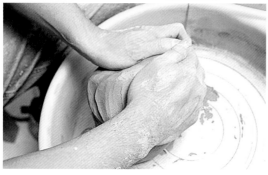

重疊的黏土可先在工作台上揉好，也可在鋁盤上順著同一方向操作。

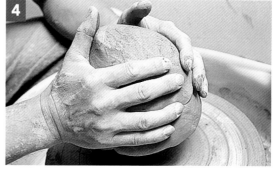

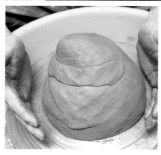

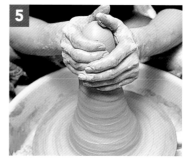

▶ POINT

無論使用何種黏土材料，乾濕度、收縮率都應力求接近，黏合時的緊密度是基本要素，卻是成功的保證。

揉扭好的黏土拍打成錐形放置於鋁盤上，若想要增加變化，可在土錐上盤上另一色土，強調坯體表面的色彩紋路。

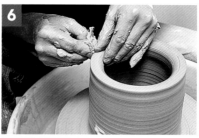

經過拉高、壓擠的動作，來回數次後黏土會呈現雲彩狀。內部的空氣消失，結構軟硬均衡，拉坯的前置動作遂告完成。

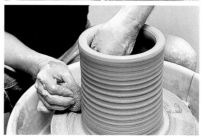

壓洞、擠坯、推高，技巧相同。先作出基本的筒狀，確定紋路符合構想後再作造型變化。

7

口、肩、腹逐漸形成後，用修坯刀刮去外表積泥，彩雲般的紋路便逐漸顯現出來。

8

細心整修口沿、頸部及底座，強調出飽滿與流利的線條。

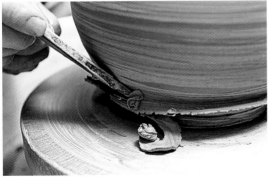

9

剛完成的絞胎土坯有如大理石的紋路，裝飾了整個坯體外側。

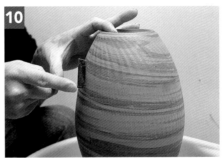

10

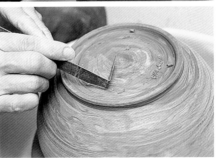

跳刀裝飾

無論是瓶型或缽型坯，經過修飾後，變化萬千。此處與嵌土法不同處在於紋路密度與搓揉次數成正比，尤其底部，變化扭動更甚於外壁。（跳刀見 149 頁）

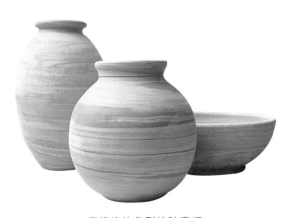

素燒後的各型絞胎素坯。

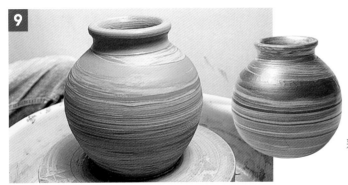

燒成後，色土呈現彩霞般豐富的變化。

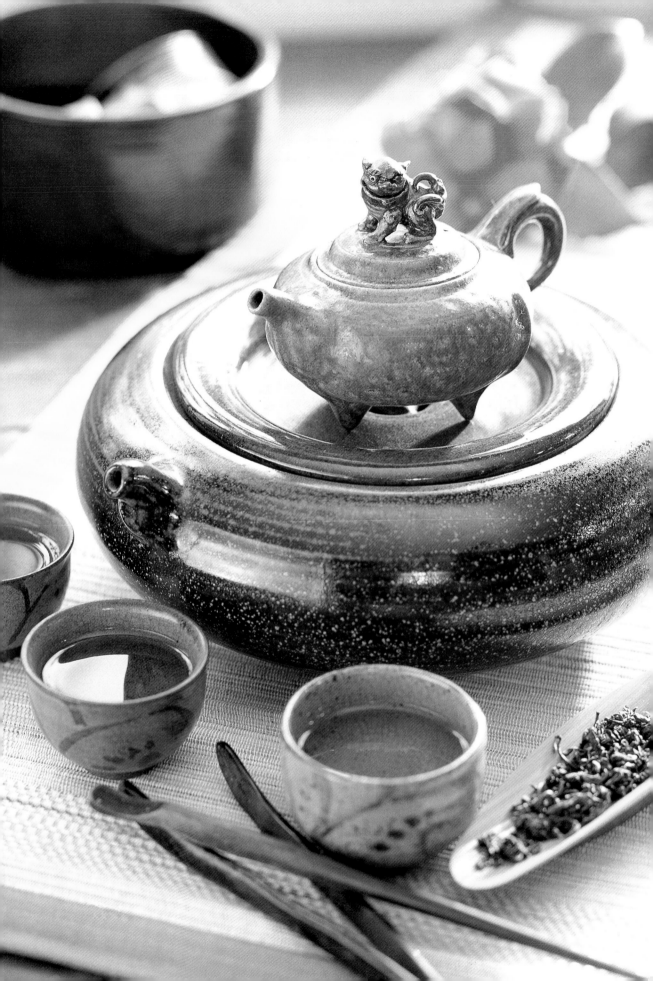

典藏茶組

拉坯製作茶壺，難度特別高。坊間的小茶壺大部分用灌漿成型，厚薄容易控制。來自大陸的壺，沿襲古法拍打成型，有紫砂優異的建築性可作表現；然使用台灣陶土，以拉坯方式表現，就要考慮機能與結構的基本要求。

此件作品的元素取材自宋代鬲形香爐，強調壺上經緯間的線條美感；鈕的部分塑一轉頭小獅，取其音「獅壺」，「舒服」之意；完成後，再搭配成組的茶杯和茶海，將日常的茶具造型自傳統中取材，讓喝茶的悠閒充滿思古之幽情。

老師的話

茶壺製作為拉坯技巧的極致。將拉坯工序中所要求的工整細膩、修坯的精準流暢、組合時的謹慎、裝飾時的巧思，所有拉坯製作所需技法全部包羅其中，缺一難成。尤其對陶土含水率的掌握，更要十分精準。想想，單是要以小小片土來表現身、把、流、蓋、足的形，在技法上已非易事；再要兼顧功能和神韻的高度要求，困難度可想而知。

不過，對於一個學會拉坯的作陶者，作壺是檢驗自己拉坯功力的試金石，它的迷人處也在此。學習作壺應特別注意壺與蓋的密合度、把與流的協調性，及出水時水流的飽滿度。因為牽涉到接坯與塑型，雖僅方寸，卻蘊含甚多技巧，如有把的咖啡杯，或有蓋的糖罐、博山爐、彩盒，都是這些技巧的延伸。會作茶壺，所有拉坯能作到的造型全都不是難題了。

製作工序

拉坯 ➡ 修坯 ➡ 組合 ➡ 作鈕 ➡ 素燒 ➡ 施釉 ➡ 本燒 ➡ 完成

學習要點

1. 技巧要熟練，手勁要輕巧。
2. 每部分都要用尺丈量，確保精密。
3. 厚薄要適度，修坯工具要銳利。
4. 乾濕影響接合，必須多加揣摩。
5. 善用各項輔助工具，將就不得。

　　早期台灣生活條件差的時候，喝茶並不講究，往往都是用大壺一泡，反覆加水飲用；到了經濟起飛、生活富裕，食用精緻時，飲茶之風便盛行起來。庶民間的往來，飯後一壺茶提昇了飲茶文化，然對於茶具的購藏，總以宜興壺為首選。當時茶具的取得都靠漁民走私，供不應求，後來兩岸開放，仍不脫此格局。

　　筆者身為作陶者，認為此風不值得鼓勵，在1994年擔任陶藝協會祕書長任內，特別喊出「台灣壺出頭天」，鼓勵國內陶藝家創作有本土特色的陶藝壺，獲得極大迴響，並得到民間藝廊支持。當時假台中龍心百貨展出多位陶友設計的創作壺數百件，展出轟動，同時也為「台灣壺」奠下發展的契機。

　　茶具的設計，機能性是基本的要求，而在學陶作陶的過程中，如何結合自己長期累積的技巧，創作出一把專屬自己的壺，是一件值得努力學習的工作。

　　關於茶具，我個人頗愛紫砂與朱泥溫潤古雅的色澤，但對於台灣陶藝界豐厚的設計能力與釉藥知識，卻有更大的期望。台灣根值於內涵深厚的中華文化，如何自相傳千年的飲茶文化中，找到新意、創作出具有時代意義的造型，應該是陶藝界可以努力的方向。

茶壺的製作方式

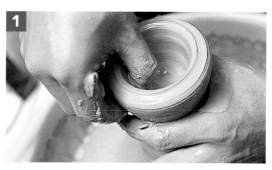

製作壺身
製作壺身的基本要求就是「薄」，拉坯講究一氣呵成，不必要的動作能免則免。將右手拇指與食指、中指緊捏，虎口呈○形，指尖描緊土坯，保留陶土厚度，迅速盤旋直上。

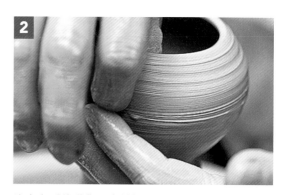

注意左手的動作，由於拉坯往上變薄後直接以指收口，扭力會顯得特別大；當底部無法承受如此扭力時，坯壁恐會出現皺褶，此時，左手扶緊的動作就顯得格外重要。

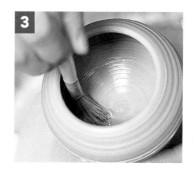

壺身在快速成型中，內部凹痕難免銳利，此時海綿無法放入小口，可用彈性強的毛刷或筆，藉由轉動來整平內部、擦去水漬。

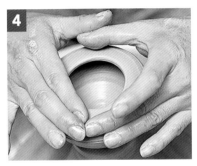

4

口沿平整，修坯反置時才會穩當，所以收口時要特別注意此點，因為任何細微的突出點，都會影響整體。

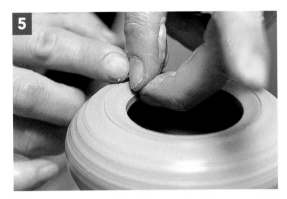

5

內嵌式的壺身，應保留置放壺蓋的「平台」。注意圖中手式，拇指和食指交疊壓出 90 度的角面，讓口沿處平整「厚」實；右手則強化壺身的弧度與交界處的凸紋。

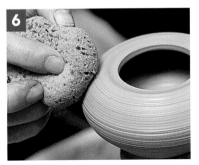

6

坯體上殘留的水漬會影響薄坯的密度，應隨時用海綿拭去，順便作整型的動作。

7

用游標尺丈量口徑。一般直徑約在 5cm 左右，太小掏換茶葉不易，太大會影響造型美感。

> **POINT**
>
> 游標尺兩邊有不同的夾齒。大者量外徑，小者量內徑，應分辨清楚，不要弄錯。

製作壺蓋

壺蓋的大小是以壺身為準。由於陶土含水量消失及瓷化熔融後都會縮小，是以壺蓋製坯時要略大於先前丈量壺身的內徑。

先拉出較厚的碟狀坯，再在坯厚沿處以拇指壓迫，略分出外沿及筒身；左手要托住陶土，右手則迅速壓擠完成。（壺蓋坯體剖面可參考 142 頁）

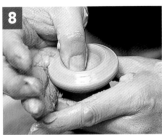

8

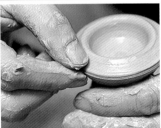

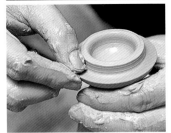

9

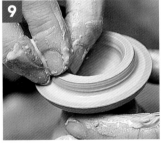

筒身是作為嵌入壺口的部分。此部位宜呈垂直狀，不可過薄，以免耐撞擊力減弱；高度約為 1cm 上下，過高茶葉膨脹後會受到推擠，過矮則倒茶時容易掉落。

> **POINT**
>
> 中、日茶壺最大的差異在於日式壺壺蓋不設筒身。需知緊密的筒身在放入壺時有如寶劍入鞘般順暢，這種感受只有使用中式茶壺才可意會。

10

三根指頭所形成的形狀，就是坯體口部結構的規範。拉坯的口沿最忌薄如利刃，既少結構，燒結後又會傷人，且缺乏美感，因此要保持與坯體大小成正比的厚度。

11

用游標尺丈量筒身外徑，尺寸要大於壺身口徑。垂直處可用平口木刀整修、刮去淤泥，平整的直角可省去修坯的時間。

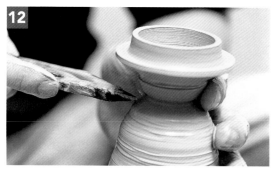

12

以木刀取下蓋坯。取下時應考慮厚度，若是要保留鈕的部分，則厚度要保留。

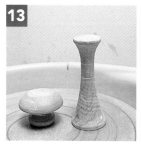

13

利坯

右為木製坯台，左為自製的陶錘，均為作壺的利坯工具。木製坯台有不同規格，拍實底部、壓捺陶印均可使用。

▶ **POINT**

壺身結構較薄，乾濕地帶間隔難分，應先擺放密封盒後再風乾或次序交換，等濕度適合再作利坯工序。

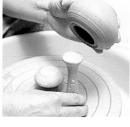

14

利坯時以左手輕扶坯體，右手中、食指夾緊陶錘，上下拍擊，使底部緊密結實。一般修坯均應有此工序。

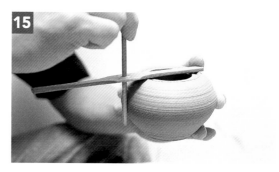

15

測量深度

以深度規量定深度，為便於講解，特將自製的竹規放置壺外拍攝，以利參考。竹規的中心可上下移動探測深度，如此才可知道底部有多厚。

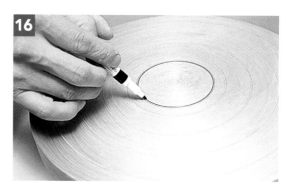

16

初學者可用油性簽字筆在鋁盤上畫出圓形定位，省去定中心的麻煩。壺身坯體薄，稍一傾側厚薄便有出入，不可草率。

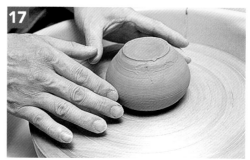

17

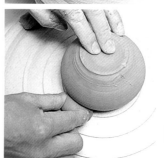

▶ **POINT**

固定新土用一手輕按底部，不可往內施力，以免傷及土坯圓弧結構。新土不可過硬，適度的黏性才能固定土坯。

壺身修坯

一般作法是以水沾濕鋁盤，使其具備黏著力，用雙手略帶巧力在旋轉時固定中心；然對初學者而言，略為測量後以新土固定較為保險。

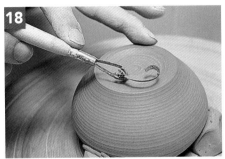

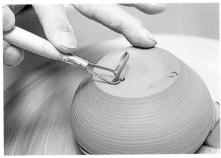

注意圖中修坯的手勢。用先前定好的竹規量出厚度，修出底部平台，須確定厚度無誤，再繼續作型。

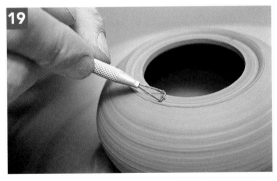

先前仔細整修的平底，都是為了整修口沿作準備。用銳利的小修坯刀，修出標準的口徑及平台。

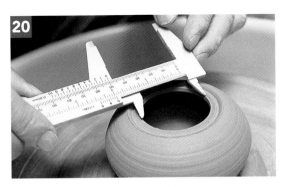

測量口徑
參考壺蓋口徑，定出平均值，以游標尺明確量出內環及外環的尺寸，正確記錄以供參考。

> **POINT**

嵌入式的壺，壺口分蓋治與插榫兩個不同的部分，內外環直徑以相差約 1cm 較佳。

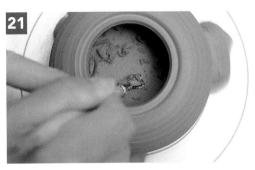

口環部位修整完畢，即可整修內部。當初因利坯留下的印痕，可用修坯刀垂直放入修整，俟殘土清除後，再以濕筆鏃畫使平順。

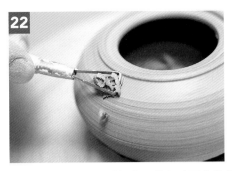

頸部為釉色表現重點部位，修坯時可依構想保留深淺凹痕，作為積釉變化用。

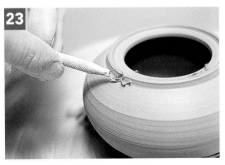

壺身細微處要用銳利的修坯刀整修，修坯時線條要肯定，適當的寬度使作品呈現飽滿與結實的樣貌。

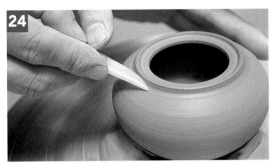

趁適當的乾度用硬而平的鈍器整修，如使用瑪瑙刀壓修後，坯體水潤光澤、表面平整。

25

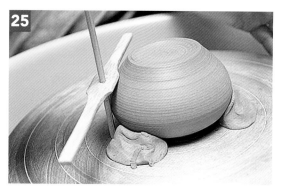

先前的動作使口沿變薄、結構變弱，適當的風乾再進行底部整修是非常必要的動作。

26

製作足部
在等待壺身乾燥過程中，先以石膏模壓出比例大小合宜的足部，然後將壓好的部分以濕泥沾黏取出即可。

▶ **POINT**

石膏模具備吸水及規格化的優點，局部配件均可先行製作模型備用。將各式機能的石膏模編號，收納整齊隨時取用，只要保持乾燥就能有很長的使用壽命，切勿用鐵刀在上切割。

27

重新量好深度，在轆轤上修好後，以瑪瑙刀壓平即可。以手輕扣，厚薄均勻的土坯會如鼓聲共鳴般，表示整修已近尾聲。

28

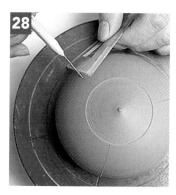

▶ **POINT**

昔時鬲形爐的接著處為了易於排除水氣，均以針刺透坯底。由於底部肥大，此舉可保水分散失平均，此法供參考。

放在畫有 120 度刻度的手轉盤上，量出三等分的位置，輕輕留下刻度。

29

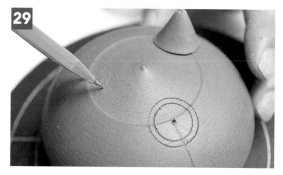

以兩腳規找出中心點的軸距，並以此為圓心，畫出數組同心圓，外徑以之前作好的足徑為基準。

30

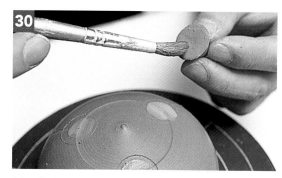

以泥漿沾黏，接合時可先輕壓接著處並稍作旋轉，確保接合處並無空隙留存。動作要輕巧，不可傷及主體，之後拭去接合時排擠出的泥漿，不必另外補強土條。

31

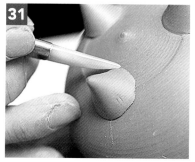

接著後稍候片刻，可用瑪瑙刀畫過，使足部與坯體間無任何縫隙，確保不致產生裂紋。

壺嘴 A（拉坏法）

壺嘴的部分可用拉坏和手捏兩種方法來製作。拉坏方法與拉罐坏相同，袋狀的造型待結構稍成，即可以刀削出與壺身接觸的角度，非常方便。

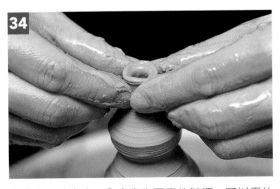

注意坏體愈小掌握的力量愈要均勻，過厚的坏無益坏體紋路的保留。

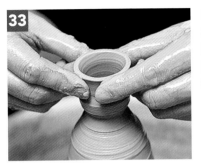

壺嘴收口時出水口內會產生不平的皺褶，可以用竹筷或筆桿代替指頭，務必將口沿內部整平。若內部不平整，倒水會有渦漩產生。

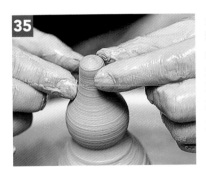

出水口因為體積小，接觸空氣的部分易乾燥，又有施工不便的缺點，不妨先行封實，等成型妥當再以銅管穿透。

壺嘴 B（手捏法）

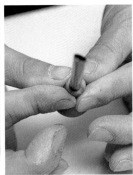

壺嘴的部分也可用手捏法成型。用手捏製壺嘴，容易掌握乾濕細微的變化，尤其變型更能得心應手。

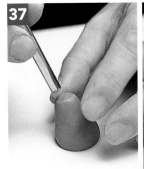

將搓成錐形的陶土底端固定於桌面，以銅管戳入並整平出水口。

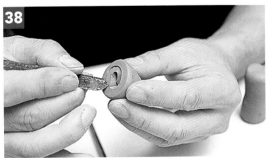

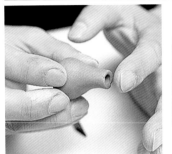

▶ POINT

銅管取出不可硬拔，以免陶土被扯壞。旋轉的動作可使壺嘴內壁受力而平整，有利結構。

銅管以旋轉方式取出，底端以尖刀斜切去除中間贅土。

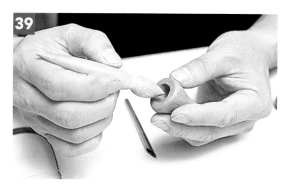

切削後壺嘴內部的整平可使用宜興傳統用來作嘴的木錐。利用指尖來回滾動木錐，使嘴部呈喇叭口狀，此乃最理想的壺嘴造型。

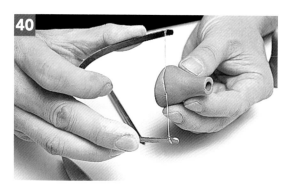

為了與壺身接合，用小鋼絲環切割器切去斜度以外的贅土。注意左手手指的拿法，輕輕持拿勿傷及結構。

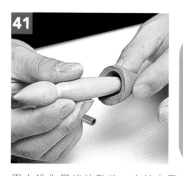

用木錐作最後的整修。由於小量土經過一段手作過程，水分逐漸蒸發，結構可塑性逐漸消失，進入革硬狀態。

▶ POINT

水流通過處要底部大口部小，比例約為3：1至5：1。注意壺嘴中段不可有細頸，出水才會飽滿流暢。

接壺嘴
經過比對整修兩者的協調性，在壺嘴與壺身的接著處用水輕黏上。此時壺嘴具柔軟度可適當修整使協調。

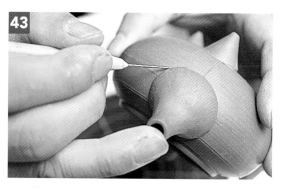

調整接著處後，以指尖輕扶口端，用利刃或針尖在接合處標出位置。

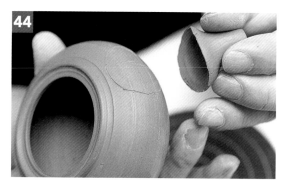

剛剛只是標出位置，壺嘴可輕易移開，留下輪廓線及土坯厚度的水痕。此時在接合處上端作記號，作為接合時的指標。

▶ POINT

手與壺身接觸面愈小愈好，由於手溫易使水分蒸發，些微含水率的變化都會影響製作，如能以指尖拿持最好。

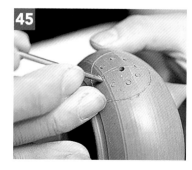

製作篩孔
以天線磨成的斜管既銳利又有不同尺寸，用旋轉的方式取洞，不可硬戳。進出採旋轉方式，坯體內外都會平整。

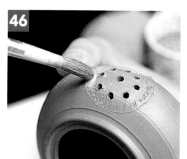

塗上泥漿前後，在接合處刮出粗糙面。泥漿不宜多，略施表面即可。

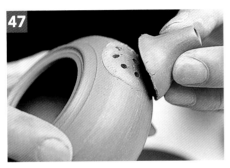

47

對準先前留下的刻記，一次黏妥，壓擠後即以手擦去多餘的泥漿。接合最忌黏不準而拿上拿下，沾了泥漿的小配件會變得局部脆弱。

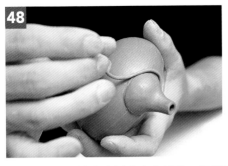

48

趁表面微潤，接合處以小土條補強。細部動作在些微水分下即可進行，不可塗泥漿，以免破壞坯體平整度。

49

壓緊的泥條以海綿輕拭，化妝用的細海綿效果最好。要確保沒有縫隙存在，用牛角籤或瑪瑙刀細壓亦可。

50

接把手

製作把手，陶土要搓成鼠尾狀一端大一端小。泥條搓好後放在微濕的毛巾上備用，不可彎曲變形。

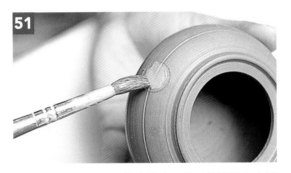

51

量好提把接合的位置然後塗上泥漿，僅塗提把上端即可。

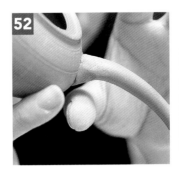

52

▶ POINT

搓好的泥漿本身已具足結構，只要不加破壞，一般線條都會流利；絕不可彎曲變化過度，導致結構鬆散。

接著時以壺上把下，讓泥條順勢垂下，只將接合處壓緊，盡量不要彎曲到泥條。

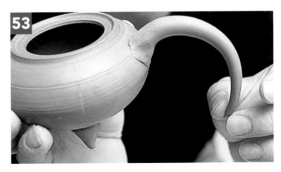

53

▶ POINT

順勢彎曲的泥條有如柳條具有彈性，能彎出美麗的弧度，這種特性要善加運用，但宜防彎曲次數過多，而導致內部相互壓擠變形。

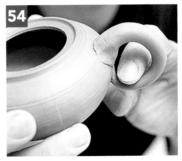

54

藉由提把上端黏緊後的支撐力，另一端順勢彎曲，不要碰觸到其他部位，讓泥條尾端平滑流暢地附著於壺身，僅讓接合處受力壓擠。

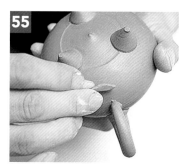

55

把手下方交疊處會有上比較大的拉力，因此要補強。先將接合處壓緊，補上一小塊楔形土粒，再用瑪瑙刀整平即可放入密封盒。

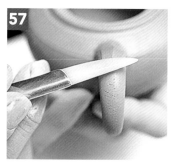

56

修整細部

經過一至二天，柔軟的把手已變硬，坯身水分互相交流，含水率統一。此時就可從密封盒中取出整修，不必擔心會變形了。

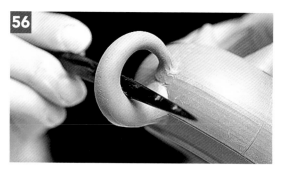

57

提把內側以牛角籤來回撫平，外側則以瑪瑙刀上下滑動修整；壺嘴的部分也一樣，不可錯過任何細微的部位。

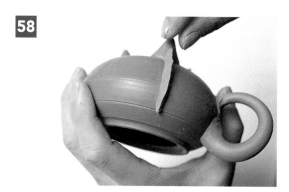

58

▶ **POINT**

相對於光滑的坯面，飾有稜線的坯體，在釉燒後稜線將如利刃般突出於釉表；尤其青瓷類，宋代謂「出筋」，是一種很有特色的裝飾手法。

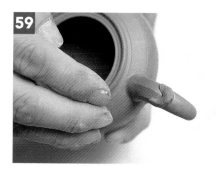

59

進入革硬狀態的土坯，已能承載塑型的壓力，把手上的裝飾及壺身上的稜線，用新土沾水輕按其上即可。由於土坯會很快吸掉新土的水，進行這些動作時，旁邊放一濕布，勤擦拭手指，有利於工序的進行。

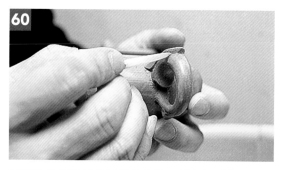

60

革硬化的壺身具備骨架的條件，所有細膩的局部裝飾，有如長上去的葉子，用新土逐步堆疊再以瑪瑙刀整平，較之於柔軟時的塑造，在施力上較為得心應手。

壺蓋修坯 A

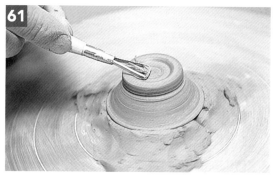

61

用簽字筆在鋁盤上畫出圓形定位，壺蓋置放後用新土黏緊，太軟的壺蓋不宜修坯，第一步驟要修齊不平的鏇切，作為之後工序的基礎。

▶ **POINT**

初學者在置土時，容易壓垮邊緣薄處。特別注意「乾坯」、「濕土」的原則，新土不要堆太高、修坯刀要利，因為一不小心將整個壺蓋勾起彈開的情形經常發生。

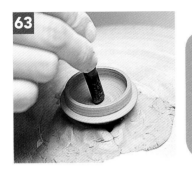

62

將反轉的蓋坯以銳利的小型修坯刀修好,再以濕筆鏇刷使平整;如要捺印文,可補一新土再用筆刷平俟用。

63

> ► POINT
>
> 印文以陰刻較佳,適當的濕度拓出的文字是浮雕凸起,反之則凹下。可自行製作,也可委人代刻。

蓋印要注意陶土的乾濕度,印章材質以牛角較佳。

64

挖透氣孔
用螺紋手鑽自頂端以旋轉方式進行垂直鑽孔。鈕的製作可一體鏇修,也可黏上土球以海綿整修再進行鑽孔。

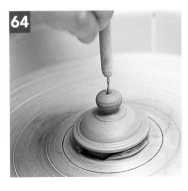

65

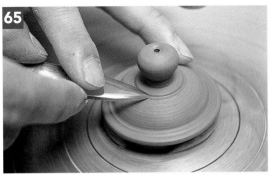

壺蓋上的紋路可以用銳利的小工具鏇修,或用瑪瑙刀的尖端壓擠出凹凸的弦紋,對釉藥的表現都能發揮效果。

壺蓋修坯 B

66

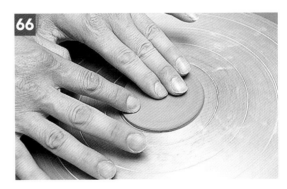

以新土作成土餅,用手指在轉動的轆轤上壓緊,使之置放於鋁盤正中央。

67

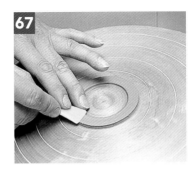

量好尺寸以塑膠平刃挖去土餅中心,環狀陶土的大小正好可放置蓋坯,如此可省掉定中心的繁瑣。

68

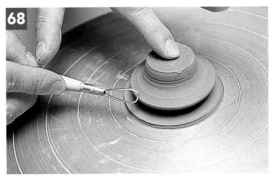

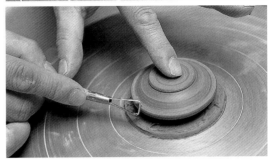

工序與前示範相同,平整固定的環狀新土干擾較少,邊緣的整修也較順利。

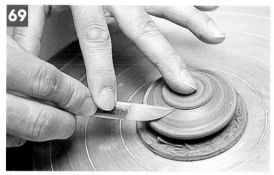

69

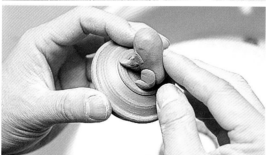

整修完畢的蓋坯，即可黏上捏好的獅子，塑法可參考瑞獅藏書章。

70

鈕的製作可依個人喜好選擇造型，捏好的物件一定要緊密固定在蓋坯上，而後選擇適當部位挖出氣孔。

71

在密封盒擺置數日的素坯，水分逸失平均，此時革硬的表層以小牙刷拋光順便去除土屑。牙刷之於繁瑣細緻的造型，有如瑪瑙刀對土坯的作用。

72

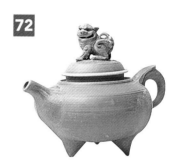

此時茶壺的土坯製作階段已完工，特點是壺蓋不可以完全合上。所以等候乾燥時，蓋和壺要分開放置，否則收縮後黏緊就不易取下了。

73

打磨

土坯乾燥後以 800℃ 來燒固，等出窯後可放在水中利用其潤滑度將壺蓋來回旋轉打磨。素燒後的坯體收縮率完全一致，磨好的壺與蓋完全密合，不像土坯時的密合還會受到含水量或素燒後的變化而有可能產生誤差。這階段是壺與蓋密封與否的關鍵，要善加利用。

▶ **POINT**

素燒後的坯體雖不溶於水，但較脆弱，取拿應小心，尤其取拿把手不可施力，如有破損就前功盡棄了。

密封盒保濕

完成後的濕坯會因水分消失而進入革硬狀態，甚至完全乾燥如果有工作中斷或停頓的情形，為避免半成品水分散失，可以考慮用密封盒或塑膠袋封存，甚至視情況需要噴灑清水，以確保土坯保持在可加工的狀態。若擔心乾燥太快也可依此法保存。

茶杯的製作方式

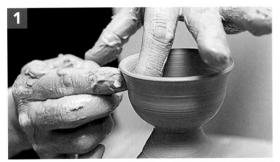

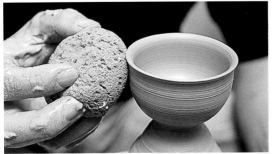

茶杯特重輕巧，定中心與壓擠陶土都要精確，指尖與陶土的接觸面積愈小愈好，之後再用海綿修整細部。拉坯土以陳放略為硬實者為上選。

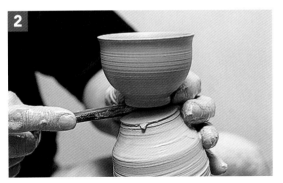

茶杯粗坯形狀完成後，左手執底部頸處，右手以木刀藉旋轉之便斜切取下。

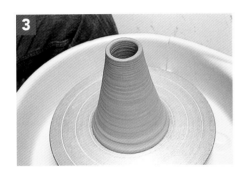

為了方便茶杯修整，可選用細高型的修坯台來固定之。

修坯台的優點在於不會傷及杯沿，兩者相疊處，可用新土作為緩衝及黏著用。

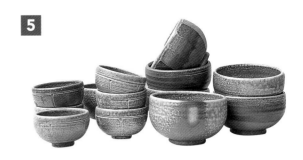

成品
柴燒的自然落灰使每個杯子都充滿個性。

茶海的製作方式

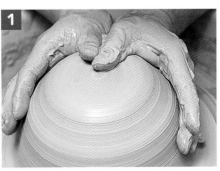

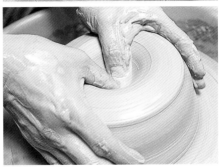

取土、壓擠方法均和盤製作方式同，但海碗坯牆略高且有弧度，應保留適當的土量來變化。

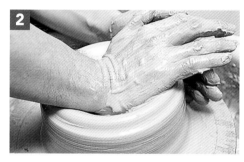

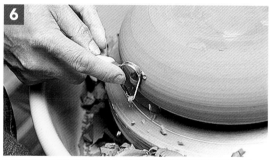

右手從中心往外擴充時，左手保持外牆垂直，有利坯體強度。拉大口型的坯，收口不易，要徐緩擴口，適可而止。

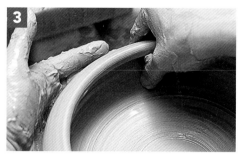

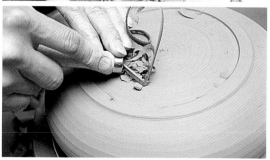

修成鼓墩形的茶海，可以寬度大的修坯刀整修出飽滿的弧度，厚薄要配合弧度，並以不鏽鋼片壓實坯體。

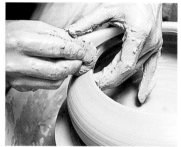

大口型的坯易受離心力影響，尤其收口時轉速更應放慢，內部微往外推就可停止，否則容易塌陷。注意圖中手勢的示範。

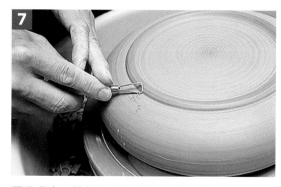

以木刀圓鈍部分壓出凹槽。可在坯體停放一日後再作此動作，並順便整修腹部結構。

圈足畫出凹槽作為釉藥流淌的「護城河」，是製作這類造型坯體所應注意的。因為整體呈現矮胖的造型，與過高的圈足不協調，先畫出凹槽就能以此措施避免釉燒時與棚板沾黏。

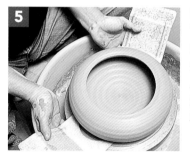

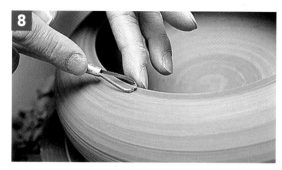

取下修坯
可用鋁製取坯夾來輔助取坯的動作，也可在墊板上直接成形，避免取拿時影響結構。

承放盤托處和製作茶壺方法同，但厚度要夠，確保口沿處不變形。

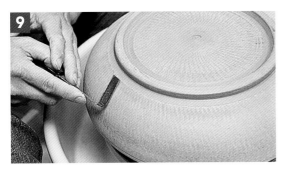

9

此步驟乃示範鐵刀修坯動作，如要採取「跳刀」裝飾，則在較乾的坯上進行效果較好。

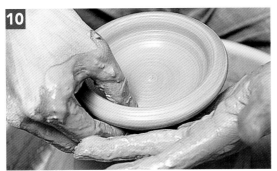

10

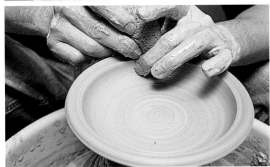

製作盤托

拉海碗時將盤托同時拉好備用，大小依設計需要取捨，只放單壺自然較小巧，若將杯組的面積一起考慮進去，使用上較方便。粗厚的外框有箍緊盤托的保護作用。

▶ **POINT**

海碗和盤托兩者間的協調、收縮比率都較壺和蓋的變化大，所以須保留較厚的坯供調整修坯時用。

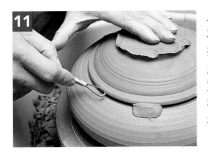

11

以修好的海碗為台座，將盤托放置其上。用陶土稍做固定後，鏇修外框，大小可互相對照。

12

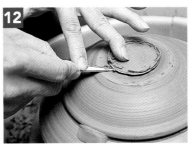

底部打實利坯後，修坯方法與盤同。多餘的厚土可用利刃斜切去除，這也是一種修坯方式，僅供參考。

13

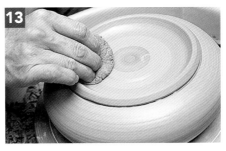

翻轉後的盤子大小適中，以海綿略整修、候乾，可在其上雕鏤圖案作為排水孔。古錢圖案既具招財的吉祥寓意，其孔洞大小不一，品茶時水滴淙淙，頗具意境。

14

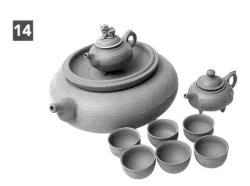

整組的土坯完成圖，經過徐緩地乾燥，即可入窯素燒。

15

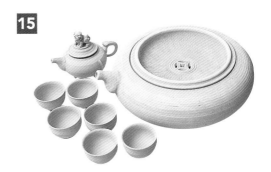

整組的素燒完成圖，經過十小時800℃的素燒，作品稍堅，可以泡在水中打磨，試出水的流暢度。古人有謂「三寸不泛花」，流暢與否此時可為印證，是茶組非常重要的整理階段。

瑞獅藏書章

NO.20

以雕塑、篆刻方式來製作藏書章，是一個很有趣的組合。略帶滑稽的回頭獅，扭動著身子蹲踞雲台，取其威鎮避邪之意。雲台圖案右方劍、左方書，前有盤長，以淺浮雕刻就，寓意亦俠、亦儒，福澤綿長；後方刻上製作吉日，把可用的古中國元素用在一方藏書章內，也夠精彩了。這件作品可作為雕、塑、治印的綜合練習。

獅子張開的嘴還含了個陶珠，搖晃如陶鈴，平時置放案上四目交接，心心相印。蓋在愛書的扉頁上，再也不會有借無還了。

老師的話

一般人對陶藝的認知，總在瓶瓶罐罐。事實上在久遠的中華文化中，兒童玩具、大人的玩偶、到佛像的製作，多以陶精細描寫，巧心製造，留下極多的文化瑰寶。

陶土的可塑可雕，燒製後的堅如磐石，過程就像蟲化蝶的蛻變，每個階段都有其迷人之處；而以土塑形幾乎是孩童時期留下的技藝，對既有形狀的模仿，添枝加葉、賦予生命，只不過是喚醒人的本能罷了。

透過塑與雕的練習，能更熟悉陶土的特性，使巧手靈活度增加，只要依循書上的分解動作，多加練習，對陶土的駕馭能力自可精進；至於篆刻，可參考金石字典，寫在宣紙上再拓印至陶坯上，選擇適宜的乾度下刀，不若印石錯了就要重來。陶土只要略施巧力，慢慢整修，在手上的時間愈長，水分蒸發逸失就愈好清理，是很有趣的單元。

塑坯 ➡ 挖空 ➡ 整型 ➡ 印文製作 ➡ 鐫刻 ➡ 素燒 ➡ 施釉 ➡ 完成

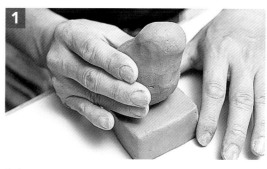

學習要點

1. 蒐集參考圖案，作為臨摹資料。
2. 練習捏塑技巧，組合零件。
3. 掏空與黏固，掌握陶土特性。
4. 訓練觀察力和使用工具的技巧。
5. 學習印面布局與刀工。

　　實心的作品有支撐力卻苦於厚薄不均。因此當外表雛形初具即均勻掏空內部，組合後再作細部處理，是很多複雜造型採用的方法，可移轉到人像、佛像的製作。

　　中國不出產獅子，但是大量使用獅子來作裝飾，卻非中國莫屬。相傳東漢時期（西元 25 ～ 219 年），安息國王派使臣千里迢迢的將獅子送給漢章帝。從此獅子便以各種樣貌出現在中國的建築中，從宮殿、寺廟、祠堂、陵墓，到牌樓、樑拱、柱礎，每個角落都有其蹤影。

　　中國人使用印章的歷史，最早可追溯到殷商時代（西元前 1766 ～ 1122 年）；至於專為收藏書畫的藏印、落款印或私章，則在隋唐之後才發展出來。古人封泥為記，漸漸發展到以木、石、金屬、牙骨等作為創作材料。皇帝以璽為權力象徵，庶民百姓以章證明身分，讀書人則寫字作畫用來落款，其目的總不外乎以記為證；而藏書章，當然是為書本作記。

　　選擇以獅子為題材，其實是為了訓練精細的描寫能力。中國獅以西藏獒犬或巴哥犬作為範本，有所謂「看貓畫老虎，看狗作獅子」，掌握了身體的結構、動態，再逐次將身上的元素添加上去。這些特有的符碼，其實不外鬃髦蟒甲、麒麟尾；頭部就誇張一點，作獅口訣有謂「十斤獅子九斤頭」，掌握精髓就不會離譜；至於篆刻也很有趣，讀者多加體會便可得箇中三昧。

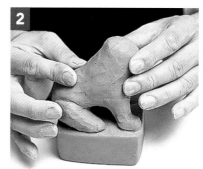

塑粗坯
可塑性良好的陶土，經過手掌拍打，製作出獅身、四肢的粗坯。長方體的塊狀作雲台，將兩者組合妥當備用。

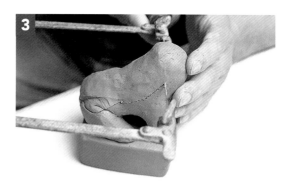

風乾數小時後，獅身表面稍硬，已具備塑型的機能。此時再將形狀外觀加強。

切開挖空
用弓形鋸將獅子橫剖開。獅身表面風乾會形成皮殼，內部因水分未散發，所以仍溼潤，底部台座則不必作此動作。

▶ **POINT**

將弓形鋸的鋸條換成鋼絲，緊繃的鋼絲用來切割小型陶土可獨手操作，另一手騰出作協助動作。是很好用的工具。

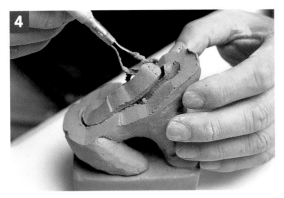

以鐵環刮刀將內部陶土掏除，注意坯體邊緣厚度的保留要勻稱。上下兩半各自掏除，並以手指輕壓內部使平整；施力時不可傷及主結構，可用手輕扶以減緩壓力。

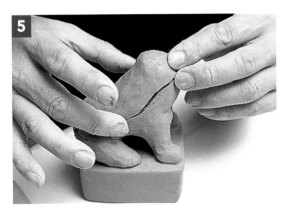

將弓形鋸剖開的兩半，在邊緣處壓擠使緊密結合，太乾則組合後容易開裂。此項動作應在陶土具可塑狀態下完成。

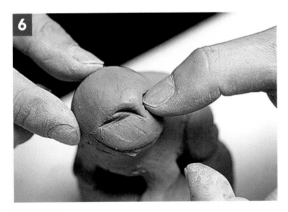

捏塑表情
組合好的坯體進入捏塑階段，手是最好的工具，不斷嘗試以各個部位、角度去捏塑。

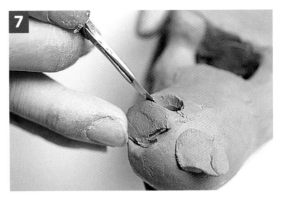

工具的使用十分必要，遇到手指無法進入的部位，就要依賴工具了。此處是利用工具尖端替獅子「開口」。

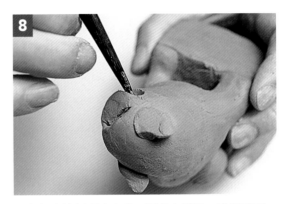

筆者個人特鍾愛牛角籤，因其有彈性、光滑耐用。有時可用免洗筷削就，也是不錯的選擇。

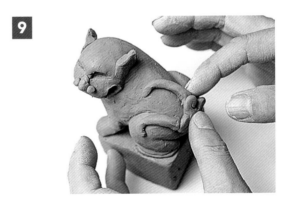

動態形備，慢慢將一個個「零件」逐次黏上。

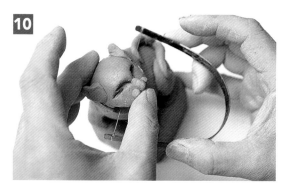

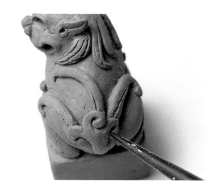

經過手部體溫及不斷接觸空氣，陶土硬度逐漸加強。為了在獅子口中放入陶珠，此時可將頭部切開。

► POINT

示範坊間有售的小鋼絲環切割器，此類工具對坯體結構的破壞可降到僅止於接觸面，使用非常稱手。

細部修整

當陶土進入革硬化階段，牛角籤更能發揮整修及處理流利線條的功能。光滑有彈性的尖端，在畫線、剔土、細瑣部分的整平上，愈乾燥愈能發揮功效。

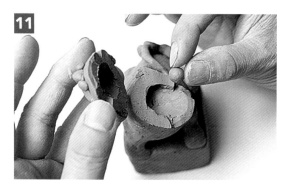

頭部切開，趁此時以小工具伸入另修整內部接合處。新增隔離的平台略有弧度，可讓陶珠在此滾動，保留一小孔作為隔間排氣孔，放上陶珠後便可黏回；內側接合處以鈍頭小鐵棒伸入口內整平。

► POINT

任何隔間、夾層都要有開口或小洞，否則燒成過程中會因空氣膨脹或水氣無法排除而爆裂。

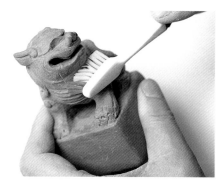

細貼身上微凸的紋路與鬃毛都可用鋼針刻畫。陶土在水分消失後已無黏性，一經刻畫則碎屑如塵，可用牙刷清除。

► POINT

用鋼針刮出的表面比較粗糙，用彈性好的小牙刷來回用力刷數次，線條便會圓潤流利，有如打磨拋光的效果。

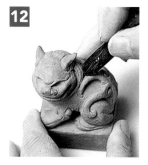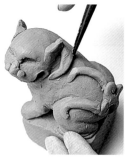

每種工具，無論尖圓，各擅勝場。尤其細部的處理、線條的刻畫，沒有工巧的利器是無法成其形肖的。

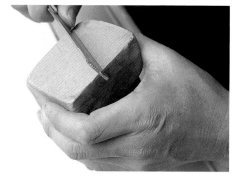

不要等到陶坯完全乾燥才刻印，半濕的乾坯既好入刀，又不易崩角。刻印前先以鐵片刮出平面備用。

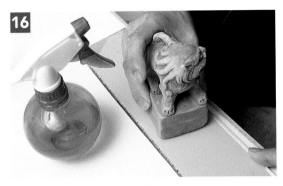

16

印面打磨
陶土內難免雜含砂粒，刮平印面後，可在玻璃板滴上幾滴水，然後在上面來回搓動，表面即平滑如鏡。

▶ **POINT**

許多細緻的作品如茶壺，都可以此方式打磨，水分不宜過多，用灑水器噴灑即可，其作用有如瑪瑙刀。

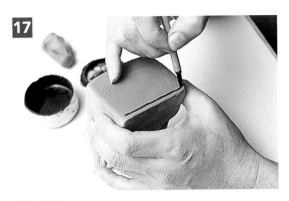

17

印文起草
印文可寫在宣紙上，以紙移拓；可直接以筆墨在印面上打草稿。注意：字體要左右反寫，不可弄錯。

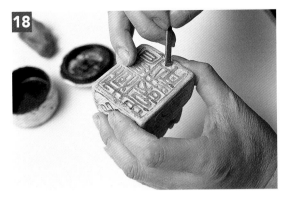

18

印文鐫刻需要時間。初刻以陶土光滑而不黏刀時為佳，愈到後期陶土就愈乾燥，稍後的修飾最好在完全乾燥再進行為妥。此時土屑已不具黏性，文字圖案清楚易辨。

▶ **POINT**

刻好的土坯初具結構，如欲了解效果好壞，可以一新土平攤桌面；土不要太厚，輕捺其上便可知道何處應該修改。

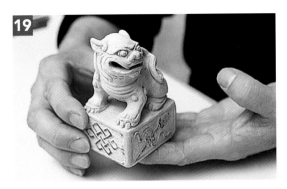

19

雲台部分以墨描上線條，用尖刀刻出圖案；用小牙刷來回打磨，整個土坯進入完成階段。

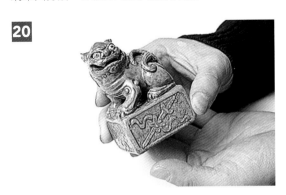

20

以飴釉燒成的陶章，有典雅的中國風。

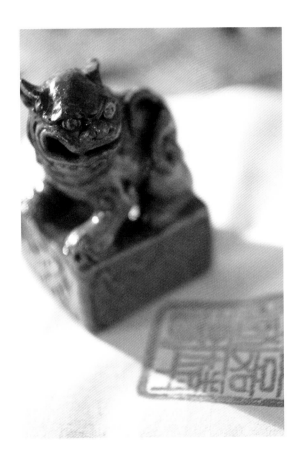

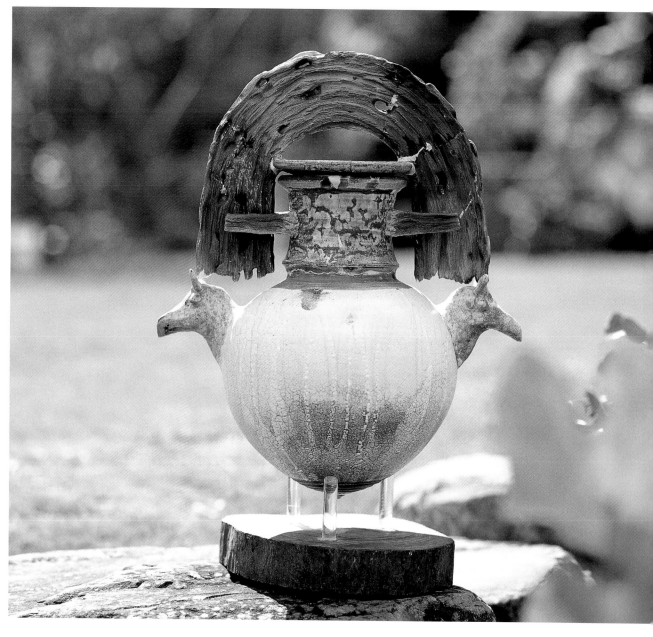

冬藏 創作理念

冬藏的主體以乳房及木構件暗喻積糧充足，歇息的牛和瑞雪紛飛代表豐盈的收成足以越冬，
萬物寧靜祥和。本件作品於 1999 年「兩岸陶藝交流展」於北京歷史傳物館展出。

我來自一個海隅蕞爾小島，既是漁村，又不得不
在貧脊的地上耕種的小村落。兒童時期對時序的
變遷是既敏感且強烈的。

小學時教室窗外近處是農田，遠處則是遠到天際
的大海，四季變化明顯，春耕、夏耘、秋收、冬藏，

對於農與漁，都是靠天吃飯，順勢而為。春的柔
媚，從飄雨的那一刻起，播種，田野的熱鬧與海
上揚帆是依天氣行事的；夏天頂著烈日除草、捕
魚，也是此間人們個個黝黑的主因，戲水成為童
年的最愛。也因此成為許多同學一去不回的陷阱，
我的伯父即遭此不幸，所以在祖母的三令五申下，

偷偷跑去游泳回來罰跪總是家常便飯。

秋天的蕭瑟，從下課後去放牛感到越見枯黃的小草，就知道花生與地瓜即將收成，而總停留在空中不動的雲雀也降到地面，在葉端充滿利刺的牛母薊中穿梭跑動。當時奔跑其間的孩童赤著腳為何不痛，至今仍不解。

當滿山作物收成完畢，留下一塊塊有如頑癬的荒地時，取代的是草墩，牛隻則吃著乾草，而躺著打盹的時間總多於動的時候；海上翻著白浪，誰也不敢出海，除了魚群來時。當風砂起時，路上行人少了，只等過年的歡娛，和迎接早春的到來。

牛隻一直是早期農村勞動力的來源，和孩童的感情特別好，當無法放牧時就以長繩一端釘於地面，一端則繫於牛的鼻環找一塊草地讓牠活動，也可免於傷及別人的莊稼。中午孩童就溜出校園，幫牛隻換個新的草地，很多俚語都源於人與牛的互動，可見親密程度。當時數戶人共用一頭牛，而放牛就成為輪流的工作，傍晚時將之牽回牛欄，順便將牛糞撿拾於麻袋中背負返家，年邁的祖母

會用言語誇讚，並將其倒在大埤尾的石臼裡，以水摻合，任由發酵，數日後再拍成薄餅黏於硓𥑮石牆上，乾燥後剝下成為煮飯的燃料。

兒童時的記憶，點點滴滴，總在不經意時想起，而年過不惑，懷舊心更濃，記憶也成為我創作的來源之一。古老的木構件和牛、穀倉、井欄，現今都難以再見，但鮮明的印象，融合成一種感覺，再經組合就是對舊時農村記憶的再現。那是一種情感的抒發，經過解構與縫合，意象的再現只能重組已漸模糊的童年，但對過往那種日子的經歷感受會是深刻的。用陶來塑型有點「後現代」，色彩加強的質感，會將那滋味定格。對於傳統生活方式春耕的企盼、夏耘的勞動，與秋收的歡愉都很真實但浮面，唯有冬藏多了一分沉思與反芻，以及安享其成的滿足。那種強烈的感受是寄託在對季節的宿命與祈求。「樂燒」的強烈與不可預期性，在燒成剎那，驚嘆與感動，對有感天地無常的大弟子民，情懷應是相同的；「冬藏」也是連作中對休閒的冬天想要表達的印象，用「樂燒」的方法來表現更是一種不同的情懷。

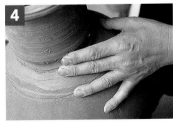
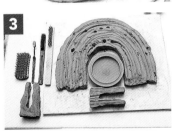
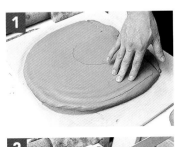
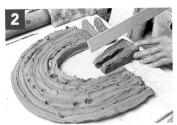

春茶方壺〔型版〕

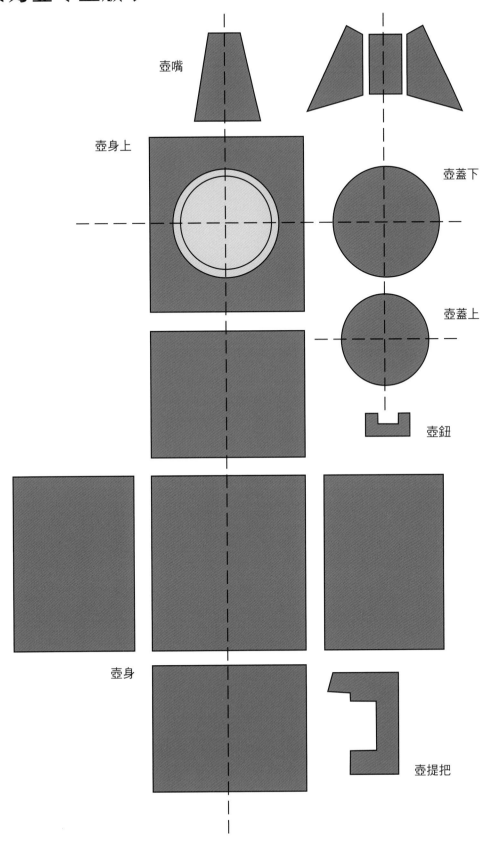

壺嘴

壺身上

壺蓋下

壺蓋上

壺鈕

壺身

壺提把

陶魚壁飾〔型版〕

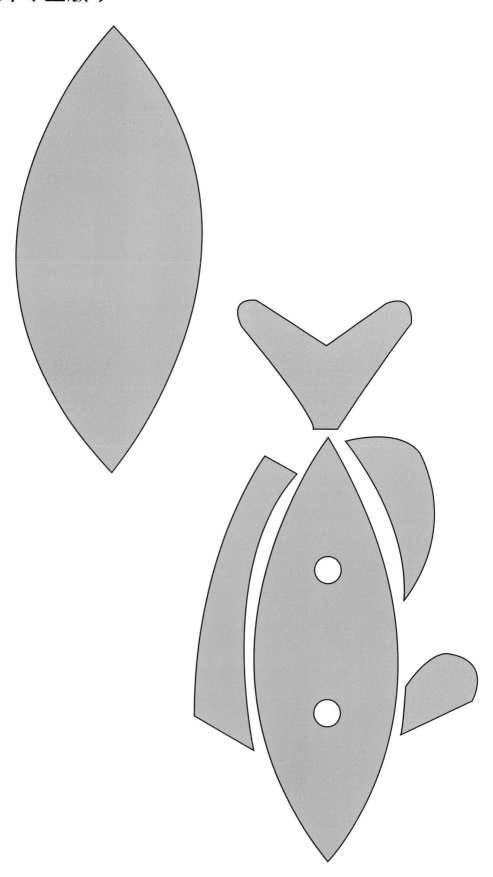

龍蝦花插〔型版〕

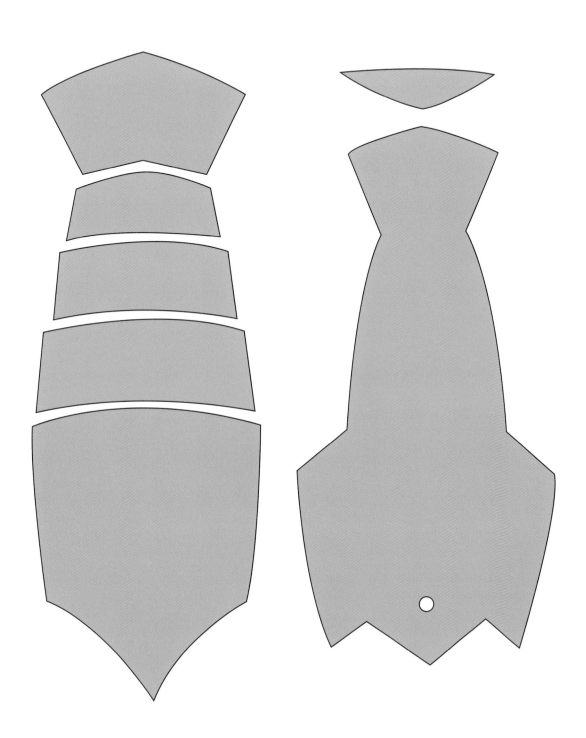

國家圖書館出版品預行編目 (CIP) 資料

生活陶全書：涵蓋完整的陶藝基礎和進階技法，
是陶藝教學與自學者必備工具書。/ 呂嘉靖著 . --
初版 . -- 臺北市：積木文化出版：家庭傳媒城邦分
公司發行 , 2019.12

　　面；　公分

ISBN 978-986-459-179-4(平裝)

1. 陶瓷工藝

938　　　　　　　　　　　　108005341

生活陶全書 _{（原《生活陶入門》、《生活陶進階》）}

涵蓋完整的陶藝基礎和進階技法，陶藝教學與自學者必備工具書。

作　　者　呂嘉靖

總 編 輯　王秀婷
責任編輯　張倚禎
版　　權　張成慧
行銷業務　黃明雪

發 行 人　涂玉雲
出　　版　積木文化
　　　　　104台北市民生東路二段141號5樓
　　　　　電話：(02) 2500-7696 | 傳真：(02) 2500-1953
　　　　　官方部落格：www.cubepress.com.tw
　　　　　讀者服務信箱：service_cube@hmg.com.tw
發　　行　英屬蓋曼群島商家庭傳媒股份有限公司城邦分公司
　　　　　台北市民生東路二段141號11樓
　　　　　讀者服務專線：(02)25007718-9 | 24小時傳真專線：(02)25001990-1
　　　　　服務時間：週一至週五09:30-12:00、13:30-17:00
　　　　　郵撥：19863813 | 戶名：書虫股份有限公司
　　　　　網站：城邦讀書花園 | 網址：www.cite.com.tw
香港發行所　城邦（香港）出版集團有限公司
　　　　　香港灣仔駱克道193號東超商業中心1樓
　　　　　電話：+852-25086231 | 傳真：+852-25789337
　　　　　電子信箱：hkcite@biznetvigator.com
馬新發行所　城邦（馬新）出版集團 Cite（M）Sdn Bhd
　　　　　41, Jalan Radin Anum, Bandar Baru Sri Petaling, 57000 Kuala Lumpur, Malaysia.
　　　　　電話：(603) 90578822 | 傳真：(603) 90576622
　　　　　電子信箱：cite@cite.com.my

製版印刷　上晴彩色印刷製版有限公司
封面設計　張倚禎

城邦讀書花園
www.cite.com.tw

2019年 12月19日　初版一刷　　　　　　　　Printed in Taiwan.
售　　價／NT$ 650
ISBN 978-986-459-179-4